learning (and breaking)
the rules of cinematic composition

THE
FILMMAKER'S
EYE

GUSTAVO MERCADO

鏡頭之後

電影攝影的張力、敘事與創意

THE
FILMMAKER'S
EYE

learning (and breaking)
the rules of cinematic composition

古斯塔夫・莫卡杜 著

楊智捷 譯

GUSTAVO MERCADO

GUSTAVO MERCADO

CONTENTS

THE
FILMMAKER'S
EYE

xi / **致謝** / acknowledgments

xiii / **導讀** / introduction

1 / **尋找景框** / finding the frame

6 / **構圖法則及技巧概念** / principles of composition and technical concepts

21 / **影像系統** / image system

29 / **大特寫** / extreme close up

35 / **特寫** / close up

41 / **中特寫** / medium close up

47 / **中景** / medium shot

53 / **中遠景** / medium long shot

59　／　**遠景**　／　long shot

65　／　**大遠景**　／　extreme long shot

71　／　**過肩鏡頭**　／　over the shoulder shot

77　／　**確立場景鏡頭**　／　establishing shot

83　／　**主觀鏡頭**　／　subjective shot

89　／　**雙人鏡頭**　／　two shot

95　／　**團體鏡頭**　／　group shot

101　／　**傾斜鏡頭**　／　canted shot

107　／　**象徵性鏡頭**　／　emblematic shot

113　／　**抽象鏡頭**　／　abstract shot

119　／　**微距攝影**　／　macro shot

125　／　**變焦攝影**　／　zoom shot

CONTENTS

131 / **橫搖鏡頭** / pan shot

137 / **直搖鏡頭** / tilt shot

143 / **推軌鏡頭** / dolly shot

149 / **推軌變焦鏡頭** / dolly zoom shot

155 / **跟拍鏡頭** / tracking shot

161 / **穩定器攝影** / Steadicam shot

167 / **升降鏡頭** / crane shot

173 / **段落鏡頭** / sequence shot

179 / **名詞索引** / index

ACKNOWLEDGMENTS

致謝

我在準備出書的過程，得到許多人慷慨相助，對於這些人的專業、貢獻與支持，我衷心感謝。

感謝 Focal Press 的團隊所提供的協助，包括 Robert Clements、Anne McGee、Dennis Schaefer、Chris Simpson，特別是 Elinor Actipis，她從本書的籌劃到完成，一直給予我極為珍貴的指導與建議（包括很棒的書名），並花費時間培養我這個新手作者，以堅定的投入，將本書的原始概念保留下來。

我要感謝紐約市立大學杭特學院電影及媒體研究系的同事，包括 Richard Barsam、Michael Gitlin、Andrew Lund、Ivone Margulies、Joe McElhaney、Robert Stanley、Renato Tonelli、Shanti Thakur 及 Joel Zuker，他們以無比的熱誠投入電影藝術及製片技巧的教育及研究上，為我帶來極大的靈感動力。我同時也要感謝杭特學院的 Jennifer J. Raab、Vita C. Rabinowitz 及 Shirley Clay Scott，以及電影及媒體研究系的 James Roman，他們所造就的氛圍鼓舞了全體的學術成就與精湛教學。

我也要感謝紐約市立大學的 Jerry Carlson、David Davidson、Herman Lew 及 Lana Linwho。他們慷慨分享知識，給我許多指點。感謝 Elvis Maynard 在研究過程的協助。

多謝為我審閱的朋友，他們精闢的建議，無疑提升了這本書的層次。這些人包括加州大學柏克萊分校的 David A. Anselmi，雷文斯本設計與傳播學院的 David Crossman，帝博大學的 David Tainer，尤其感謝紐約大學的 Katherine Hurbis-Cherrier，總是在我需要的時候，為我提供最貼切的字句。

我特別感謝親愛的妻子，以無盡的耐心、支持、諒解，伴我度過無數個熬夜寫作的夜晚。她無條件犧牲了大量時間，讓我獲得日復一日盯著螢幕的力量。

最感激的是 Mick Hurbis-Cherrier，他是我的恩師、同事、顧問，更是好友。本書手稿的發想過程，得力於他不厭其煩地提供各種精闢見解、協助、觀念與指導，他對電影的教學與熱情，就在你手中這本書的每一頁不停發出迴響。

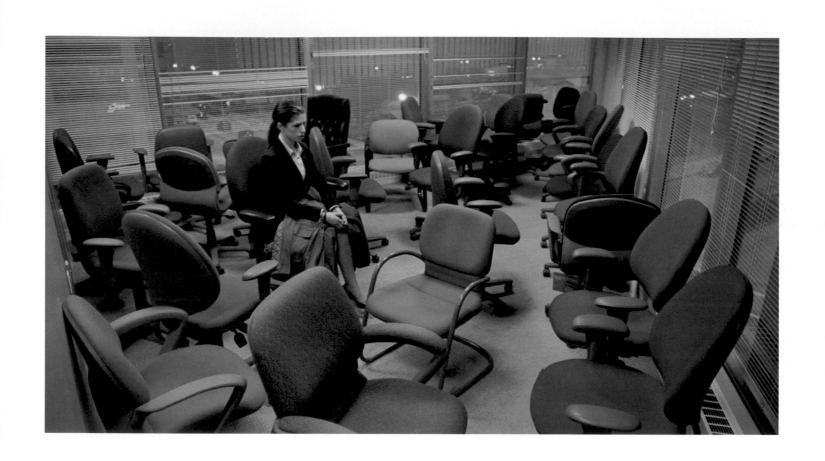

Up in the Air. Jason Reitman
《型男飛行日誌》，傑森瑞特曼，2009 年

引言　　　　　INTRODUCTION

傑森瑞特曼的《型男飛行日誌》（2009 年）一上檔，我和友人就相約到電影院觀賞。下戲後，大家討論起這部電影，有人喜歡，有人覺得步調慢，有人覺得這是部傑作。我們的討論一度聚焦到電影攝影，其中一位朋友談起左頁這個鏡頭，並大為讚賞。眾人不管對這部電影有何看法，都一致認同這個鏡頭不止美麗，而且寓意豐富。奇妙的是，我們都記得這一幕的每個細節，包括構圖、在電影的什麼時刻出現，最重要的是，我們都記得這個鏡頭為何如此出色。雖然電影中有許多趣味橫生的畫面與橋段，但這個鏡頭就是特別能夠激起我們的共鳴，即使大家對整部戲的評價不一。為什麼呢？是構圖？演員技巧？還是有什麼特質讓這個鏡頭顯得如此令人難忘？

要探討這個鏡頭為何出色，必須先知道它是在什麼脈絡中出現。納塔莉（安納坎卓克飾）是作風積極的後起之秀，她設計出一種用網路視訊遠端開除員工的方式，幫公司（這是一間提供專業資遣服務的公司）省下龐大交通費，不用再直接派遣專員搭機到客戶的公司。萊恩（喬治克隆尼飾）身為資深的資遣專員，質疑這套系統排除了真實的人際接觸，可能無法奏效。於是老闆將兩人編成一組，請萊恩負責訓練納塔莉，讓她親自體驗當面開除員工的感受。影片以一連串剪接鏡頭呈現多名員工被開除的心碎反應，然後直接切入納塔莉獨自待在這間充滿工作椅的房間等待萊恩，接著萊恩前來接她，問她狀況如何，她只是聳了聳肩，然後兩人一起離開。知道鏡頭背後的故事後，我們就更能了解這個鏡頭為何出色。以構圖而言，這個畫面並不特別複雜，看起來就是個廣角鏡頭，簡單拍下納塔莉被許多空蕩的工作椅包圍著。不過如果我們仔細觀察，將畫面分解成一個個視覺元素，並解開這些元素在景框中配置的構圖法則、拍攝技巧，就能看到一個比表面影像更複雜的畫面。

運用遠景鏡頭（拍入整個主體及周圍大範圍場景的鏡頭）表現納塔莉被許多椅子包圍的模樣，藉此強調她在當天開除了許多人，讓她在這一幕顯得渺小而寂寞。攝影機呈小俯角，讓空椅更容易被看見。如果拍攝角度與她的視線等高，大部分椅子就會被前景的椅子擋住。俯角讓納塔莉顯得挫敗、脆弱、心煩意亂（俯角常用來傳達這類情緒）。她在景框中的位置遵循三分法則，構圖因此富有動感，她的視線也才能夠落在景框另一側。更重要的是，這樣的構圖讓她看起來就像被椅子推到角落，而且在心理層面亦然（若將她放在畫面中

央，就無法達到這種效果）。小光圈及攝影機到主體的距離，讓這一幕呈現深景深，我們才不致於只注意到納塔莉，也才能夠看出在這一幕中椅子與她同等重要（攝影師本可運用淺景深，將她從畫面中孤立出來）。不管納塔莉在萊恩來接她時說了些什麼，這一切的構圖策略都傳達了納塔莉當下的真實感受。這一幕告訴觀眾，納塔莉在正經嚴肅的職場形象下，隱藏了個性中善感的一面，那些她開除的人都影響了她的情緒。不過這個鏡頭的美感與戲劇張力，並不完全來自構圖法則，拍攝技巧、構圖策略、敘事脈絡也攜手造就了影像意涵。讓我們這一群人留下強烈而持久印象的，不只是視覺的震撼，還有與劇情呼應的流暢技巧。

本書以整合手法去理解、運用電影構圖法則，一如上文對《型男飛行日記》的分析，將技術與敘事層面納入考量，告訴你這些鏡頭為何具有力量。這樣的方式，讓我們能夠深入探討電影視覺語言的基本元素：鏡頭。我們聚焦於電影構圖法則（因為這適用於電影語彙中的所有常用鏡頭），檢視拍攝各種鏡頭所需的工具、訣竅，並分析每個鏡頭在電影中的敘事功能，以更清楚看出兼具視覺張力與敘事意義的影像是如何創造出來的。

不過，為什麼要把焦點放在適用於特定拍攝類型的構圖法則上，而不從更廣泛的角度出發，去探討適用於任何影像構圖的法則？答案很簡單，隨著電影語言的發展，在什麼樣的鏡頭中運用什麼樣的構圖法則，已經形成了一套標準，就像某些常規技術往往更常用在特定鏡頭上（譬如景深與攝影機鏡頭的運用）。視覺慣例、技術慣例及敘事慣例緊密交織，隨著電影發展，劇情中的某些關鍵時刻，都能夠以特定的鏡頭處理。因此，仔細分析這些視覺、技術與敘事慣例是如何運用在任一特定鏡頭類型中，就能明白一開始是什麼樣的機制讓這一切成為慣例。

本書提出的另一項概念是，構圖法則絕非金科玉律。所謂的「法則」，其實相當具有彈性，若能適當推翻，反而能拍出具全新衝擊感的鏡頭，以令人意外甚至矛盾的方式引起共鳴。因此，本書在分析每一種鏡頭時，都會附上一則打破規則的實例。這些出人意表的案例都極具創意，表現出強大的敘事功能。你將發現，「了解規則，才能恰當打破規則」這句話所言不假。

由於本書採用了整合手法，並特別著重電影語彙的基本組成，

故無法涵蓋所有可能的概念及視覺構圖的相關技巧。但本書以粗體字標示構圖及電影攝影的相關重要詞彙，而在〈構圖法則及技術概念〉一章中都能找到這些詞彙的解釋。如果你希望更透徹地理解各種概念與法則，可以參考其他書籍。我非常推薦 Bruce Block 的《視覺敘事：建立電影、電視與數位媒體的視覺結構》，這本書圖片精采、觀點獨到，對視覺構圖的討論也有淺有深。若想學習扎實的電影及錄像製作技巧，《聲音與視覺：製作敘事影片及數位影像的創意手法第二版》值得推薦。本書作者 Mick Hurbis-Cherrier 是我的良師、同事、益友，我很榮幸能夠參與此書的影像處理。這本書探討了電影及動態影像的前置作業、製作、後製等，並涵蓋技術、美學、敘事與邏輯等層面，足以啟發電影攝製者的創意。本書的寫作也深受該書影響。

本書在解釋電影的構圖法則（以及如何打破規則）方面，開創了新的路徑，希望藉此超越只側重實用的基本敘事慣例。我絕不是要你用照本宣科的手法來處理電影構圖，你不該被這些技巧牽著鼻子走，反而要用技巧來滿足電影敘事的特定需求。當你了解每種鏡頭在你更大的敘事結構中扮演什麼樣的角色之後，將更能意識到這些攝影手法可能會製造出什麼

衝擊，或如何呼應主題，而這才是本書的目標。讓電影中的任何鏡頭都具有整合的概念，才能真正駕馭這項藝術形式的魔力，把意念傳達給觀眾。希望本書能夠啟發你的靈感，當你下次架好攝影機準備開拍的時候，可以用更動態的方式構思鏡頭。祝好運。

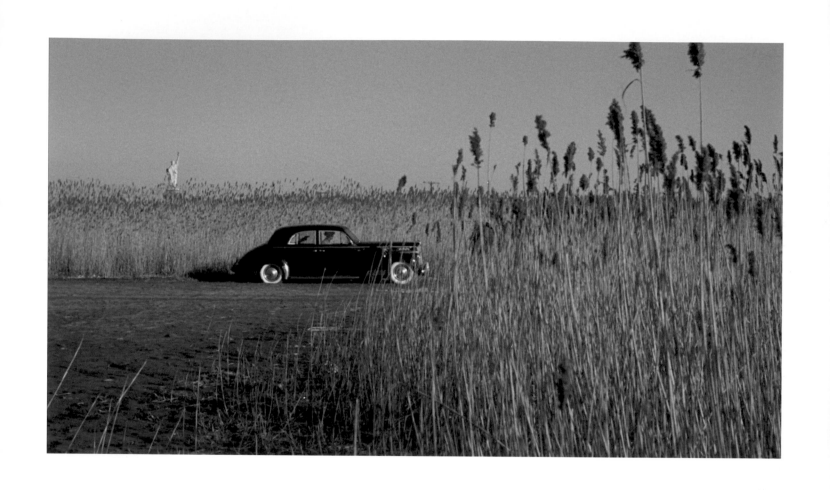

The Godfather. Francis Ford Coppola
《教父》，法蘭西斯柯波拉，1972 年

尋找景框　FINDING THE FRAME

我最近參加了一場新手導演的短片試映。影片第一幕是一對年輕夫妻坐在沙發上，兩人的爭辯越來越激烈，鏡頭寬廣得足以拍下整間凌亂的房間：散落的雜誌、DVD、啤酒罐，運動鞋塞在沙發下，牆上貼滿電影海報（顯然是這位年輕導演的家），前景有張小桌子，上頭放了遊戲機和一堆搶眼的電玩遊戲光碟。影片結束後，導演接受觀眾提問，他看來對作品非常有信心，等不及要回答所有問題。一個男性觀眾提問：「沙發上那傢伙是在學崔維斯拜寇嗎？」導演不解地反問觀眾為何這麼問，那名觀眾回答他以為牆上的《計程車司機》海報和劇情有關。「不，那張海報只是剛好貼在那兒。」導演回答。另一個觀眾問：「他是想跟太太騙錢買電玩嗎？」導演看來很困惑。還有人問：「女主角生氣，是因為男方都不打掃嗎？」這時導演非常沮喪，中斷了提問，解釋這場戲表現的是這對新婚夫妻正試著壓下婚後的第一場爭吵。導演認為，觀眾應該可以輕易發現這一點，因為年輕男子拉起太太的手時，手不斷緊張抽動，而電影海報、電玩遊戲、凌亂的房間對這場戲及整齣故事都不重要。不過，當觀眾問到最後一幕這對夫妻以慢動作走向鏡頭，是否是在對昆汀塔倫提諾的《橫行霸道》致敬時，導演興奮地回應：「是的！很高興你看出這一點。」然而當那個觀眾疑惑地追問引用這個鏡頭對故事的意義時，導演只是回答：「我覺得這樣看起來很酷。」這部影片的其他部分，跟開場鏡頭及致敬鏡頭有一樣的問題，就是構圖沒有發揮應有的敘事功能。

這位導演所犯的最大錯誤，就是他的構圖無法反映劇情內容。第一幕框取的畫面令人眼花繚亂，充滿與劇情無關的各式細節，以致於觀眾無法理解他想表達的重點。搶眼的電影海報、遊戲機、沙發下的運動鞋、啤酒罐，這些元素蓋過丈夫抽動的手，讓觀影者無法領會這個構圖想表達的意涵。導演在拍攝過程中緊盯著攝影機的取景器，他只注意到丈夫抽動的手，因為他知道這項細節是有意義的，但觀眾不知道。導演在最後一幕複製其他電影的構圖，得到觀眾短暫的正面回應，但當他們看出這一幕與劇情毫無關聯時，只會覺得莫名其妙。導演顯然沒有以電影的角度思考故事，沒能做到以鏡頭構圖強調劇情的關鍵性細節，以及主題、母題及核心概念。如果他能掌握攝製技巧、鏡頭敘事功能與構圖法則間的關聯，觀眾的回應將會截然不同。

如果你想說出令人難忘的故事，最重要的便是握有一份清晰的故事藍本，如此你才能拍出自己獨到的觀點，而非別人的

看法。其實，每次當你和別人分享自己的趣事時，便已在無意間做到這一點。比方說，如果你要告訴朋友，你切換車道時不慎擋到後方車輛，結果對方在高速公路上緊追不捨，這時你不會從你當天醒來以後做了什麼講起，也不會提到你洗澡洗了多久，吃早餐時讀了什麼部落格文章，更不會提你的衣著，或其他和高速公路追逐無關的細節。你會憑直覺剪輯故事最重要的部分，好讓朋友知道這場狂暴追逐有多嚇人、刺激、瘋狂。但這部短片的導演沒有做到，他拍入太多無關的細節。丈夫緊握妻子的手所表現的緊張不安，和他坐在沙發上時腳上所穿襪子的顏色，居然被導演以同樣篇幅呈現。

觀眾會把鏡頭中的任何事物都解讀為具有特定目的，與故事直接相關，且有助於理解劇情。這是沿用了數千年的視覺敘事傳統（就連穴居人都知道不要在岩壁上畫與主題無關的事物），從人類運用這項傳統的第一天起，其重要性未曾稍減。若我們更進一步應用這項原則，那麼，觀眾也會根據所有物件在景框中的位置、大小、能見度，來判斷它們在故事中的重要程度。

本章開場的圖片出自柯波拉的《教父》（1972 年）。這是個大遠景，一輛車停在荒蕪的路上，車後座伸出一把槍指向前座，在無邊的野草上方可以看到遠方的自由女神像，看似簡單的構圖卻有著清晰的意涵：杳無人跡的路上，有人在車內遭到殺害。這一幕的意義十分清楚，即使沒有看過電影，也能了解故事中的這一刻發生了什麼事。這個鏡頭是個絕佳範例，示範了景框中的一切應該都要能傳達導演的想法。但如果你仔細觀察這個鏡頭，應該會對一項細節感到好奇：如果景框中每項元素都應具有意義，且有助於了解故事，那麼，自由女神像為何會出現在這裡？難道只是想指出謀殺的地點？又為什麼要拍得這麼遙遙渺小？仔細看，你會發現自由女神像並不是面向命案現場的車子，這個細節有意義嗎？女神像既然出現在景框中，那麼從她的位置到被攝角度，都必須具有意義。

讓我們再回到你的公路追逐事件。由於你是第一當事人，所以當你和朋友提起這件事時，會以自己獨特的觀點描述，省略無關的細節。但如果這天恰好是你第一次開車上高速公路呢？你說故事的方式會因此而有所改變嗎？更重要的是，你認為你的朋友會感受到這件事對你的非凡意義嗎？你可能會強調自己上路經驗不足，這個意外讓你從此害怕開車上高速公路，

或者當你發現遭到後車追趕時，有多麼難找到交流道下高速公路。換句話說，你的特殊經驗（不單是事件本身，還包括你的人生經驗）促使你將此事件融入背景中（不止這件事，還包括你整個人生），你所添加、強調的細節都會影響這個故事，因此反映出你個人的體驗。你可以用同樣的方式編排出具有意圖的作品，而鏡頭所框取的畫面也都應該要能傳遞你的觀點、價值觀、氣質、視野，並以此反映你對故事的理解。當柯波拉選擇框入自由女神像，並讓女神以特定尺寸與位置望向特定角度時，便在該事件中添加了他的見解。他不止拍出單純的車內謀殺案，也評論了該事件。自由女神像代表自由、美國夢與移民之旅，你認為在這個車內謀殺案的場景中出現這麼明顯的象徵，是要表達什麼？

當那位短片導演模仿《橫行霸道》開場著名的慢動作鏡頭時，他期待觀眾對眼前的影片產生與塔倫提諾電影同樣的迴響，但事實不然，因為這個鏡頭只能在原本的故事脈絡中發揮效果。當觀眾辨認出導演致敬的對象，卻發現與故事本身沒有關聯時，這個鏡頭就變得毫無意義可言。鏡頭構圖以兩種方式表現意涵，其一是視覺元素在景框中的配置，其二是此一配置出現的脈絡。舉例來說，俯角鏡頭（攝影機置於高處，向下拍攝主體），通常用來表達演員感到挫敗、失去自信、脆弱的心理狀態，儘管如此，除非你的故事脈絡也支持這樣的拍攝角度，否則你不能期待觀眾每次都能自動推斷出這些言外之意。故事中的每一件事與所運用的特定構圖都必須有直接的關聯，許多視覺慣例（如劇中角色以慢動作走向鏡頭）之所以能在一開始就讓人產生特定聯想，理由就在此。除此之外，由於特定鏡頭所代表的意義大都會經由劇情脈絡傳達，因此你才有可能顛覆這些相關聯想。例如，俯角鏡頭也可以用來表達劇中人的自信、果斷、胸有成竹，只要你的劇情能夠支持你在這個脈絡中使用這個鏡頭，就能達到效果，而不會適得其反（參見中特寫一章中俯角攝影的使用實例）。

不過，我們要依據故事中的哪項元素來選擇鏡位及構圖？以什麼樣的脈絡決定你的鏡頭？在安排攝影機的擺放位置之前，你應該要找出足以主導構圖的元素，釐清哪些元素該捨棄，哪些該留下，這樣的安排又能傳達什麼樣的鏡外之意。方法是找出埋在故事深處的主題與概念，及其精神、核心意念。你的故事其實是在講述什麼？動人的故事都擁有強而有力的核心意念，為劇情增添情感深度與脈絡，讓觀眾對你表達的內容感同身受。舉例而言，約翰艾維森的《洛基》（1976 年）

敘述一個三流拳擊手獲得千載難逢的機會，受邀參加重量級的世界冠軍賽。但故事要講的不是這件事。洛基曾是充滿潛力的拳擊手，卻因浪費自己的天份，始終無法成大器。他一度以失敗者自居，然而接受比賽訓練讓他發現自己原來仍有機會功成名就，同時重獲自尊，並得到他人的尊敬。重獲自尊，這是《洛基》故事背後的核心意念及主題脈絡，電影中每個構圖的思考都應該支持這個意念，視覺策略的運用（包括底片、色調、打光、鏡頭、景深、濾鏡、顏色調校等等）必須由始至終都能反映「自尊」這項主題。如果尚未開拍的《洛基》劇本就擺在你面前，而你遇上了那千載難逢的機運執導這部戲，你會選擇什麼樣的構圖來傳達「重獲自尊」的核心意念呢？譬如說，你可以將情節設計成洛基追尋自尊的旅程，所以在影片的開場，他尚未決定要改變自己的生活方式，你可以用略偏俯角的角度來拍攝，讓他看起來缺乏自信、內心脆弱（這就是俯角鏡頭的傳統用法，但在此是用在精心構思的脈絡與視覺策略中）。

當洛基開始接受更嚴苛的訓練，更專注於目標之後，鏡頭可以慢慢轉向仰角，微妙地傳達自信的增長以及態度的改變。單是這項簡單的決定，就足以傳達你對故事的想法，但你也可以自由結合本書所介紹的各種構圖方法。舉例而言，你也可以建立另一套視覺策略，讓主角在開場時偏離畫面中心，堅守不平衡的構圖，並在接近結尾時讓構圖漸趨平衡，以呼應這趟自尊的追尋之旅。或者一開始使用廣角鏡頭，再轉為望遠鏡頭。又或者先使用淺景深，再轉為深景深。甚至先用手持攝影，收場前再轉以穩定的鏡頭拍攝。你知道該怎麼做的。

基於故事核心意念而選擇的視覺策略必須貫徹整部電影，觀眾才能了解視覺策略試圖在劇情脈絡中傳遞的意涵。這表示你做的每個構圖決定都必須在每個層面發揮作用，從一個鏡頭、一個場景、一個段落，直到整部電影。如果你在某一段用了某種鏡頭代表「缺乏自信」，就不能再用同樣的構圖去表達「缺乏自信」以外的意義，不然觀眾即使知道劇情在演什麼，也沒有辦法理解你的核心意念。每個鏡頭都有意義，即使看起來可能無關緊要（能出現在電影中的鏡頭，應該都沒有不重要的，對吧？）。

讓我們回到那對年輕夫妻坐在沙發上的鏡頭吧。導演可以有什麼作法呢？或者我們該問：導演的故事有什麼樣的核心意念？

這一幕的核心意念又是什麼？這場戲除了講一對夫妻極力避免爭吵，背後究竟還有什麼？導演應該根據這些問題的答案，設計出能夠支持故事核心意念的視覺策略，再規畫出能夠支持視覺策略的構圖，並應用本書所分析的構圖方法。遵循（並適時打破）構圖法則能為你創造強而有力的影像，但唯有這些影像表現出你對故事的想像，才能真正打動你的觀眾。身為電影人的你，若想發展出自己的視覺風格和語言，這是最重要的一步。

寬高比

景框的尺寸會影響每一個構圖決定。景框寬度與高度的比例稱為寬高比，而這會依拍攝規格而定。最常見的寬高比為2.39：1（在1970年以前是2.35：1，稱為變形寬螢幕或橫向擠壓螢幕）、1.85：1（美國劇院規格，亦稱學院寬螢幕）、1.66：1（歐洲劇院規格）、1.78：1（HD高畫質電視規格，或稱16×9，用於HD攝影機），1.33：1（此為16mm與35mm拍攝規格的寬高比，用於類比電視及1950年代前的劇院規格）。一定要知道拍攝規格的寬高比以及上映／發行規格，才能確保你依據視覺策略所創造的每個構圖都能在製作過程中保留下來。

1.66:1

1.78:1

1.85:1

2.39:1

最常見的上映／發行寬高比

景框軸

景框基本上屬於二維空間，由水平軸（X軸）以及垂直軸（Y軸）兩條軸線所界定，而第三條軸線，指的是景深（Z軸）。運用空間深度的線索（本章後文詳述），可以凸顯Z軸的存在，以創造景深較深的景框，或是刻意淡化Z軸，創造淺景深景框，參見下圖及下一頁的史蒂夫麥昆作品《飢餓》（2008年）。不過電影攝製者通常偏好有一定景深的構圖，以藉由強調Z軸來克服景框先天上的扁平問題，並加強畫面的逼真感。使用不同鏡頭，可以改變攝影主體在各軸線上的位置與運動，並調整主體和周圍空間的視覺關係。

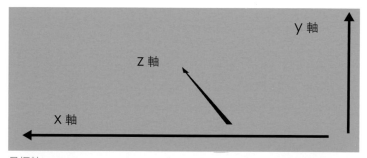

景框軸

凸顯Z軸的景框

淡化 Z 軸的景框

三分法則

在種種營造和諧構圖的慣用手法中，有一些是取自藝術領域數百年來的實驗與發展，其中有項非常古老的手法：三分法則。將景框的寬度、高度各分成三等份，等分線交會的點就是甜蜜點（sweet spots；亦譯交會點），把重要的構圖元素置於甜蜜點上，就能創造動態構圖。等分線在拍攝大遠景以及確立場景鏡頭時，也常充當水平參考線。當我們按照三分法則拍攝人物時，經常把人物的眼睛放在甜蜜點上。假如人物是向右看，放在左上的甜蜜點；向左看，就是右上，如右圖王家衛的電影《墮落天使》（1995 年）。這樣的配置能確保人物有足夠的視線空間，這也是常見的慣用手法，讓這塊空間與觀看的動作相稱，以平衡構圖。如果沒有加入視線空間（例如將望向景框某側的人物放在中間），構圖就會缺乏動感與視覺張力，不過，有時這或許正是你想傳達的感覺。把人物放在上方的等分線，能為人物保留適當的頭部空間，也就是人物頭部與景框上緣的距離。頭部空間的大小依人物在景框中的尺寸而定，所以拍攝人物特寫時，應裁掉部分頭部；拍攝遠景時，則應在人物上方留有相當的頭部空間。三分法則同時也適用於人物在 X 軸上的移動：如果人往右側移動，就應該把這個人放在左側的垂直線上，才有足夠的行走空間，反之亦然，除非你想刻意營造令人不安、不平衡的構圖。

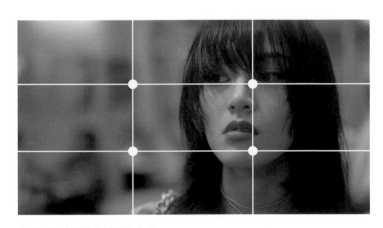
合乎三分法則的主體擺放位置

希區考克法則

在《楚浮訪問希區考克》（Hitchcock/Truffaut）一書中，希區考克向楚浮分享了一項出奇簡單卻極為有效的法則：拍攝主體在景框中的大小，必須依其在故事當下的重要性而定，無論主體是一個或多個，都可以運用這項法則。當觀眾還不知道鏡頭為何特別強調某個物件或人物時，這個技巧尤其可以製造張力與懸疑感。下圖這個例子來自導演勞勃萊納的《戰慄遊戲》（1990 年），這個占據了大部分景框的企鵝小瓷偶，

將會成為一個線索，警告安妮（凱西貝茲飾）她囚禁在家中的作家保羅薛頓（詹姆斯肯恩飾）在她離開時正企圖逃脫上鎖的房間。

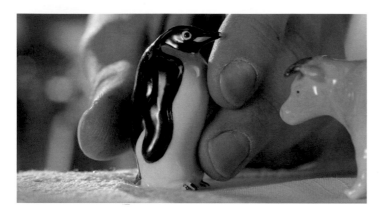

運用希區考克法則的實例

平衡／不平衡構圖

景框中每一項物件都有其視覺權重。尺寸、顏色、明暗、擺放位置都會影響觀眾對視覺權重的感受，因此，當我們平均分配物件的視覺權重時，就能創造具平衡感的構圖；當主體的視覺權重集中在某一處時，則會產生不平衡感。不過，平衡和不平衡這兩種用語在構圖上並不牽涉價值判斷。視覺權重呈對稱分布或平均分布的平衡構圖，常用於展現秩序、一致，以及決心；不平衡的構圖，則經常用於混亂、不安與緊張。然而，平衡及不平衡構圖傳遞出什麼感受，終究還是得依敘事的脈絡而定。在右方張藝謀的《英雄》（上圖，2004年）中，

平衡的構圖讓觀眾預期將會看到一場勢均力敵的對決，為場景平添懸疑感與張力。在約翰希爾寇特的《生死關頭》中（下圖，2005年），眾人目睹年輕男子面對一場不公正的刑罰，此時導演以不平衡的構圖創造張力。注意構圖雖然不平衡，大部分的視覺權重都集中在右下方，但主要人物的位置仍遵循三分法則。

平衡的構圖

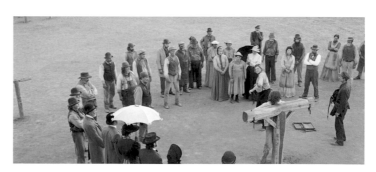

不平衡的構圖

俯角與仰角

攝影機相對於拍攝主體的高度，會影響觀眾對該主體的態度。平視鏡頭代表攝影機的位置與演員視線齊高；俯角鏡頭是把攝影機架設在演員視線的上方，讓觀眾俯視演員；仰角鏡頭則是把鏡頭架設於演員的視線下方，讓觀眾仰望演員。因此，仰角鏡頭常用來表現自信、權威、控制；俯角度鏡頭常常傳達軟弱、消極、無力。不過這些詮釋並不是絕對的，也可能隨著劇情脈絡而遭到顛覆。

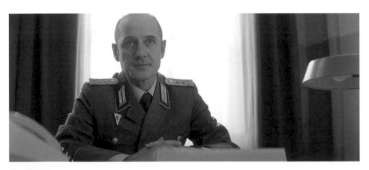

仰角鏡頭

俯角鏡頭

使用俯角與仰角鏡頭常見的錯誤是角度太陡，雖然讓畫面看起來很動態，卻往往會分散構圖。其實只需將拍攝角度調整為略高或略低於水平視線，就足以讓觀眾留下印象。左方兩個圖例來自賀克唐納斯馬克的作品《竊聽風暴》（2006年），分別傳達兩種非常不同的情緒。上圖是東德國家情報局「斯塔西」的官員衛斯勒（烏利胥慕爾飾），他有條不紊且無情地審問嫌犯，直到對方坦白招供為止。略低於水平視線的拍攝角度使他顯得自信甚至威嚇。下圖則來自電影後半段，衛斯勒在監聽中發現他冒死保護的劇作家突然遭到特務搜索，這時鏡頭便採取小俯角拍攝，以凸顯他的緊張及恐懼。

空間深度的線索

創造空間深度能夠造就動態構圖，並克服景框的二維空間，塑造逼真可信的三維空間效果，這是電影中十分常見的構圖策略。增加空間深度的方式有很多，不過電影界最常採用的手法是相對尺寸以及主體相疊。以相對尺寸塑造空間深度的原理是：如果兩樣物件大小相同，我們會假設看起來較小的物件距離我們比較遠，於是便製造出景深的錯覺。電影攝製者常利用這樣的錯覺，將主體擺放在Z軸上，如下頁昆汀塔倫提諾的作品《惡棍特工》（上圖，2009年）。主體相疊則如字面所示：讓主體在Z軸上相疊，當一個物件完全覆蓋或部分疊過另一物件，我們會認為被遮住的物件離我們較遠，形成景深的錯覺。運用這項技巧時，通常會找個藉口把物件放在前景，有時會遮住構圖的部分焦點。過肩鏡頭大概是這項技巧最常見的例子，不過在前景擺放物件的情況也不少。

麥可貝的電影《絕地任務》（下圖，1996 年）中，前景的鐵鍊增加了空間深度，也框住人物（尼可拉斯凱吉），確保他是構圖中的視覺焦點。

向鏡頭外的元素。單一景框無法涵蓋故事的完整世界，卻能發揮窗戶般的作用，引領觀眾看見更廣大的世界，因此許多構圖的設計都暗示了畫外空間的存在。不過這兩種景框都有其優點，端視劇情需求而定。畫外空間可用於表現緊張懸疑的情境，特別適用於驚悚片與恐怖片。前頁的兩個圖例來自

相對尺寸深度線索

封閉景框

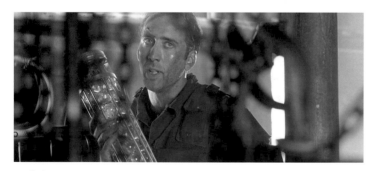

主體重疊

封閉景框與開放景框

封閉景框代表無需畫外空間即可完整表達敘事意涵的構圖，因為所需的資訊都已包含在景框中。開放景框則未完全納入理解敘事意涵所需的資訊，因此會將也必須將觀眾的注意引

開放景框

烏利艾德的《赤色風暴》（2008 年），上圖的封閉景框強調了德國恐怖組織成員鄔麗可（瑪蒂娜吉黛克飾）在監獄中服刑的孤立感。下圖呈現的是組織另一名成員琵塔（亞歷珊卓瑪麗亞羅娜飾）強行突破路障，與試圖逮捕她的德國警方正面交火，開放景框讓這一幕顯得張力十足。

視覺焦點

強烈的視覺焦點能夠確保你的構圖清楚傳達出你的想法和意念。視覺焦點指的是構圖的視覺重點，藉由視覺元素的配置，觀眾的視線將被引導至該處。視覺焦點可以是單一或多個主體，構圖可參考先前所述的法則，如三分法則、希區考克法則、平衡／不平衡構圖等等。你會發現本書所介紹的範例，幾乎都有非常明顯的焦點。為避免觀眾誤解你的構圖，你應該謹慎決定景框中要留下什麼，捨去什麼，各別視覺元素要準確對焦或模糊，明亮或陰暗，讓什麼元素主導構圖——要創造動人、強烈的影像，這些都是重要原則。下圖就是焦點強

視覺焦點強烈的構圖

烈的絕佳範例，來自洛夫德希爾的作品《壞小子巴比》（1993 年），德希爾善用視覺比喻（劇中角色遙望遠方的地平線，就像是遙望著未來），從喬治盧卡斯到韋納荷索，多位導演都曾使用這項手法。

180°法則

當同一個場景裡有兩個以上的人物發生互動時，180°法則能夠維持空間的連續性，也能夠決定劇中人應該放在景框何處。

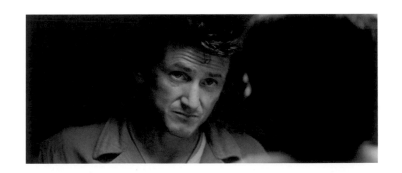

遵循 180°法則

簡單來說，將人物的視線或移動方向連成一條假想的直線，攝影機應該一直待在這條假想線的同一側拍攝，如果違反原則跨過了假想線，會造成某些鏡頭無法適當地剪接在一起，因為人物會面向錯誤的方向，上一頁的例子來自泰倫斯馬力克的電影《紅色警戒》，士官長威爾許（西恩潘飾）與二等兵威特（吉姆卡維佐飾）兩人對談時，兩個鏡頭的拍攝角度都來自 180°線的同一側，所以兩人的視線方向能保持連貫。

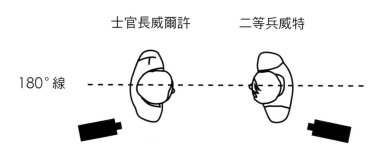

焦距

鏡頭可依焦距來分類。焦距是從光學中心點（鏡頭中影像翻轉倒立的點）到焦平面（底片或 CCD 感光元件）的距離。掌握焦距非常重要，因為這會直接影響鏡頭沿著 Z 軸的透視，以及 X 軸的拍攝視野。鏡頭拍出的視野與人眼相同者，稱為標準鏡頭。在 16mm 底片規格下，標準鏡頭的焦距是 25 mm，當底片規格是 35mm 時，標準鏡頭的焦距則為 50 mm。在任何規格下，焦距短於標準鏡頭的都稱作廣角鏡頭，反之，焦距長過標準鏡的則稱為望遠鏡頭。

拍攝視野

拍攝視野指的是景框在 X 軸及 Y 軸上所能涵蓋的空間範圍。焦距較短的鏡頭（廣角鏡）能夠攝入的視野比長焦距的鏡頭（望遠鏡頭）來得大。了解這個概念以後，想要在構圖中納入或排除視覺元素，只要依照焦距及其相應視野選擇鏡頭就可以了。

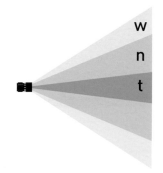

拍攝視野：廣角鏡（w）、標準鏡（n）、望遠鏡頭（t）

廣角鏡頭

廣角鏡捕捉的視野比標準鏡頭和望遠鏡頭更寬廣，並且會扭曲 Z 軸，讓 Z 軸上的距離看起來比實際更長，這樣的特性也讓 Z 軸上的移動看起來比實際更快，因此當拍攝主體朝鏡頭接近或往反方向遠離時，速度會異常地快。另外，廣角鏡拍出的影像，景深也比標準鏡及望遠鏡頭來得深，但如果焦距太短（「魚眼」鏡頭的特徵），就會扭曲景框邊緣，產生所謂的桶狀變形。廣角鏡通常也不能離人物太近，否則會使臉

部變形，參見以下的例子，來自王家衛的作品《墮落天使》（1995 年）。

廣角鏡造成影像扭曲變形

標準鏡頭

如果有人站在攝影機架設的地點，就會看到標準鏡頭拍出的透視非常接近肉眼所見，除了視野之外。人眼擁有周邊視覺，因此視野大多了。標準鏡頭經常用來拍攝人物，尤其是特寫，因為不會像廣角鏡那樣扭曲臉部，也不會誇大 Z 軸上的距離與運動。

望遠鏡頭

長焦距的鏡頭又稱為望遠鏡頭，其視野比廣角鏡及標準鏡頭

都還要窄，而且會壓縮 Z 軸的空間距離，因此能夠將景框中的背景往前景拉近，讓空間扁平化。由於 Z 軸上的運動也會受到扭曲，所以當主體走近或遠離鏡頭時，移動幅度看起來會非常小。望遠鏡頭會讓臉部特徵扁平化，因此除非焦距只比標準鏡長一些，否則鮮少用於拍攝人物。望遠鏡頭的景深較淺，在本章的景深部分會有更詳細的介紹。下圖是十分具創意的望遠鏡頭，來自史丹利庫柏力克的《亂世兒女》。望遠鏡頭壓縮了 Z 軸上的距離，令士兵的行伍更顯緊密，強調出普魯士軍的凝聚力、力量與團結一心。

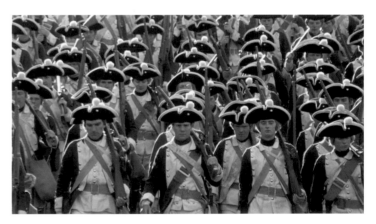

望遠鏡頭壓縮效果

快速 vs. 慢速鏡頭

光圈是鏡頭內控制進光量的設置，能夠決定底片或 CCD 感光元件的曝光量。鏡頭的最大光圈（以光圈值 f 為單位），或者光圈開到最大時的進光量，便是區分快鏡頭或慢鏡頭的基準。

大光圈鏡頭如 f1.4 或 f1.8，稱為快速鏡頭，只需少量光線就能拍下影像。光圈較小的鏡頭，如 f2.8 或更小者稱為慢速鏡頭，需要更多光線才能拍下影像。雖然快速鏡頭無疑是最佳選擇，但價格卻比慢速鏡頭貴上許多。然而，快速鏡頭長久下來可為你節省許多時間與金錢，因為所需的光量少，在太陽下山後還能繼續拍攝（這時你的慢速鏡頭就無用武之地了，因為測光錶會請你將光圈開到 f1.4，而你只能開到 f2.8）。

定焦鏡頭

單一（固定）焦距的鏡頭，稱為定焦鏡頭。如果你以影像畫質為優先考量，那麼定焦鏡頭會比變焦鏡頭來得適合，因為這種鏡頭在畫面的對比、色彩、解析度方面都有更好的表現，而且內部構造較精簡，重量因此比變焦鏡頭更輕盈。比起變焦鏡頭，定焦鏡頭的最小對焦距離通常較短，因此也更為快速（而且光圈更大）。不過，使用定焦鏡頭拍攝通常比較費時，若你需要不同焦距，就必須更換鏡頭，所以要更謹慎、小心操作。

變焦鏡頭

這類鏡頭能夠變化焦距，通常涵蓋了廣角鏡、標準鏡以及望遠鏡頭等焦段。變焦鏡頭精密的機制讓攝影師能以手動調整視覺元素在畫面中的位置，有效改變畫面的光學中心點。變焦鏡頭的變焦比指的是變焦範圍，10：1 的變焦比代表能將焦距放大 10 倍，例如從 12mm 放大到 120mm。使用變焦鏡頭的缺點是，因其構造比定焦鏡頭複雜，所以速度較慢（變焦鏡頭的最大光圈總是比定焦鏡來得小），額外的元件也使拍攝畫質比同焦距的定焦鏡遜色。不過，變焦鏡頭能夠加速拍攝工作，因為你無需在改變焦距時停下來更換鏡頭。除此之外，變焦鏡還可以邊拍攝邊變換焦距，而定焦鏡絕對無法做到這一點。

特殊鏡頭

某些鏡頭的構造不同於定焦鏡及變焦鏡，通常也只用於營造某些特殊效果。以移軸鏡頭為例，這類鏡頭具有可偏移鏡頭角度的元件，因此當兩個主體位於同一平面時，能夠控制只有一個對焦清楚。還有一種特殊的屈光鏡 split field diopter，能附加在鏡頭上，讓 Z 軸上兩個距離不同的主體同時對焦清晰。使用這個鏡頭附加裝置的缺點是，兩個鏡頭交界地帶的畫面會模糊不清，所以拍攝者通常會讓交界地帶落在不明顯的地

split field diopter 的作用

方，參見左圖布萊恩狄帕瑪的《鐵面無私》（1987年）。其他特殊鏡頭包括廣角及望遠鏡轉換鏡，能附加在攝影機原本的鏡頭上，藉以獲得更寬廣或更狹窄的視野。雖然這些裝置相較之下並不昂貴，但還是有明顯的妥協，會犧牲影像畫質，包括對比、色調以及銳利度（投影到大銀幕以後更明顯）。還有一種特殊鏡頭叫做微距鏡頭，能夠以極近的距離拍攝細小的主體細節，後續微距攝影的章節中會有更深入的介紹。

景深

/

景深指的是 Z 軸上能夠對焦清晰的範圍。深景深的構圖中，影像的大部分區域都能對焦清晰，淺景深的構圖則僅有部分範圍是清晰的。景深的深淺主要取決於光圈大小。大光圈納入較多光源，使畫面景深較淺；小光圈的光源較少，使畫面擁有較深的景深。還有一種控制景深的技巧，是改變攝影機與主體的距離。攝影機越靠近主體，焦距自然就跟著縮短；攝影機離主體較遠時，由於對焦距離增加，景深也就跟著加深。如果主體在景框中的尺寸固定不變，就不能以焦距來調整景深。若尺寸可以變動，增加焦距（例如使用望遠鏡頭）會帶來淺景深，減少焦距（例如使用廣角鏡）會使景深加深。你所選用的拍攝規格也會影響景深，這點將在稍後提及拍攝規格時詳加介紹。你可以運用淺景深孤立你的攝影主體，讓景框中其他視覺元素失焦，如此觀眾就只會關注攝影主體。反過來說，深景深讓每一項視覺元素都清晰可見，增加的訊息能讓觀眾更了解主體。景深是構圖中最具視覺表現、最強大的工具之一。上圖的例子來自梅爾吉勃遜的《阿波卡獵逃》

淺景深

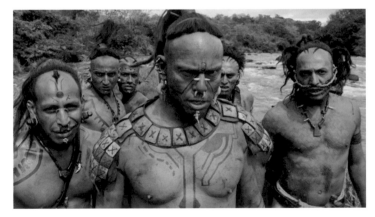

深景深

（2006年），利用不同景深呈現了馬雅戰士的互動張力。上圖中，中眼（傑拉德塔拉塞納飾）反抗領袖賽洛沃夫（勞爾楚吉羅飾）的意志，淺景深構圖凸顯了他的身影。下圖是劇情的後續發展：中眼不再質疑領袖，重新加入群體，與眾人目標齊一。景深的改變也道出了這項心理轉折。

攝影機到主體的距離

這段距離應由底片平面算起（底片平面就是光線通過鏡頭來到攝影機內部並匯集於底片或 CCD 感光元件的空間），直到拍攝主體為止，得出這個值便能找出臨界焦點（影像最清晰銳利之處）。 電影攝製者通常會縮短攝影機到主體的距離，以創造淺景深，即使這麼做會改變主體在景框中的大小。反之，增加攝影機到主體的距離則會讓景深加深，使主體在景框中的尺寸變小。使用變焦鏡頭改變攝影機與主體之間的距離，但讓主體保持相同大小，將不會改變景深，卻會影響觀眾的感受。比如說，光圈值同為 f4 的變焦鏡頭，在使用望遠端時，景深看起來會比廣角端更淺，但事實上景深是一樣的，只不過望遠鏡頭會壓縮 Z 軸上的距離，讓背景看來比廣角端更近，所以比較容易看出背景失焦了。

中性灰濾鏡

調控光圈大小能夠有效控制景深，但是不能一味地調整光圈大小，卻不補償或減少進光量，否則你的曝光將會出錯。在日照強烈的戶外拍攝淺景深，便不可能不用到中性灰濾鏡（簡稱 ND 濾鏡）。此款濾鏡能夠精準地按照加大的光圈來調校進光量（減少 1 格、2 格或 3 格的進光量），中性灰濾鏡就像鏡頭的太陽眼鏡，只影響進光量，而不影響底片及 CCD 感光元件接收到的光線品質。中性灰濾鏡搭配景深表（提供不同景深所需參數的表格，羅列各種景深下的攝影機到主體距離、焦距、光圈等），便可精確得出你要增減多少光圈值，才能

達到所需景深。在室內拍攝時，你幾乎可以隨心所欲掌控人造光源，以大光圈製造淺景深便不是什麼難事；但在室內以人造光源拍攝深景深是一大挑戰，因為要將攝影機的光圈縮小需要非常極端的光線。有些專業等級的 SD 或 HD 攝影機就有內建的 ND 濾鏡，能夠達到相當於 3 到 6 格的減光效果（在攝影機上標示為 1/8 及 1/64，代表開啟此功能時的進光量）。

拍攝規格

拍攝規格的選擇對視覺策略的許多層面都有重大影響，但最主要的影響之一在於景深。使用尺寸較小的底片或 CCD 感光元件，所獲得的景深較深，但比較難取得淺景深，這個結果與搭配的鏡頭尺寸直接相關。小規格因為用來取得影像的區域較小，因此搭配的鏡頭也較小。舉例來說，以 16mm 底片搭配 25mm 鏡頭（以這個規格來說算是「標準」鏡頭），並將光圈值調至 f5.6，當鏡頭對焦在 10 英呎外時，景深差不多是 10 英呎；若以 35mm 底片拍攝同樣場景，光圈值、攝影距離都相同，搭配 50mm 鏡頭（35mm 規格下的「標準」鏡），景深卻只有 3.5 英呎左右。道理很簡單，35mm 底片搭配 50mm 鏡頭的焦距比 16mm 底片搭配 25 鏡頭來得長，因此景深也比後者來得淺。

現在來看看 SD 和 HD 攝影機，兩者使用的 CCD 感光元件都比 16mm 底片小上許多，搭配的鏡頭較小，焦距也更短（請見右頁相對尺寸示意圖）。因此當拍攝規格小於 35mm 底片時，很難拍出淺景深，尤其小尺寸的 CCD 感光元件更是難上加難。但反過來說，當拍攝規格高於 16mm 底片時，也較難

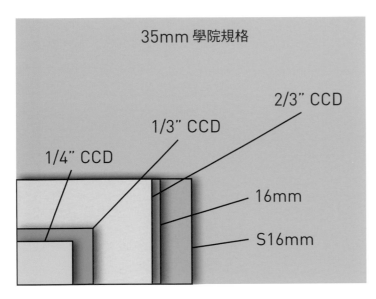

35mm 學院規格

2/3" CCD

1/3" CCD

1/4" CCD

16mm

S16mm

CCD 感光元件與底片規格尺寸

拍攝出深景深。因此，如果你的視覺策略以深景深為主，使用小規格攝影機就更容易達成目標。在 HD 攝影機問世前，超 16（或稱 S16）規格是十分普遍的替代品，能夠以較低廉的價格拍出接近 35mm 規格的效果。從上圖可以看出，超 16mm 底片尺寸稍大於標準 16mm 底片，這是由於使用了較寬的光圈板，能夠使用的負片區域因此多出了 20%，涵蓋了標準 16mm 底片的光學聲軌，解析度也更高。當底片沖洗放大至 35mm 時（超 16mm 並非發行規格），這些多出來的細節就變得非常重要，因為沖洗過程往往會放大影像中的粒子與瑕疵。超 16 也適用於 HD 轉檔，因其寬高比是 1.66：1，非常接近 HD 電視的 1.78：1（或 16：9）。若是標準 16mm 規格，就必須經過大規模裁切才能符合這個寬高比，轉換過程將浪費許多負片區域及解析度。不過，超 16mm 的規格雖較大，卻無法拍出更淺的景深，因為搭配的鏡頭其實和標準 16mm 一樣。

35mm 鏡頭轉接器

某些公司研發了鏡頭轉接器，讓 SD 或 HD 攝影機也能裝上 35mm 底片規格的鏡頭，拍出淺景深不再是難事。轉接器的運作原理，是將 35mm 鏡頭捕捉的影像對焦於毛玻璃上，攝影機原本的鏡頭再接著對焦拍下這些影像。由於 35mm 的鏡頭比原本的攝影機鏡頭大上許多，因此能夠輕易拍到淺景深畫面，再搭配高解析度的 HD 攝影機以每秒 24 格拍攝，就能夠達到底片攝影的風貌及質感（雖然在動態範圍及解析度方面仍比不上 35mm 底片）。不過要小心，使用轉接器會減少一定的進光量，約為 1/2 至 2/3 格光圈值，雖然看似不多，但在室內使用人工打光或拍戶外夜景時，這 1/2 格就足以決定你的影像能不能用，或你能否在沒有額外打光的情況下拍攝。還有一項重要注意事項，轉接器通常不允許太小的光圈（約在 f5.6 左右），否則毛玻璃的紋路就會出現在影像中，看起來就像用了粒狀紋理的黑柔焦鏡。用轉接器拍攝淺景深必須搭配外接的大型 HD 液晶顯示器，才能清晰對焦，大多數 HD 攝影機附設的液晶螢幕解析度不足，會讓一些略微模糊的影像看來像是清楚對焦。使用鏡頭轉接器時搭配追焦器，可發揮絕佳功效，讓對焦快速又清晰。這項傳動裝置附有垂直伸向鏡頭的輪軸，讓調焦員（在拍攝過程中負責保持清楚對焦的攝影組成員）更容易控制對焦環。

SD 與 HD 攝影機

HD 很快就成為拍攝及播映數位影像的通用規格。科技的進展，讓專業級消費機也具備過去唯有高階 HD 攝影機才擁有的功能（如可變影格速率）。另一方面，雖然市場上仍有數百萬部 SD 攝影機，但這種規格正漸漸遭到淘汰。不論你選擇了哪一種錄影規格，都必須了解其優缺點。HD 和 SD 攝影機的最大差異自然在於解析度，SD 的畫素只有 720×480，而 HD 攝影機則可達到 1280×720，甚至 1920×1080，端看你所選擇的機型。解析度高的 HD 攝影機能夠捕捉更多細節，呈現 SD 攝影機所無法表現的豐富色彩。兩者的差異在拍攝特寫時可能不甚明顯，但如果是構圖較寬廣、包含許多細節的鏡頭，可就高下立判了。部分專業級 SD 攝影機及多數 HD 攝影機都能以每秒 24 格（24p）的循序式影格速率拍攝，取代了標準每秒 30 格（30i）的交錯式影格（實際上是每秒 29.97 格），這是過去 SD 錄影的唯一選擇。24p 影格速率所產生的殘影（或稱模糊程度），與底片影像上我們已習慣而視為「正常」的殘影相同，這正是因為底片影像也是以每秒 24 格的速率拍攝。若把 24p 及 30i（或稱交錯式）的影片擺在一起看，將會出現驚人的差異，即使兩段影片的解析度一樣是 720×480，24p 的影片看起來會和底片比較接近，因為每秒不會多出 6 格卡卡的畫面。

專業消費級 SD 及 HD 攝影機讓你得以控制攝影機對光線的反應，在曝光不足或過曝的區域作微調，拍出的曝光範圍比常見的廉價 SD 攝影機還要寬廣。換句話說，具有「灰度係數壓縮」（gamma compression）或「電影灰度係數」（cine-gamma）

設定的攝影機，拍出的影像與底片的曝光範圍十分近似（雖然不是完全相同）。如果你的目標是以低於底片拍攝的成本拍出具有同樣質感及風貌的影片，那麼，能夠以電影灰度係數設定拍攝 24p 影片的 HD 攝影機，就是你的最佳選擇。不過，有時 SD 攝影機的風貌與質感（低於 HD 攝影機的解析度、30i 格式的殘影與較窄的曝光範圍）可能就是你視覺策略的一部分。丹尼爾麥力克與伊度瓦多山查斯的《厄夜叢林》（1999年）就是絕佳範例。

大部分的專業級消費機都具有增感開關，並有高、中、低三段設定，讓你在光源不足時增加 CCD 感光元件的感光度。增感是誘人的解決方式，但應注意的是，一旦啟動開關，就必然會增加影像中的雜訊，即使拍攝當下看不出來（因為大部分攝影機的小型液晶螢幕並沒有足夠的解析度呈現這些顆粒）。除非雜訊是你視覺策略的一部分，否則應盡可能取得足夠光源，而非開啟增感。

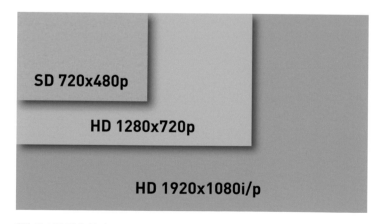

SD 及 HD 影格尺寸

導演取景器（導演筒）

你應該盡可能以導演取景器來訓練自己觀看的能力，這是個小型的玻璃觀景窗，能夠使你看到不同規格及鏡頭所搭配出的拍攝視野，從而確認景框範圍。持續使用導演取景器，能夠讓你熟悉不同焦距、視野、Z軸透視的美學特點，以及明顯橫越景框的動作。不幸的是，好的導演取景器並不便宜，動輒要價幾百美元。雖然市面上有些較小的型號，不過體積太小的取景器無法讓你清楚看出景框範圍。如果你斥資買下導演取景器，就會發現多的是使用的機會，比如在勘景時就能讓你找到具有潛力的畫面，在拍攝過程中則能讓你迅速找到適合的鏡頭與拍攝位置，而不需實際移動攝影機。或者你也可以使用數位或底片的單眼相機充當導演取景器，但必須要能算出或記下該相機鏡頭對應你攝影規格的等效焦距及拍攝視野。最後，你也可以利用雙手框出自己專屬的景框，粗略地看出哪些元素會被納入構圖、哪些會被排除。無論選擇什麼方式，最後你對於構圖都會有更精準的判斷，你的眼睛不會只注意到視覺焦點，而是會自然地掃視整幅景框，發現各種視覺元素間有你原本未能察覺的視覺關係。

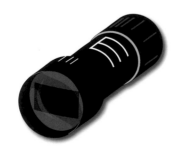

導演取景器

1

2

Oldboy, Park Chan-wook
《原罪犯》，朴贊郁，2003 年

影像系統

IMAGE
SYSTEM

「影像系統」一詞源自某位電影理論學者的文章，指的是藉由分析影像、剪接模式、攝影構圖及導演的意識形態，去建立一套系統化的影像知識。某些電影理論認為，影像在表面的意涵之外，還包藏了一些言外之意，而影像系統便是用來解讀電影的多層意涵。例如，一個演員看著鏡中的自己，若引用精神分析理論中鏡子與映像的象徵意涵，便代表了分裂的自我或內在衝突。許多電影都以這樣的視覺比喻來表現角色的人格異常或內在衝突。影像系統還有個較單純的定義，廣受電影工作者及編劇採用，即藉由電影中反覆出現的影像與構圖，讓敘事意涵更具層次。重複的影像能夠有效表現電影的主題、母題及具有象徵意涵的圖像，無論電影是否直接在劇情中處理這些。重複的影像還能表現角色的成長、預示重要訊息，並在劇情外創造角色間的聯想意義。因為觀影經驗絕大部分由影像構成（但不僅止於此，聲音也是重要元素，就算影片刻意保持寂靜無聲亦然）。不論是否出於刻意，大部分電影中都有個影像系統在發揮一定的作用。觀眾本來就具有回憶與比較影像的能力，因此能夠粹取影像的意義，以了解故事，並持續在一個鏡頭內或多個鏡頭間找出影像的關聯。影像系統可以非常幽微，例如重覆特定的構圖、顏色，或以最初不易察覺，但最終能進入觀眾潛意識的方式表現某

些圖像。在這種情況中，只有少部分觀眾會注意到重覆出現的影像及構圖，進而推斷這些畫面在敘事上的重大意義，解開故事的另一層意涵。其他觀眾則可能完全忽略其中的關聯，只看到電影的主敘事脈絡。有些導演在他們的電影中創造了鮮明且令人無法忽視的影像系統，在大量鏡頭中注入意義重大的符號、圖像及象徵，有時甚至會阻礙觀眾投入故事。這種作法通常並不妥當，因為影像系統的最大作用是支持故事或增添意涵，但本身不該成為電影的重點。

影像系統在創造敘事觀點時並不需要完全仰賴重覆影像，比如說，當劇中兩名角色的關係逐漸緊密，影像系統可以漸漸縮短兩者的距離（藉由實際的場面調度，或是使用更長的**焦距**，壓縮兩者在**Z軸**上的視覺距離）。或是，當角色隨著故事發展變得更有自信時，可以從俯角拍攝逐漸轉成仰角。須謹記在心的是，影像系統不應和視覺策略混為一談。視覺策略包括底片、規格、鏡頭及打光的選擇，這些元素無法構成影像系統，然而一旦與精心設計的構圖、剪接、美術指導及其他構成影像表層及深層意涵的元素結合起來，便能讓你的影像系統發揮作用。

影像系統並非絕對必要。你或許不想費心去創造影像系統，而只想選擇拍攝一部沒有另一層意涵的電影。不過換個角度來看，創造影像系統可以是令人非常興奮的經驗，也能幫助你更了解你的故事結構（若要讓影像系統具有意涵及一致性，便須做到這一點）。要創造影像系統，首先得釐清故事的**核心意念**、主題及母題（你在為電影構思視覺策略的初步概念時，可能已釐清這些）。一旦了解故事的真正精神，就能設計出支持此一核心理念的影像系統，但影像系統不論是鮮明或幽微，都必須貫穿整部影片。如果你希望觀眾吸收、內化你的影像系統，就一定要做到一以貫之。你必須系統性地運用影像系統，只用於強調有意義的事件，以推動觀眾理解你想在故事凸顯的意念及母題。

《原罪犯》的影像系統

朴贊郁的《原罪犯》（又譯《老男孩》；2006 年）運用了精密的影像系統，諸如反覆出現的構圖及充滿象徵意涵的圖像，為這齣描寫復仇與執迷的故事增添情感深度。《原罪犯》的主人翁大秀（崔岷植飾）是被綁架監禁長達十五年的商人。

他在監禁期間得知匪徒殺害了他的妻子，還把罪名嫁禍給他。之後，他莫名其妙被釋放了，昏倒在女子美道（姜蕙政飾）工作的餐廳裡，與她結識。在美道的幫助下，他發現當年他被綁架時還是嬰兒的女兒已被國外家庭收養。不久後，大秀接到綁匪來電，要他在五天內找出自己遭到綁架的理由，否則綁匪就會殺死美道，但若他成功解開謎題，綁匪就會反過來自殺。大秀開始與時間賽跑，他必須拯救美道，還要報殺妻之仇，為被剝奪十五年的人生討回公道。他在美道的陪伴下成功解開囚禁之謎，原來凶手是曾與他就讀同一所高中的富商宇震（劉智泰飾）。宇震將姊姊的自殺歸咎於大秀散布他與姊姊亂倫的傳言，而他對大秀的報復在兩人終於正面相對之前就已展開，只是大秀渾不知情。大秀被釋放後的一切經歷，包括與美道墜入愛河，全是宇震在幕後操縱。這部電影最令人震驚的結局，就是大秀驚恐地發現，原來美道是他的女兒。宇震的復仇計畫之一，就是要他和那個自己以為在十五年前被外國人領養的女兒亂倫。

《原罪犯》的影像系統與敘事緊密相扣，一再重複的構圖及母題，不止賦予劇情另一層意涵，也不時成為故事的積極角色，在關鍵時刻推動情節。例如，大秀是從相簿中發現自己與女

兒亂倫，那本相簿有她各個年紀的照片，其中一張是他在電影開場所拿的相片（圖 15）。宇震的姊姊在自殺的幾秒前拍下自己的相片，這張相片在電影尾聲時再度出現在宇震的閣樓中。這部電影的母題不斷在各種事件及影像的映照中閃現：大秀從相簿裡看見自己，從而發現宇震的詭計；宇震的姊姊在與宇震亂倫時從鏡子裡盯著自己；催眠師讓大秀利用自己在窗戶上的映影，消去亂倫的記憶；宇震復仇的精髓是讓大秀愛上並與親生女兒亂倫，映照出宇震自己的生命事件。

《原罪犯》同時也運用各種形式的重複來支撐影片的核心意念，強化戲劇衝擊。圖 1 是大秀在監禁期間時常注視的圖畫，上頭刻著「笑，世界與你同笑；哭，唯你獨自飲泣。」（引自艾拉·惠勒·威爾考克斯的詩〈孤寂〉）。他被釋放後數次陷入悲慘的處境時（通常是宇震一手造成），也經常低聲念誦這段詩句。畫中人（和大秀同樣有著一頭亂髮）的臉部表情曖昧不明，很難分辨究竟是在哭還是在笑。圖 2 來自電影的最後一幕，大秀顯然已消去亂倫的記憶，再度和女兒團圓，他此刻的表情就像畫中人，哭笑難辨，暗示一件恐怖的事實：他可能仍留有遭人設計陷入亂倫的記憶。即使觀眾並未發現主角痛苦的表情和那幅畫有多麼相似，也沒有意識到那詩句

所喚起的孤獨主題，依然會為大秀的表情感到心痛，但視覺上的聯結與詩句讓這一幕散發更強烈的情感及更複雜的心理。

圖 3、圖 5 是電影開場時的大秀，觀眾之後會發現這是提前敘述未來事件，大秀正在阻止別人自殺。震撼的構圖及劇情中的謎團（這些人是誰？他要殺了這個人嗎？），讓人很容易在片尾出現相似鏡頭時想起這一幕。電影以倒敘（同時伴隨著映照及鏡像的主題）呈現宇震之姊的自殺（圖 4、圖 6），畫面和這一幕有驚人的雷同，重複的構圖與情境顯示了大秀和宇震的宿命連結，暗示兩人如著魔般報復彼此的舉動，或許只是讓兩人更加相像。這類相似的舉動在電影中不斷出現。宇震為了讓大秀為其罪行付出代價，策畫了難以置信的詭譎計謀，耐心等待十五年，直到大秀的女兒長大成人才展開報復。另一方面，大秀在被監禁的最後十年中，也將自己轉化為殺人機器，為了復仇泯滅人性。在兩人最終的正面對決中，彼此的相似更加明顯，即使只是單純的穿衣動作，都有幾乎相同的構圖及敘事重點：大秀扣上袖扣的大特寫（圖 7），在幾分鐘後也用來拍攝宇震的同一個動作（圖 8）。

本片也以令人聯想到特定意象的象徵符號建立角色關係。圖 9

是影片開場，大秀在被綁架當天買了一對玩具天使翅膀送給女兒。影片結尾，當大秀發現美道與自己的關係時，宇震再度將這對翅膀寄給兩人，美道穿上後試著拍動翅膀，這與他當年送給女兒時的動作如出一轍（圖10）。重複的行為與意象，讓這對翅膀的再次出現顯得更加辛酸（十五年後，翅膀終於送到女兒手上）。天使的象徵意涵，為這幕場景增添宗教的弦外之音：美道與大秀墮落了，兩人都有罪，再也無法飛翔。宗教意象也出現在囚室中的畫作上，當美道在室中等待大秀與宇震對決歸來時，鏡頭以特寫拍攝一幅少女祈禱的畫作（圖11），這幅構圖也出現在美道祈禱的遠景鏡頭中（圖12）。她與囚室中畫作的連結令人回想到大秀與另一幅囚室畫作的關係（圖1、圖2）。

重複影像也直接透露了情節。大秀循著宇震遺留的線索，來到一間髮廊拜訪高中老同學，當他向女同學打聽消息時，一名年輕女孩走進來，前一刻大秀還莫名地盯著同學露出來的膝蓋，這時又將注意力轉向年輕女孩的膝蓋（圖13）。突然間，女孩的膝蓋勾起他的回憶，他在高中時邂逅宇震之姊的回憶畫面一閃而過（圖14）。大秀直到看到年輕女孩的膝蓋才想起這段邂逅，意謂著他可能由於心理創傷而刻意阻斷這段回

憶。大秀重回當年撞見宇震與姊姊亂倫的高中教室時，這一點再度受到強化：直到他重新踏上當年偷窺的地方，才想起整段事件，也才終於揭開宇震復仇的理由。

《原罪犯》以重複來表現角色的成長與改變，圖15是開場時大秀喝醉酒在警局拿著家人的照片。片尾與宇震對峙時，同樣的構圖呈現他拿著宇震的姊姊在臨死前拍攝的照片（圖16），然而這次大秀顯得專注、堅決且危險，他的痛苦經驗已經讓他從骨子裡變成全新的人。還有一項改變是他這次穿著血紅色的襯衫，而非在警局穿的白襯衫。這兩個鏡頭總結了大秀在故事中的扭轉：從生活隨性、自由自在的人，變成一心復仇的人；從視家人的存在為理所當然的人（他在女兒生日當天喝醉，並遭警察逮捕），轉變為以家人為唯一重心的人（為妻子復仇、和女兒團圓）；從身材走樣的商人，變成殺人機器。

片尾運用的影像系統更是典型：重複一些觀眾特別容易記得的影像，提示觀眾故事已經走了一圈，即將步入尾聲。圖17在影片前半段出現，呈現大秀在經歷催眠之後被釋放；圖18是他在收場前的鏡頭，為了忘記自己曾和女兒亂倫而設計了

另一場催眠，結束後醒了過來。為了讓觀眾容易回想，這兩個鏡頭的構圖刻意與眾不同，兩者都是俯角的遠景，拍攝大秀步履蹣跚的模樣。許多電影工作者都喜歡以這種方式運用影像系統，即使運用得不像《原罪犯》這般精細。其中一項理由是，以這種方式讓影像重覆出現，不止讓故事成為一個迴圈，也能讓觀眾覺得劇情已經完整收尾，沒有任何懸而未決的疑問，就算實際上並非如此。

《原罪犯》將複雜的影像系統與敘事巧妙交織，放大、增強故事主題與母題的戲劇張力。這是目前所見最好的影像系統應用手法，不但加深情感衝擊，讓觀眾更投入影片敘事，用心觀影的影迷也能看出另一層意涵，激發再度觀影的意願，因為每看一次，就能發現新的深度、面向，也獲得更多體會。不過，要讓影像系統發揮作用，必須先為電影語彙的每個基本鏡頭創造具有意涵、在敘事上能打動人心的構圖，而這正是本書的主題。

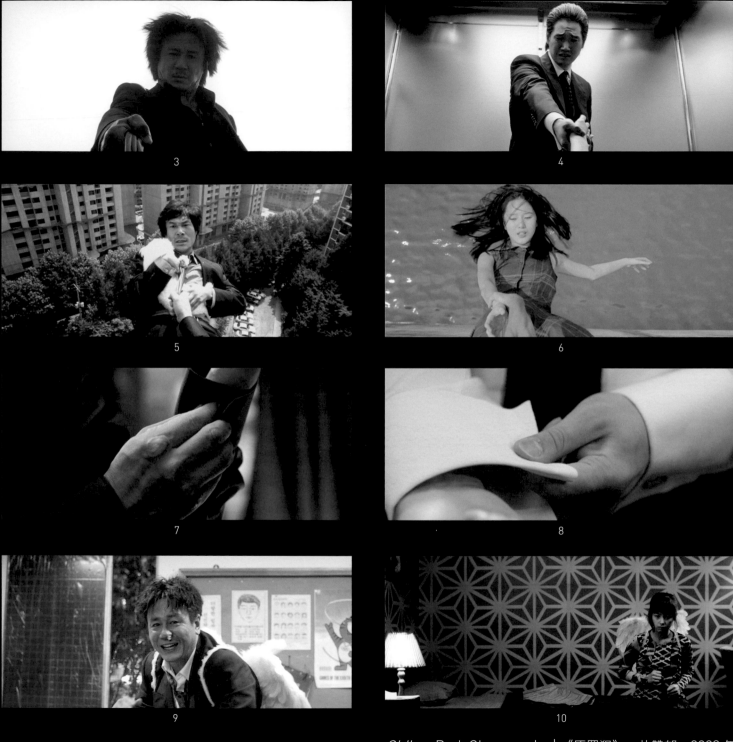

Oldboy, Park Chan-wook │《原罪犯》，朴贊郁，2003 年

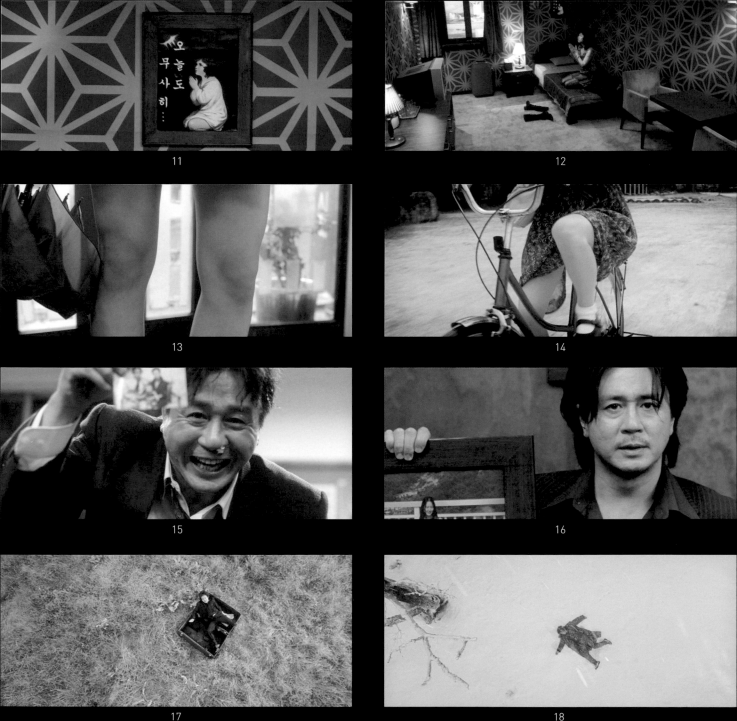

Sex and Lucia, Julio Medem
《露西雅與慾樂園》，朱力歐米丹，2001 年

大特寫 EXTREME CLOSE UP

大特寫讓你能將觀眾的注意力引導至角色身上的細節或小物件。**特寫**能夠凸顯在寬廣的鏡頭中容易忽略的細膩表演，大特寫則能拉出場景中更微小的視覺元素。如果主體非常小，有時就得使用微距鏡頭，但在敘事功能上，**微距攝影**與大特寫無異。使用大特寫拍攝小物件或演員身上的細節，會使觀眾期待這些細節將在敘事中扮演重要角色（這也是**希區考克法則**的運用）。在**影像系統**中使用大特寫，可以發出非常有力的視覺宣告。大特寫一般用於單獨呈現某樣物件，或強調那些在演員身上最初看似不重要，但之後將對敘事產生重大影響的細節。大特寫能夠強調被攝物的重要性，因此當該物件再次出現時，將不會顯得不合理或不自然，而且還能讓觀眾預期該物件將與劇情進展有關。大特寫的作用有時會像**抽象鏡頭**，讓觀眾注意一些細節，這些細節或許與劇情沒有直接關係，卻能以其抽象或象徵的特質，加強整體戲劇性及主題內涵。大衛林區《藍絲絨》（1986年）的開場就是很好的範例，電影剪接了一系列美國小鎮田園風光的鏡頭，最後是黑色甲蟲在一片整齊的草坪上爬行的大特寫。黑色甲蟲與劇情毫無關聯，但從該段落的脈絡中，可以推知這隻甲蟲點出了電影的主題：理想社會秩序的表面下，可能潛伏著原始的暴力。

左頁的例子來自朱力歐米丹的電影《露西雅與慾樂園》（2001年），大特寫鏡頭聚焦於一滴從愛蓮娜（念娃妮莉飾）臉頰滑落的淚水，她在與世隔絕的地中海島嶼遇見一個男人，發生熱烈的不倫之戀。這一幕以匹配剪接（graphic match）開場，從滿月淡入驗孕棒，標記驗孕結果的圓圈裡出現了「加號」，愛蓮娜看到這記號後流下眼淚，淚水滴在驗孕結果上，將陽性反應的標記暈開。大特寫強調了淚滴（鏡頭靠得非常近，且攝影機順著淚滴滑落的軌跡移動），為淚滴注入充滿象徵甚至詩意的意涵，因為淚水能激起許多聯想（鹹水、海洋、潮汐、月亮週期、生理週期、懷孕等等）。在這個例子，大特寫所創造的意義，是其他鏡頭所無法達成的。

這幕令人目不轉睛的大特寫隨著淚滴滾落臉頰的軌跡移動。這是出自朱力歐米丹的《露西雅與慾樂園》（2001年），劇中人愛蓮娜（念娃妮莉飾）剛發現自己懷孕了。這滴眼淚帶來海水的滋味，最後滑落在驗孕結果上，而那場改變她命運的性愛邂逅，正是發生在海邊。

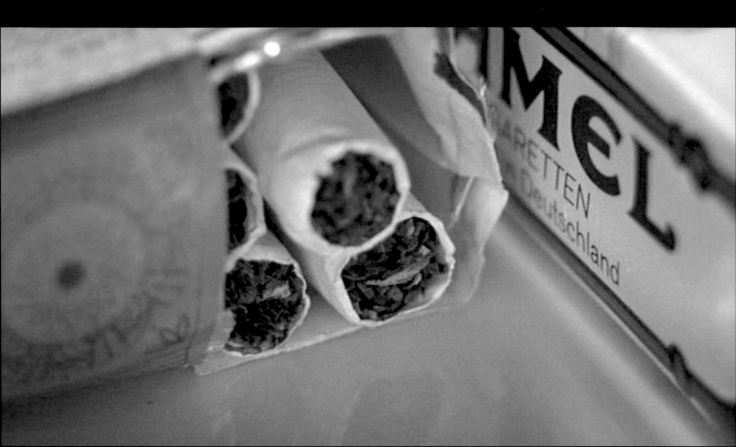

這個緊湊的構圖需要調整打光，才能獲得強烈的視覺效果，但整體的打光仍須維持連戲。上一個鏡次的中景，其實光源來自完全不同的角度，不過由於光線質感與整體風貌維持一致，觀眾並不會感受到落差。

雖然這個大特寫裡只有幾包香菸，但香菸塞滿了景框，因此香菸盒會被裁掉，暗示了畫外空間的存在，這是營造構圖深度的常見手法。

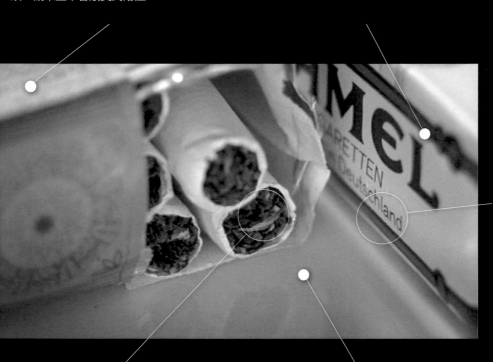

淺景深讓焦點得以落在構圖的重要部分，進一步加強大特寫的強調功能。在本圖中，對焦清晰之處強調了兩項細節：盒身的Deutschland（德國）字樣及拆開的香菸。美國產品經包裝後銷往德國，這個大特寫所隱含的象徵意涵與本片所探討的政治議題不謀而合。

香菸是構圖的焦點，兩盒香菸構成的對角線引導了觀眾的視線，而淺景深更將香菸凸顯出來。這種構圖方式必然會使觀眾預期，這項看似無足輕重的物件將在故事中扮演重要角色。

由於大特寫會清楚呈現一切微小細節，因此最好去除不必要的元素，以免分散觀眾的注意。這個鏡頭的成功之處在於完全省去不必要的視覺干擾，比如說，香菸是擺在白色的盤子上，而非報紙上。

鏡頭
/

一般較常使用望遠鏡頭或**廣角鏡頭**，視拍攝主體的尺寸而定。兩種鏡頭都能拍出**較淺的景深**（望遠鏡頭是因為器材本身的光學特性，廣角鏡則是因為拍攝特寫時，拍攝距離必須非常短），使用**變焦鏡頭**的廣角端時比較不利，因為相同焦距的廣角定焦鏡可以在更近的距離對焦，所以能夠呈現更微小的細節。相對來說，許多 **SD** 與 **HD** 攝影機上原有的鏡頭更能勝任大特寫，由於焦距較短（用了尺寸較小的 **CCD 感光元件**），因此能在非常小的對焦距離下拍攝。當主體太小而無法以標準鏡拍攝時，就需要對焦距離比**定焦鏡頭**更短的特殊鏡頭，以這種鏡頭拍攝的畫面稱為微距攝影，因為通常使用**微距鏡頭**（也有其他方式能夠達到相同效果，請參考微距攝影的章節）。

規格
/

近距離的大特寫畫面，有時會讓人很難看清景框中的全部細節，尤其使用廣角鏡時可能會離主體非常近，情況就更嚴重。這時，大型的監看螢幕是非常好的幫手，能夠完全呈現大特寫的質感與細節。以底片拍攝就無法使用大型的監看螢幕，除非你的攝影機有配備錄影輔助系統，讓你能夠看到鏡頭所捕捉的畫面。**SD** 攝影機與專業消費級的 **HD** 攝影機在這一點比底片機略占優勢，如果監看螢幕的解析度和**拍攝規格**接近或一致，就可以預先看到精確的拍攝成果。最好不要使用攝影機機身上的液晶顯示器，這些顯示器尺寸太小，解析度與對比都不足，無法呈現所有影像細節。使用底片拍攝同樣也必須注意，即使你用上 HD 等級的顯示器來預覽錄影帶傳送出來的畫面，也無法顯示電影底片的全部解析度。

燈光
/

不管拍攝主體是演員或物件，打光都應該像在拍主角的重要特寫，盡可能謹慎地計畫與執行。有時我們可能會忽略，就算拍攝的只是小細節，但這一幕的主體尺寸仍會發出強烈的視覺宣告，所以打光必須能支持這個鏡頭的敘事要點。用於遠景的光源應該不會進入這麼滿的鏡頭中，因此你可以增加、移動、改變打光方向，營造強烈的畫面，不過仍需維持整體燈光的連戲（也就是說，如果遠景是高明調的肥皂劇式燈光，就不能突然拍攝一個低暗調的黑色電影式大特寫，反之亦然）。右頁的《黑街追緝令》（1995 年）充分應用了大特寫能自由改變打光方式的優勢，上一鏡次以廣角清楚拍出偵訊室的環境，這一幕大特寫卻調整打光方式，讓演員的眼珠只反映偵訊者的模樣，效果非常震撼。

打破規則

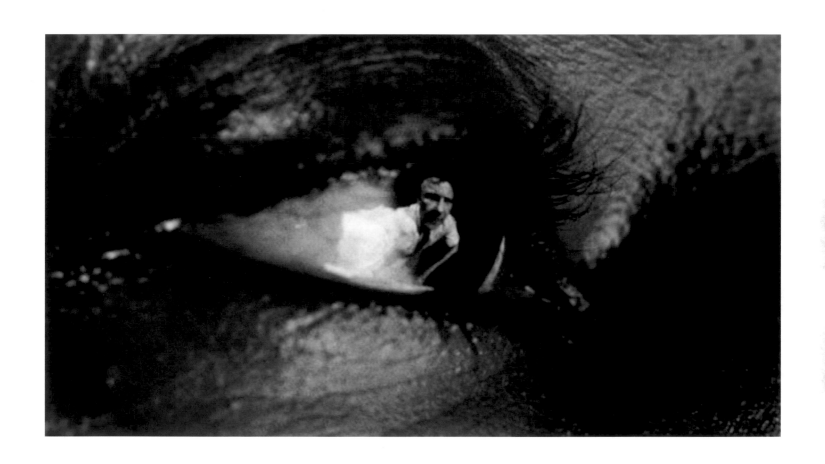

大特寫非常靠近主體，只能呈現微小細節，但在《黑街追緝令》（1995 年）中，史派克李聰明地運用了人眼的反射，在景框中納入更多元素。探員羅可（哈維凱托飾）針對維克多（艾沙藍華盛頓飾）招認的殺人案進行偵訊，因為他的供詞有漏洞。在這個大特寫中，羅可説：「我要看見你所看見的。」這一幕的打光經過細密規畫，充滿戲劇性，確保觀眾能清楚注意到瞳孔上映照出來的探員。有趣的是，英語的瞳孔（pupil），便來自拉丁語的 pupilla，意思是「小人偶」，這古老的字源恰好符合這一幕所捕捉的非凡影像。

WALL. *E*, Andrew Stanton
《瓦力》，安德魯史丹頓，2008 年

特寫

特寫，在電影語彙中是個相對新穎的字，早期默片時代只有廣角鏡頭，而且沒有剪接，單純複製了觀賞舞台劇的經驗。隨著電影語彙的演進及剪接的發明，特寫終於成為電影語彙的要素。特寫最重要的特質，就是讓觀眾能夠感受到演員細膩的動作與情感（尤其是在拍攝臉部時），而這是廣角鏡頭所無法呈現的。此一簡單原理深刻影響了電影的剪接、拍攝，同時還有表演方式。電影的表演方式很快就脫離了早期默片常見的誇張演出，轉向更自然的風格。特寫的近距離與親密感讓觀眾對劇中人（及故事）產生情感連結，電影之所以能成為全世界最受歡迎的藝術形式，部分原因便在此。導演找出了幾種方法，在特寫中運用一些視覺慣例，讓主體成為畫面上必然的焦點，以強化劇中人與觀眾的連結。鏡頭的設計隨著科技而進步，帶來更多種表現方式。例如**淺景深**讓背景模糊，有效將主體從景框中獨立出來，以免觀眾在當下將情緒由角色身上抽離。電影界普遍接納了特寫鏡頭發展出的視覺慣例，現在已很難（不是完全不可能）找到**深景深**的特寫，也很少有電影完全不使用特寫鏡頭。由於特寫能夠激起觀眾對角色的情感認同，所以必須謹慎規畫，只在關鍵時刻使用，例如故事的轉折點（劇中人作出了重要決定，通常是發現或了解某些意義重大的事情後），或是放在反應鏡頭及主觀鏡頭。過度使用特寫鏡頭，將稀釋其戲劇衝擊，而你的視覺語言也將失去特寫鏡頭的敘事功能。當攝影主體的尺寸小到必須以這種規格的鏡頭來展露細節，或者必須以視覺來表現某

個物件的重要性時，也可以使用特寫鏡頭（**希區考克法則**的運用）。

以安德魯史丹頓的《瓦力》（2008 年）為例，我們跟著瓦力去執行他的工作。在人類離開地球幾百年後，他依然在清理遺留的垃圾。這些垃圾即使經過壓縮，還是堆得像樓房一樣高。他也蒐集一些自己覺得有趣的東西，比如說湯匙、打火機和玩具。有一天，他發現一株迷你植物（當時他不知道這件事有多重大，後來我們會知道這代表地球再次適合居住了），這時導演使用了左頁這幕堪稱經典的特寫鏡頭，以精心設計的構圖凸顯這株植物在敘事上的意義。這一幕讓觀眾領略這是重大事件，即使我們要到後面才知道此一發現為何很重要。以這種方式運用特寫，可以讓特寫鏡頭完全發揮敘事潛力。

雖然《瓦力》（2008 年）是徹底的電腦動畫，但安德魯史丹頓在處理畫面時完全遵循與這類鏡頭有關的視覺慣例，從運用淺景深到三分法則的配置皆然。你能猜到這一幕在故事中是關鍵時刻嗎？

為何能發揮作用

以引發觀眾共鳴而言，特寫是極為有力的視覺敘事，更是我們熱愛電影的重要原因。拍攝人物特寫的目的在於讓觀眾看見細微的動作與感情，因此在構圖上應該要排除、隱藏多餘的視覺元素，以免分散觀眾的注意。謹慎地安排景深、焦距、燈光、構圖等元素，才能拉近觀眾和演員的距離，創造親近感。在努瑞貝其錫蘭的電影《三隻猴子》（2008年）中，尤

波（尤烏斯賓各飾）同意為老闆犯下的死亡車禍頂罪。他的雇主是有權有勢的政治人物，承諾補償他一大筆錢。在這個特寫中，演員的表情表現出複雜的心理狀態，他抱著希望嗎？憤怒嗎？後悔嗎？只有特寫才能傳達如此糾結的感受，同時也針砭了德國在二戰過後的那段政治歷史。

注意景框這一側的空間是多麼小，右側相對之下大多了。這個特寫遵循了構圖原則，在這樣的尺寸下，人物依然保有適當的視線空間。

為什麼頭部要被景框上緣切掉？頭部空間必須依據拍攝的範圍進行調整。這一幕如果要讓頭頂出現，便會產生不平均、怪異的構圖。請參考中景或中特寫章節，比較頭部空間的不同。

演員的眼睛在特寫畫面中特別重要，注意演員的眼睛中有微小卻明亮的反射光，如果沒有這些閃爍光芒，他的眼睛看起來會非常「無神」。如果眼睛無法自然出現光芒，便要適當運用打光或反光板來為眼睛增添光芒。

主角看向景框右側，這決定了視線空間的配置，三分法則及寬高比則決定了主體應位於景框內何處。注意右側的留白空間比左側大上多少，如此才能妥切地將主體配置在甜蜜點（雖然並未完全精確）。

雖然三分法則在許多情況下都是主體位置的絕佳指引，但在安排構圖的焦點時，卻不能完全依循這項法則。這個鏡頭裁切了頭部空間，讓眼睛在景框中處於略高的位置（相對於三分法則而言），形成有點壓迫、令人不安的構圖。在這個寬高比下，真正的甜蜜點應該落在所在圖中的反白圓點上。

主體的臉部應主導整個構圖，讓觀眾投入演員的表演中。任何會造成干擾的事物都應避免，因此，大部分的臉部特寫會使用標準鏡或焦距稍長的鏡頭，避免使用廣角鏡，以免臉部扭曲。

通常會仔細的調整景深，讓背景失焦，因此需要淺景深而非深景深。淺景深可避免背景的物件分散觀眾對前景主體的注意。

還有一種處理背景視覺資訊的方式，就是選擇適當焦距的鏡頭以控制視野，但請記住，較短的焦距會導致臉部變形，對你的影片來

鏡頭

一般我們會使用標準鏡或焦距稍長的望遠鏡頭來拍攝特寫，有時也會運用廣角鏡，讓演員的臉變形。不過，特寫鏡頭應盡力避開干擾，以免阻礙觀眾體會角色的所思、所見、所感。作法通常是以大光圈維持**淺景深**，使背景模糊。在室內拍攝時，由於燈光可以自行掌控（用紗罩、網子或改變燈光位置），可以減少射入大光圈的額外光線。若是大白天在室外拍攝，就必須準備一組 **ND 濾鏡**，在開啟大光圈的同時，減少數個光圈值的進光量。你也可以藉由改變拍攝距離來調整景深，但在室內或狹小的空間或許無法這麼做，改變光圈大小通常比較有效。

規格

如果你選擇以底片拍攝，底片的選用也應反映你的視覺策略，顆粒感、色調、速度、對比，都必須納入考量（還有預算）。請記得，以大光圈拍攝淺景深特寫時，適合用慢速底片。快速底片對光線太敏感，會迫使你將光圈縮小，與你拍攝淺景深的目標背道而馳。若採用 **HD** 或 **SD 攝影機**，小型的 **CCD 感光元件**（常見於消費級或專業消費級機種）會比較難拍出淺景深。你可以考慮租借或購買 **35mm 鏡頭轉接器**，裝在原有的鏡頭上（並依循使用規範）。雖說表現細節也是特寫的功能之一，但如果以 HD 規格拍攝，也可能因捕捉到太多細節而適得其反。某些專業消費級 HD 攝影機具有銳化功能，能夠捕捉到更多細節，如果你的攝影機有這項功能，你得留

意別把主體的臉部拍得太纖毫畢露，尤其當化妝無法遮掩演員的肌膚瑕疵時更須注意。因此，盡可能在拍攝現場準備大型的 HD 監看螢幕，大部分攝影機的小型液晶螢幕不足以預覽你拍到的細節。尤其應注意特寫很容易拍到不完美或太濃的妝，你得額外留心妝容在這些鏡頭上的效果。

燈光

特寫鏡頭所使用的燈光，取決於整體的視覺策略，不過朝眼部打燈也是常見的手法，可避免眼神顯得死板（眼睛裡沒有光芒）。只要將低瓦數的照明設置於攝影機旁，就能讓眼睛閃耀光芒（注意不要讓這盞附加的燈破壞遠景的打光效果）。只要能維持燈光連戲，你都可以稍微改變打光，創造更富張力的視覺效果。以背光讓主角從構圖中跳出來（參見下頁《黑色追緝令》的範例）也是常見的手法，如果前後鏡次的取景角度或主體尺寸與特寫鏡頭迥異，這樣的燈光操控就不致於太過明顯。

打破規則　breaking the rules

如果特寫的主要功能是揭示主體細微的動作與感情，你會如何處理馬賽洛斯（文雷姆斯飾）在昆汀塔倫提諾電影《黑色追緝令》（1994 年）的出場畫面？導演很明顯運用並顛覆了特寫的作用，他刻意遮掩演員的部分特徵，讓觀眾讀不出角色的行動與情感，反而為馬賽洛斯創造出一種神祕、危險的性格，並讓觀眾不禁好奇，他頸部的 OK 繃是怎麼回事？請注意這個鏡頭的其他特性都符合特寫應遵守的原則（淺景深、人物位置符合三分法則、人物的視線空間、頭部空間），構圖也沒有把焦點分散到馬賽洛斯對面的知名演員身上（否則就會變成傳統的過肩鏡頭）。

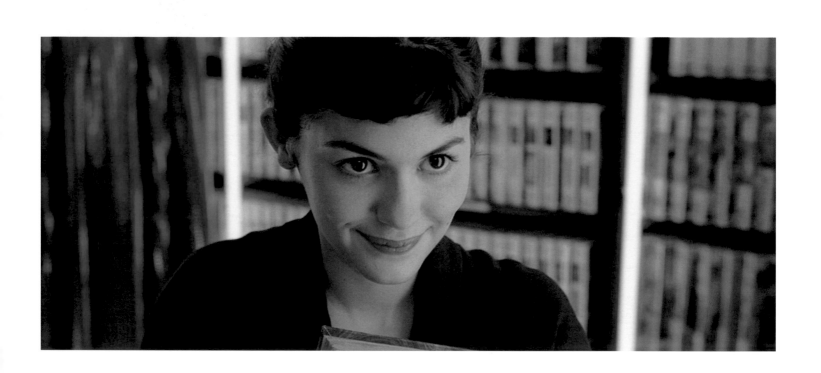

Amelie, Jean-Pierre Jeunet
《艾蜜莉的異想世界》，尚皮耶居內，2001 年

中特寫

MEDIUM
CLOSE
UP

中特寫拍攝的範圍是從演員的肩膀／胸部到頭部，比**中景**近，略遠於**特寫**（所有以人體為參考點的鏡頭，並不會嚴格畫定分界）。中特寫和特寫同樣能呈現人物臉部，讓觀眾看見演員細微的動作與感情，並引發更多認同與同理心，而較遠的取景會使人物的肩膀入鏡，因此能夠傳達肢體語言所訴說的意涵。一般而言，拍攝這種鏡頭時，**攝影機到主體的距離**較短，因此會拍出**淺景深**，背景也會有一定程度的模糊，能夠有效凸顯演員。中特寫就像其他同時攝入演員及周邊環境的鏡頭，能夠在背景中提供戲劇性、象徵性或說明性的訊息。不過中特寫的背景比例較小，比起其他攝入較多背景元素的鏡頭，更能讓觀眾對演員產生共鳴。由於攝影距離相對較近，即使只是稍微調整攝影機位置，也會讓某些元素進入或退出背景，效果強烈。譬如說，你可以稍微揚起攝影機，把（對角色或觀眾而言）具有特定意義的道具或色彩納入背景，或許讓這些成為**影像系統**的一部分。中特寫搭配**遠景**、中景及特寫時，也能告訴觀眾這一刻發生了意義重大的事件。例如，你可以只用遠景或中景表現角色的對話，直到某人提及或發現某件重要的事，才把鏡頭改為中特寫，凸顯角色的反應，讓觀眾更投入這一刻以及角色的情緒中。

尚皮耶居內的《艾蜜莉的異想世界》（2001 年），描寫年輕的巴黎女子（奧黛莉朵杜飾）突發奇想，決定偷偷幫助周圍的朋友。影片大多以中特寫強調故事中的關鍵時刻，比如艾蜜莉決定幫助某人，或者發現某個角色不為人知的一面而深受感動的時刻，這時劇中其他角色通常都不知情，只有艾蜜莉自己和觀眾明白。左頁是艾蜜莉發現她暗戀的男生也和自己同樣古怪（他收集未乾水泥地上的腳印照片，並在遊樂場的鬼屋工作），這幕中特寫讓我們注意到她一瞬間的緊張微笑及羞澀的肢體語言，揭露了這個訊息對她別具意義，也為日後滋長的愛苗埋下伏筆。注意背景左側有塊藍色布景，這是全片中反覆出現的視覺母題。

中特寫和特寫讓我們注意到演員臉部表情所傳達的細膩訊息，因此同樣能讓觀眾投入情感。尚皮耶居內在《艾蜜莉的異想世界》（2001 年）大量使用這樣的中特寫，讓觀眾深深受到主人翁艾蜜莉的吸引。

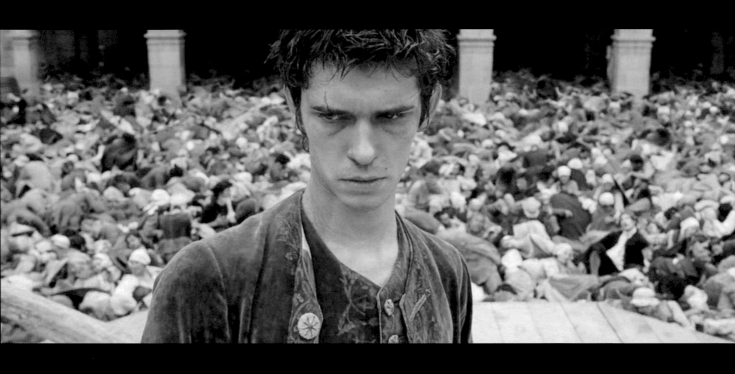

為何能發揮作用

中特寫拍出演員臉部至肩膀的範圍,同時納入相當比例的周圍環境,在構圖中表現演員與周圍環境的密切關係。這一幕中特寫來自湯姆提克威的電影《香水》(2006 年)。主角葛奴乙(班維蕭飾)生來便具有驚人的嗅覺,最後卻成了連續殺人犯,他在受刑前釋放了一小滴親自調製的香水,接著,前一刻還鼓譟著要將他處死的群眾,突然視他為上帝派來的

天使,完全被他的存在給征服。這個中特寫以偏高角度拍攝主角臉部與背景中被征服的人群,展現主角對這群暴民的影響力。主角被放在畫面中央,暗示他與身後群眾間的強烈連結。攝影機以近距離拍攝,讓觀眾看出葛奴乙臉上的鄙夷,同時也拍出他的肩膀,展現出他的放鬆與自信,因為他確認自己獲得了新的權威與力量。

單看主體無法立刻發現，但背景指出了這是以小俯角拍攝的中特寫，把主角身後的廣場納入構圖。如果使用特寫，人物與背景的關係將無法以相同方法呈現。有趣的是，這個鏡頭採用俯角拍攝，卻讓主體顯得自信、強大，而非脆弱膽小，證明鏡頭除了構圖以外，也能以出現的脈絡創造意涵。

要用中特寫拍攝這般大小的人物，必須裁切頭頂，以給他適當的頭部空間。無論以什麼角度拍攝，都應遵守這項原則，除非有特別的意圖，否則不應忽略（參考中景章節）。

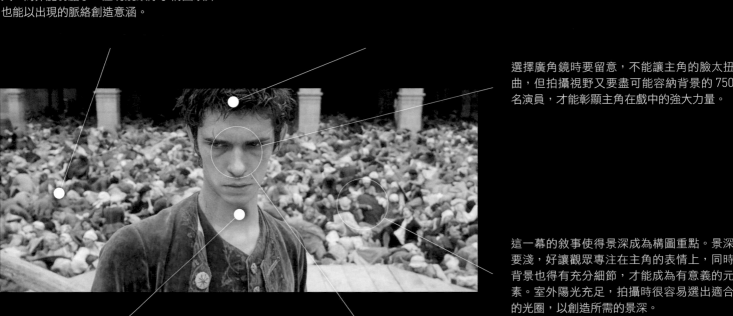

選擇廣角鏡時要留意，不能讓主角的臉太扭曲，但拍攝視野又要盡可能容納背景的 750 名演員，才能彰顯主角在戲中的強大力量。

這一幕的敘事使得景深成為構圖重點。景深要淺，好讓觀眾專注在主角的表情上，同時背景也得有充分細節，才能成為有意義的元素。室外陽光充足，拍攝時很容易選出適合的光圈，以創造所需的景深。

主角的位置並未遵循三分法則，而是占據構圖中心。平穩的構圖暗示了主角此刻所享受的權力。位居構圖中心，使主角與身後這群不久前還想著要處死他的暴民建立起強烈的視覺連結。

雖然背景陽光充足，主角臉上卻沒有任何陰影，應該是因為劇組在主角頭部上方設置了蝴蝶布（或譯控光幕，一種可以分散光源的材質）。在大太陽下拍攝這種人物占滿畫面的鏡頭（tight shot，後譯滿鏡）時，這是常用的技巧。

技術上的考量

鏡頭

中特寫通常是以**標準鏡**及**望遠鏡頭**拍攝，因為這些鏡頭幾乎不會讓演員臉部扭曲變形。但有時也可能刻意使用**廣角鏡**或焦距極長的望遠鏡頭，以創造扭曲的畫面，如表現角色喝醉，或放大人物在 **Z 軸 / X 軸**上的移動。在選擇**焦距**時也要考量你想拍入多少環境。中特寫能拍入足夠的背景，使背景成為景框中具有意義的元素（如前一頁的《香水》）。焦距越短，拍攝視野就越廣，你便能沿著 X 軸拍入更寬廣的範圍，背景的比例也就越大。反之，長焦距的拍攝視野較窄，也排除了較多背景。注意，為了維持演員在景框中大小一致，你不能只改變焦距而不改變**攝影機到主體的距離**。假設你已經先以標準鏡框出中特寫，那麼，在轉換成望遠鏡頭以排除更多背景時，就必須將鏡頭拉遠，讓人物的大小維持一致。在戶外拍攝時你會有足夠空間，但在室內恐怕就沒有多餘的空間讓你這麼做。你可能也會想以不同的焦距來控制演員與背景在 Z 軸上的距離。廣角鏡能夠拉大這個距離（參見前頁《香水》的例子），望遠鏡頭則能加以壓縮（參見中景一章的《赤裸》範例）。最後，在選擇焦距時，並不用考量**景深**，只要主體的尺寸及光圈大小維持不變，改變焦距並不會影響景深。

規格

使用專業消費級 **HD** 及 **SD** 攝影規格有個主要缺點，就是 **CCD 感光元件**較小，較難拍出淺景深，讓拍攝者不易控制背景的效果。若使用長焦距，拉開攝影機到主體的距離，並將光圈開到最大，便可稍微解決這個問題。如果你的 HD 攝影機所配備的 CCD 感光元件較大，而背景相對較遠，就更能解決這個困難。還有一種選擇是為 HD 或 SD 攝影機裝上 **35mm 鏡頭轉接器**，如此就能運用 35mm 鏡頭的淺景深，但是要注意鏡頭轉接器會減少進光量，必須加以補償。

燈光

晴天在室外拍攝時，通常會在演員頭上架設蝴蝶布或其他器材分散光源，將光線品質由硬轉柔，減少演員臉上的濃厚陰影，讓你更能掌握曝光及畫面。但如此一來，主體與背景的光線品質勢必會有明顯差異，只是這種手法相當常見，觀眾也很少注意到兩者的落差。此外，散光材質的散光程度不一，在將光線由硬調轉為柔調時，你可以控制是要輕微調整或劇烈地調整。在室內以人造光源拍攝時，若要將主體自背景中凸顯出來，往往得調整打光的位置，通常是以背光襯托主體，使主體比其他元素稍亮一些。

打破規則

當劇中發生獨特事件時，往往會結合中特寫與其他鏡頭，以一步步引導觀眾投入。但在蔡明亮的《你那邊幾點》（2001 年）中，卻只用中特寫，而未搭配其他鏡頭或動作來交代劇情脈絡。電影描寫兩名年輕人（李康生與陳湘琪，上圖為陳湘琪）偶然邂逅後建立了耐人尋味的連結。導演以中特寫近距離拍攝演員，使我們能夠感受到她臉上的情緒，但同時也保持了一定距離，因為我們並不了解那些情緒如何產生。這是蔡明亮的一貫風格，強調一整段完整相連的時間、空間及表演，而非清楚交代劇情。

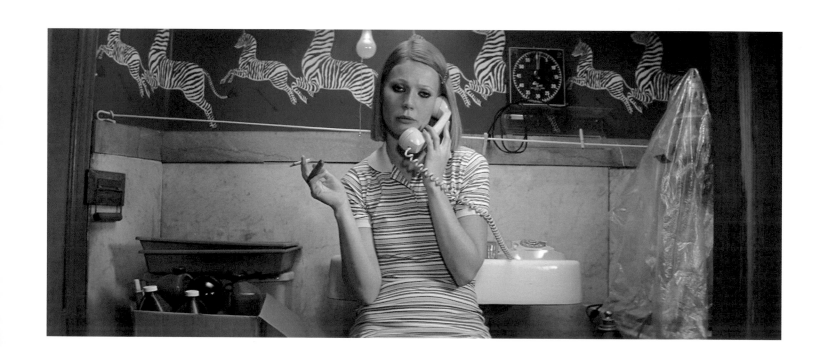

The Royal Tenenbaums, Wes Anderson
《天才一族》，魏斯安德森，2001 年

中景

MEDIUM SHOT

中景通常呈現一位或多位演員腰部以上的空間，並包含部分周遭環境。中景的拍攝範圍比中遠景還要窄，但比中特寫廣，然而這幾種鏡位並無明確分界。中景和**中遠景**同樣能呈現演員的肢體語言，還可讓觀眾看見人物透過臉部表現的細微變化與情緒。如果景框中有兩位以上的演員，觀眾除了可以從演員的肢體語言了解兩人的關係，也能從演員的位置看出兩人的互動，因此中景常常用於**雙人鏡頭**、**團體鏡頭**或**過肩鏡頭**。中景的寬度足以納入部分場景，所以必須注意主體的位置也可能暗示該人物與所處環境的關係。同時，由於中景能夠拍入大量的視覺元素，所以留在銀幕上的時間會比資訊量較少的特寫鏡頭還要久。中景可以充當轉場鏡頭（transition shot），連接較寬廣、較具說明性的鏡頭與較緊密、較親密的鏡頭，讓你漸漸引導觀眾投入。常見的模式，是以中景拍攝人物對話（二人或以上），當某個關鍵時刻來臨，就切到中特寫或**特寫鏡頭**，以增加戲劇效果。接著，當高潮過去，再回到中景或更廣的鏡頭，繼續拍攝對話。中特寫或特寫這類視角較窄的鏡頭之所以能發揮強調的效果，要歸功於中景這類較廣、較具說明性的鏡頭在故事出現轉折之前便已確立了場景、地點、角色及人物關係。當然你也可以略過中景鏡頭，直接從遠景切到特寫。拍攝角度一旦出現劇烈變化，觀眾會解讀為劇情走向有了戲劇性轉折，而這可能正是你的故事所需要的。

魏斯安德森的電影，素以精細、富想像力的美術指導、服裝設計及古怪角色而聞名，他以大量中景來表現以上一切，這並不令人意外。這一幕典型的中景出自《天才一族》（2001年，對頁），瑪哥坦能幫（葛妮絲派特洛飾）是坦能幫家族領養的孩子，她正背著丈夫偷偷抽菸。這一幕的場景相對寬闊，燈光、景深、服裝、肢體語言都經過精心營造，並且把演員擺在景框正中央，使觀眾能夠注意到她與周遭物件的連結（暗房器材、動物圖案的壁紙、粉紅色的電話）。這部電影用一個影像便傳遞了這個角色的大量資訊。

魏斯安德森在《天才一族》（2001年）裡大量使用中景，在景框中演員與場景幾乎各占一半，藉以傳達角色古怪的個性、嗜好與職業。

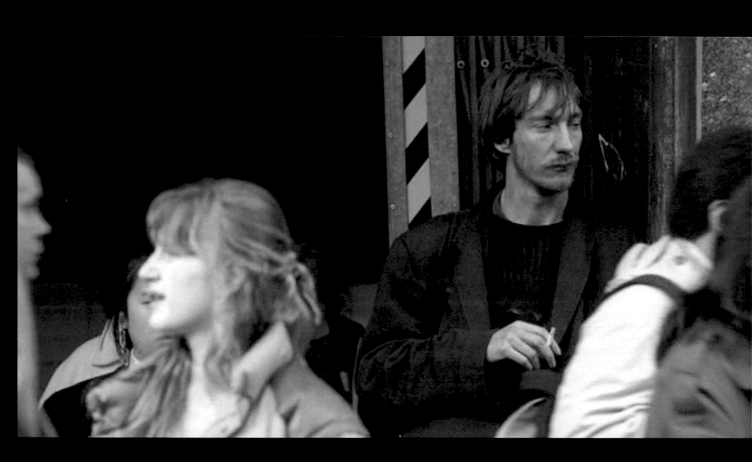

為何能發揮作用

／

拍攝視野相對寬廣的中景，非常適合用來建立人物與人物或人物與環境的關係。在麥可李的《赤裸》（1993年）中，我們看到強尼（大衛休里斯飾）這個博學卻厭世的流浪漢正走向自我毀滅。強尼在倫敦街頭遊蕩，以奚落陌生人為樂。這一幕簡單的中景構圖，完美地總結了強尼是如何看待自己與自身的真實處境，畫面中強尼的位置略高於奔波的路人，而他無所事事，鄙夷地看著人們。這一幕同時也是象徵性鏡頭，因為在一個影像裡便呈現了整部影片所探討的許多核心概念。

行人的位置比位於構圖焦點的主角還要低，因此觀眾能夠注意到主角的表情。雖然中景通常用於表現肢體語言及環境，但還是能傳達演員臉上的情緒，尤其是在此例的構圖中。

人物的位置遵照三分法則，使他在這個寬高比的景框中擁有足夠的頭部空間。這個構圖的視覺元素配置是設計來將他孤立出來，以確保他身邊沒有任何元素會讓人分心，如此觀眾才能注意到他對路人的反應。

路人從左右兩側交錯而過，增加了構圖間層次，暗示著畫外空間的存在。路人作與在對焦點上靜止不動的主角形成強比，讓主角更顯突出，觀眾的注意力自會放在他身上。

淺景深讓觀眾把注意力放在主體上，使用望遠鏡頭搭配大光圈便可達到這個效果。望遠鏡頭也能讓你把相機放到較遠的距離外，才能在不驚動路人的情況下拍出這個畫面。

Z 軸的壓縮感顯示這一幕使用的應是望遠鏡頭，而非標準鏡或廣角鏡。由於這一幕是在戶外拍攝，所以能把鏡頭放在距離主體很遠的地方，拍出相對狹窄的視野。在室內不太可能拍出同樣的構圖，因為空間不足，勢必

鏡頭

/

中景的構圖通常涵蓋人物及環境，所以選擇鏡頭時應考慮你想建立什麼樣的空間關係。比如說，你希望拍出人物背後的場景，而且希望這個場景看起來像是遠方的背景，此時就適合用**廣角鏡**，因為廣角鏡能讓 **Z 軸**上的距離看來比實際更遠。如果你想要完全相反的效果，讓人物貼近背景，就使用**望遠鏡頭**來壓縮 Z 軸。當然，你也可以調整**景深**，使某些元素與演員一同成為觀眾注意的焦點（甚或取代演員），這時你必須確保只有這些視覺元素清楚對焦。不論拍攝地點在室內或室外，你都必須要能控制現場光源，如此才能將光圈調整至你要的大小。無論廣角鏡、**標準鏡**或望遠鏡頭，都能拍出中景所需的**拍攝視野**，但你的選擇常常會受限於拍攝場地。在室內拍攝中景，比如在公寓或浴室裡，就算基於美學考量應該使用長焦距，室內的有限空間也往往讓你無法把攝影機放在足夠的距離外去框出中景，於是你會被迫使用標準鏡甚至廣角鏡，這些鏡頭的寬廣視角才能讓你在短距離內拍攝。

規格

/

如果想要藉由改變景深來控制中景所涵蓋的視覺元素，必須注意一般消費級與專業消費級 **SD** 及 **HD** 攝影機所配備的 **CCD 感光元件**尺寸較小，使用的鏡頭也偏向廣角鏡，所以幾乎無法拍出淺景深。拍攝中景時，對**攝影機到主體的距離**有一定要求，故無法將攝影機推近主體以改變景深，在大多數情況下，你也只能讓前景至後景一律清晰對焦。某些專業消費級

HD 與 SD 攝影機能夠安裝 **35mm 鏡頭轉接器**，讓你可以改變景深，但轉接器會削減進光量，你必須加以補償，特別是在室內拍攝時。

燈光

/

由於中景除了人物以外，也能拍入部分周遭景物，所以你可以用打光來展現、隱藏或局部呈現角色，一切都視你的故事而定。中景（以及其他同時拍攝演員與環境的鏡頭）常用的打光策略是對主體打背光，讓主體從環境中凸顯出來，同時確認主體是比較明亮的視覺元素之一。背景與前景的視覺元素通常比主體還暗，陰暗的程度可以從一格光圈值（肉眼所能察覺的最小光度變化）到完全曝光不足，這取決於你想讓觀眾看見多少細節。關於角色與背景間的亮度差異，請參考 46 頁《天才一族》及下一頁《珍妮德爾曼》這兩個圖例，其中瑪哥坦能幫比背景亮一些，因此從背景中凸顯出來，而珍妮德爾曼則與背景融為一體，顯示兩個鏡頭中人物與環境的關係大異其趣。

打破規則

導演香特爾阿克曼的極簡主義經典《珍妮德爾曼》（1975 年），帶我們檢視年輕寡婦珍妮（黛芬賽麗格飾）生命中的三個日子，記錄她如何處理日常家務，如維持收支平衡等。本片運用靜止的長鏡頭以及不斷重複的中景與遠景，構圖更像紀錄片而非劇情片。當她招呼一名恩客時，這幅中景把她的頭部裁切掉，違反一般構圖法則，但這簡單的構圖決定卻有極為深刻的敘事意涵，暗示了女主角和她所維持的這個家的各種關係。

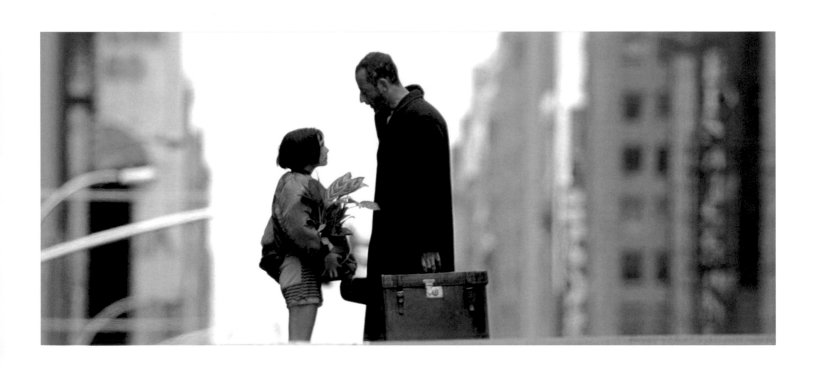

Leon: The Professional, Luc Besson

《終極追殺令》，盧貝松，1994 年

中遠景

MEDIUM LONG SHOT

中遠景的取景範圍大致是演員的膝蓋以上，比**中景**寬廣，但比**遠景**狹窄。中遠景有時也稱作「美式鏡頭」（American shot），該名出自歐洲的電影評論者，因為這種鏡頭最早是出現在早期西部片（根據影史傳言，這是為了拍入劇中人物和他們的槍套）。中遠景能同時拍入許多人物與視覺元素，故常用於**團體鏡頭、雙人鏡頭**，以及**象徵性鏡頭**。遠景只強調人物的肢體語言和環境，而中遠景除了以上兩者，還能呈現人物表情，因此非常適合用於建立這三種元素的關係，以向觀眾敘述或說明某些重點。中遠景拍出的人物尺寸大小適中，你可以利用人物在構圖中的位置來建立角色間的動態關係（例如套用**希區考克法則**，或**平衡／不平衡構圖**）。中遠景和遠景及中景同樣常搭配一些滿鏡，使觀眾更加投入（通常會在關鍵時刻切入**中特寫**或**特寫**）。不過中遠景還是看得到人物的表情，因此即使單獨使用，也不至於完全犧牲滿鏡所提供的情感連結。由於中遠景相對廣闊，涵蓋更多視覺元素，所以應維持較久，尤其用於開場設定人物與人物的關係或人物與空間的關係時。

對頁的中遠景來自盧貝松的《終極追殺令》（1994 年），呈現兩個主角——職業殺手里昂（尚雷諾飾）與 12 歲少女瑪蒂達（納塔莉波曼飾）的微妙交流。里昂從一幫腐敗的警察手中救回瑪蒂達。前一場戲中，瑪蒂達為向里昂表明自己想當殺手，盲目地朝里昂家窗外開槍，使他不得不搬家。在接下來的這個中遠景中，里昂首先出現，並走向攝影機，讓觀眾以為他拋下了瑪蒂達，但鏡頭停留了一下，之後蒂達走入景框，原來里昂還是讓瑪蒂達跟著自己。在兩人短暫的互動中，畫面完全維持在這個鏡頭，以中遠景去呈現部分臉部表情以及大量肢體語言。兩人位於構圖中央，並以**淺景深**去除大部分背景，使兩位主角從環境中凸顯出來，讓觀眾注意到兩人在服裝上與外表上的極端差異，藉此強調這個組合有多怪異。

盧貝松的《終極追殺令》（1994 年）。這場交流以中遠景完美呈現瑪蒂達（納塔莉波曼飾）與里昂（尚雷諾飾）在身高、外表與服裝上的差異。

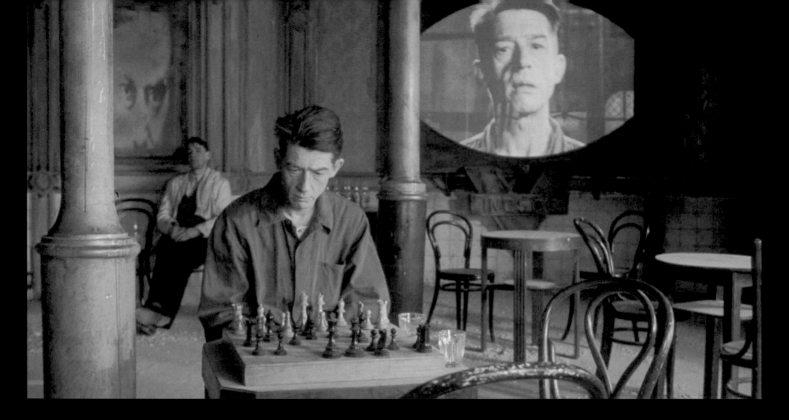

為何能發揮作用

中遠景的尺寸非常適合同時呈現演員的肢體語言、臉部表情，以及周遭環境。導演麥克瑞福改編了喬治歐威爾的反烏托邦之作，拍成同名電影《1984》（1984年），他以獨特手法處理該片的悲慘結局，將中遠景呈現周遭環境的能力發揮到極致。真理部黨員溫斯頓史密斯（約翰赫特飾）由於犯下思想罪（寫日記）而遭拷問與洗腦，而這幕構圖的設計讓觀眾看到他之後的模樣。他身邊是國家精神領袖「老大哥」的海報，

以及播送著他叛黨供詞的電視螢幕。這一幕若用遠景拍攝，我們會看不到他頹靡的神情，中景則無法拍入海報及電視螢幕，而這兩個視覺元素在這一幕的敘事中都是必要的。老大哥的目光就在他身後，象徵著他在極權主義政權無所不在的監視下所感受的挫敗，多餘的頭部空間則從視覺上強調這份挫敗感。

這張海報表現了老大哥無所不在的目光，擺放位置經過精心規劃，彷彿正看著景框中央人物的下一個舉動，象徵國家無時無刻都在監看人民。

以這一幕的尺寸而言，這樣的頭部空間太大了，但在這場戲的脈絡中卻能表現人物的挫敗，以及臣服於背後那張老大哥海報的目光之下。

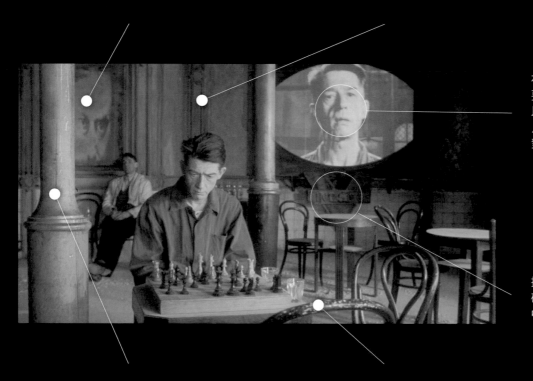

在這一幕中，把背景的電視螢幕拍進來是必要的。看著該名角色招認自己並未犯下的罪，以及他無精打采地坐在前景的模樣，證實了片中的其他認罪供詞也都不屬實，都是國家對人民拷問、洗腦的結果。

攝影距離、焦距、景深都經過精心規劃，以確保這一幕所需的視覺元素全涵蓋在構圖中，並清楚對焦，讓觀眾一一看出。

前景這根廊柱不僅增加了景框的深度，也暗示畫外空間的存在，與背景中其他廊柱的尺寸差異更提供了空間深度的線索。

這張椅子雖只是部分入鏡，但能發揮前景逆推移焦（Repoussoir）的作用，為構圖增加深度，並引導觀眾的目光看向構圖中心。

技術上的考量　｜　technical considerations

鏡頭

由於中遠景能夠同時呈現人物的肢體語言、部分表情及周邊場景，鏡頭的選擇就變得至關重要。不同鏡頭會按照其拍攝視野拍入或排除某些視覺元素。本章開頭來自《終極追殺令》的案例，便巧妙地以望遠鏡頭排除大量背景，讓觀眾能夠專注於兩名角色及其互動。前頁的《1984》則表現了截然不同的空間關係，鏡頭的**焦距**接近標準鏡，因此能將大部分景物框入構圖（若使用**廣角鏡**，則可容納更多景物）。這一幕讓我們看見主角身邊的環境如何在這個複雜的時刻中建立視覺與主題的多元關係。你也可以依據構圖所需的**景深**來選擇焦距，雖然實際上決定對焦範圍的主要是光圈而非焦距，不過以前景與背景的距離而言，望遠鏡頭比**廣角鏡**更容易拍出**淺景深**（因為望遠鏡頭會壓縮 Z 軸，但廣角鏡卻會拉長 Z 軸）。

規格

可交換鏡頭十分靈活，方便你以景深來建立人物與人物間或人物與場景間的視覺關係。但只有底片規格或是裝上 **35mm 鏡頭轉接器**的 **HD** 及 **SD** 攝影機才能交換鏡頭。SD 攝影機原有的變焦鏡頭幾乎不可能拍出淺景深，但若要拍攝深景深則不成問題，因為這類鏡頭原本就會拍出較深的景深。

燈光

中遠景的拍攝視野相對寬闊，在室內拍攝時可能會需要大型打光設備，尤其是構圖並不允許主體周邊出現燈光時。以前頁《1984》的場景為例，單一光源必須大到足夠打亮前景至背景的牆壁。另外，在室外陽光下拍攝時，也無法在主體上方放置蝴蝶布來調整光線品質——拍攝中景及中特寫時常用的技巧（請見中特寫一章的《香水》範例）。夜間在室外拍攝時，需要強勁的光源，因此可攜式發電機幾乎是必需品，否則就要找到現場光源足以應付拍攝所需的場地，這個問題對 **SD** 或 **HD** 攝影機來說更加重要，因為其 **CCD 感光元件**的感光度比快速底片低了許多。

打破規則

breaking
the rules

中遠景常用於展現人物及部分周邊環境，但在丰俊昊的電影《殺人回憶》（2003 年）中並非如此。這部片改編自南韓史上第一椿連續殺人案，劇中的女子擔心自己遭殺手跟蹤，此時導演故意讓畫面失焦，將觀眾的注意力導向女子四周的荒蕪樹林。在該名女子遭到暴力襲擊前，對焦點已從她上移開，轉向看似無害的樹林，此一轉換具有比喻意義，雖不尋常，卻奏出奇效。注意女子的影像雖然完全模糊，但仍按照三分法則配置，為畫面帶來動感，也留出足夠的頭部空間。

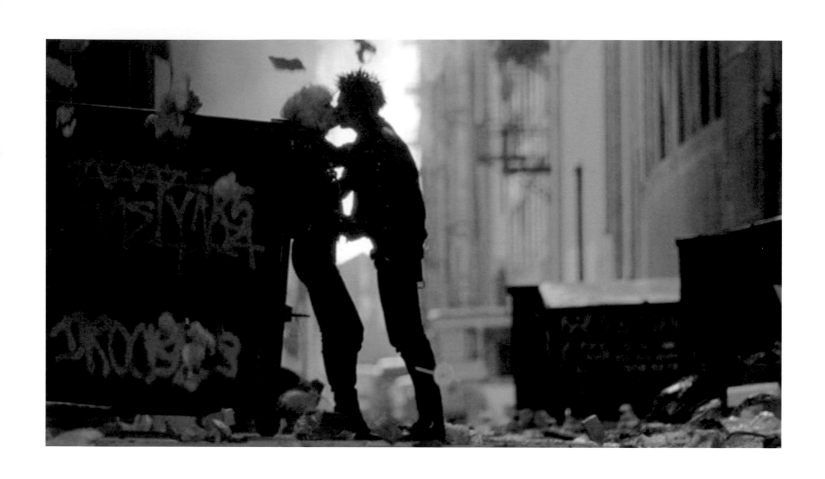

Sid and Nancy, Alex Cox
《席德與南西》，亞歷寇克，1986 年

遠景　　　　　　　　　　LONG SHOT

遠景拍攝人物全身及大範圍的周邊環境，即使畫面中有人物，也會因為距離太遠，無法看清人物的臉部表情。遠景著重的是演員的肢體動作及其意涵。遠景和**大遠景**常用在開場的**確立場景鏡頭**上，讓觀眾知道後續故事發生在什麼地方。有時遠景也用於一場戲的結尾，構圖所傳達的戲劇調性通常會和開場鏡頭迥異，以點出角色在情感或外表上的改變。遠景的構圖如同**中景**，都可用來強調人物並忽略其周遭環境，或強調空間而非角色，或建立人物與環境的連結。遠景的**拍攝視野**寬廣，也適合用作象徵性鏡頭（藉由景框中視覺元素的配置，傳遞複雜的隱含意念）。遠景的尺寸適用於**團體鏡頭**，因為有足夠的空間去暗示人物間的權力關係。遠景涵蓋許多細節及視覺元素，因此這類鏡頭會持續較久，讓觀眾有足夠時間看出畫面上有待發掘的細節。遠景也會搭配中景、**中特寫**及**特寫**，以一層層加深觀眾的情感投入，比如說，先使用遠景及中景，當關鍵事件發生時，就轉為中特寫與特寫。另外，因為遠景不適合表現臉部表情，故也能用來限制觀眾投入情感，避免他們發現情感線索——這一點通常是由特寫或中特寫提供。

亞歷寇克的《席德與南西》（1986 年），描寫性手槍樂團的貝斯手席德維瑟斯（蓋瑞歐德曼飾）和美國樂迷南西史邦臣（克洛伊韋伯飾）之間的毀滅關係。電影以遠景拍攝兩人，讓兩人一直待在毒品、酒精與暴力充斥的污穢世界中。對頁

這幅迷人的遠景（同時也是極佳的象徵性鏡頭），完美地捕捉龐克搖滾生活與愛情的另類本質。兩名主角在髒亂小巷中變成半剪影，在垃圾如雨點般以慢動作落下之際，深情地親吻彼此。兩人位於建築的夾隙中，這樣的構圖將人物從畫面中凸顯出來，強調這對愛侶的行為（深情相吻）與周遭環境的衝突感，而這引人注目的一幕自然也就成為這部電影的宣傳海報。

在亞歷寇克的《席德與南西》（1986 年）中，這幕令人驚歎的遠景強力地呈現了龐克搖滾樂手席德維瑟斯（蓋瑞歐德曼飾）與女友南西史邦臣（克洛伊韋伯飾）的畸戀。

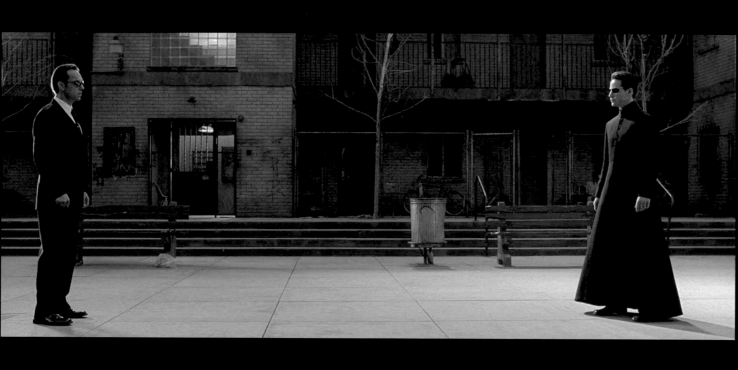

為何能發揮作用

遠景除了傳達角色與環境的關係,也可藉由眾角色在構圖中的配置及相對尺寸,表現角色間的敘事及主題張力。這幕寬廣的畫面讓許多構圖法則發揮強大作用,包括希區考克法則、平衡/不平衡構圖、壓縮與拉長 Z 軸距離等,有效建立了上述張力。這幕遠景來自與華卓斯基姊弟的電影《駭客任務:重裝上陣》(2003 年),一場對決即將展開,其中一方是救世主尼歐(基努李維飾),被預言能解放人類免於智能機器的統治;另一方是探員史密斯(雨果威明飾),他是虛擬世界「母體」寫出的程式。兩人在景框中的位置顯示彼此勢均力敵,加強了場景的視覺張力與戲劇效果。

背光讓兩位主要演員脫離背景，從構圖中跳了出來。背面打光是極為常見的手法，用來將觀眾的視線引導至景框中最重要的區域，通常是演員。

人物的頭部空間對於這類鏡頭而言非常恰當。當人物比例越來越大，頭部空間就必須隨之縮小（中特寫及特寫章節皆有說明）。另一種作法是故意誇大或完全移除頭部空間，以呈現角色的某項特質。

景框中的人物配置並未按照三分法則，反而十分靠近景框邊緣，強調了兩人之間的空間，並幾乎完全捨去人物背後的空間。這樣的配置暗示兩人只能向對方移動，預示了即將到來的戰鬥。

兩人在景框中占有同等面積，代表勢均力敵，這是希區考克法則的典型用法。這樣的配置也形成平衡的構圖，進一步強調二者力量相當，為這一幕增添張力與懸疑感。

這個構圖只有兩層：背景及人物所在的前景。缺乏第三層，畫面看因此顯得有些平板，在視覺上限制兩人只能沿著 X 軸迎向對方，與之戰鬥。封閉性構圖排除了畫外空間，表示兩人別無選擇，只能正面衝突。

背景比前景的兩名角色暗上幾格，讓兩人成為構圖的焦點，確保觀眾的注意力會集中在兩人身上。不論拍攝現場是室內或室外，白天或黑夜，這都是常見的打光策略。

技術上的考量　| technical considerations

鏡頭
/

遠景就如同所有拍攝**視野**寬廣的鏡位，能夠建立人物與周遭環境的關係。戲劇與感情脈絡除了以劇情來說明，也能完全靠構圖來暗示，遠景便具有這樣的功能。正因如此，鏡頭**焦距**能夠左右觀眾如何看待人物與周遭環境的關係，從而造成戲劇衝擊。舉例來說，**廣角鏡**能扭曲透視，讓四周環境看起來比實際更大更遠，從視覺上切掉人物與環境的連結。相反地，**望遠鏡頭**可以把人物身後的背景拉近，近到令人感到不適，從而創造兩者間強烈的視覺連結。必須注意的是，如果在室內拍攝遠景，你可能沒有足夠的空間使用望遠鏡頭，因為當你要拍下演員的全身時，**攝影機到主體的距離**會太遠。不管使用什麼鏡頭，請記得主體在構圖中的位置將大大影響觀眾如何看待人物和環境的關係。人物位置與焦距應該相輔相成，而非相互牴觸。

規格
/

為使演員全身入鏡，攝影機必須離得更遠，如果是以消費級與專業消費級 **SD** 及 **HD** 攝影機的小型鏡頭拍攝淺景深，問題會更棘手。在這樣的距離下以這樣的規格拍攝，幾乎不可能拍出模糊的背景，即使將光圈開到最大也一樣。有一種解決方式是使用 **35mm 鏡頭轉接器**，讓你在原本的攝影機鏡頭上接上一般的 35mm 鏡頭。不幸的是，你得補償轉接器所削減的光線，讓拍攝變得更困難，因為你必須大範圍打光。底片規格的攝影機因為鏡頭較大，比較容易拍出淺景深，雖然

35mm 攝影機基於相同理由也比 **16mm** 攝影機更難拍出淺景深。

燈光
/

拍攝遠景時，還有其他作法可以調整人物與場景的關係，那就是以**景深**控制背景中要出現多少清楚可見的細節。調整光圈的效果最明顯，前提是你必須能控制燈光及感光度。或是在保持演員全身入鏡的情形下（否則就不是遠景了），盡可能縮短攝影機到主體的距離，同時配合大光圈及望遠鏡頭。如果是晴天在室外拍攝，需用 **ND 濾鏡**來減少進光量，如此才能開啟大光圈。如果你在室內拍攝，並以人工打光，又想拍出深景深，就必須有足夠光源才能使用小光圈。注意《席德與南西》的淺景深效果，此時人物離鏡頭較近，雖然這仍是遠景。相較之下，下一頁《隱藏攝影機》（2005 年）的深景深中，主體就離鏡頭遠多了。燈光非常重要，因為能凸顯主體，引導觀眾目光。傳統作法是對主體打光，使主體比周遭環境更亮，但有時也可以用剪影來凸顯主體，這時則必須讓周遭環境比主體更亮，這正是《席德與南西》的作法。

打破規則

為了讓人物全身入鏡,攝影機必須保持一定距離,如此一來便不適合表現細微的動作,也看不到演員以表情傳達的情緒,但這樣的特質有時反而可以用來增加場景的懸疑感與張力。在麥可漢內克備受好評的電影《隱藏攝影機》(2005年)中,電視節目主持人喬治(丹尼爾奧圖飾)突然受到跟蹤和騷擾,他懷疑對方的動機跟他兒時所犯的錯有關。這幕遠景出現在電影尾聲,我們看到主角的兒子皮洛特(萊斯特馬克東斯基飾)和幕後嫌犯(瓦力德艾福克飾)的兒子聊天,凌亂的場面調度讓人很難立刻發現兩人,更看不出兩人間的關係,在觀眾解開謎團之前,這場戲便結束了,這種手法貫穿了全片。

Last Year at Marienbad, Alain Resnais
《去年在馬倫巴》，亞倫雷奈，1961 年

大遠景

EXTREME LONG SHOT

大遠景能強調場景的規模，就算裡頭有人物，往往也只占據一小部分，而且會因周遭環境而顯得渺小。有些大遠景並不會出現人物，而只是展現環境，這類鏡頭名為**確立場景鏡頭**，往往出現在一段戲的開場，讓觀眾了解後續故事的發生地點。另一常見用法則是用來猛然揭露空間的廣大或其他特質，通常接續在**特寫鏡頭**之後，在劇中人看見某件觀眾未能看見的東西時增加張力與懸疑感（史蒂芬史匹柏的最愛）。大遠景也很適合呈現空間關係，以及大團體間的互動，比方說大型戰爭場面。若我們把中景拉近至**大特寫**，將使景框中的視覺資訊量縮減至單一主體，甚至是該主體的單一面向。大遠景則能建立眾多角色間的關係及人物與環境間的關係。**三分法則、平衡與不平衡構圖**，以及**希區考克法則**等，特別適合用來安排大遠景的視覺元素。大遠景廣大的**拍攝視野**足以容納許多元素，因此也適用於**象徵性鏡頭**。在這類鏡頭中，**攝影機到主體的距離**通常較遠，因此**景深**也較深。必須注意，這類影像的資訊量非常豐富，觀眾必須花費更長時間才能完整理解，所以鏡頭必須持續較久。當景框中有人物存在時，構圖應該要能展現人物和景物的尺寸差異，因此要將人物安排在引人注目的位置。

亞倫雷奈謎般的電影《去年在馬倫巴》（1961 年）中，有一幕著名的大遠景，就充分運用了構圖規則，呈現令人難忘的影像。前頁這一幕正如電影中其他鏡頭，不僅美麗，且充滿令人目眩神迷的視覺謎題。對稱構圖凸顯了這座奢麗花園的幾何形式，中央大道上靜止不動的人（一如周遭的雕像）卻破壞了完美的對稱。奇怪的是，他們在陰天竟投出長長的影子（傾斜的角度破壞了其他視覺元素所建立的秩序感），為這部夢境般的電影增添一抹超現實感。只有大遠景可以涵括花園、人物、天空等所有視覺元素，呈現這一幕的敘事意義。

亞倫雷奈《去年在馬倫巴》（1961 年）中的這幕大遠景，迷惑了觀眾數十年。花園的對稱構圖或許正暗示著命運的嚴苛，但訪客在陰天裡投出的詭異長影破壞了此一對稱。

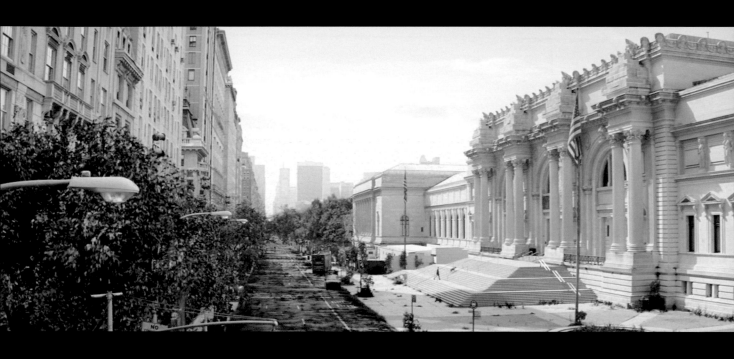

為何能發揮作用

大遠景的拍攝視野廣闊，適合用於強調場景規模。構圖中即使出現人物，比例也會非常小，但通常會放在特定地方，讓觀眾輕易辨識出人物與空間規模的對比。大遠景也可以是確立場景鏡頭，用於一段戲的開場，讓觀眾知道後續劇情發生在什麼地方。在法蘭斯勞倫斯的《我是傳奇》（2007 年）中，主角羅伯奈佛（威爾史密斯飾）在一個平常的日子裡走在紐約街頭，2009 年一場瘟疫奪走紐約市所有人的生命，而他是唯一的倖存者。這幕寬廣的大遠景戲劇性地呈現了不可能如此空蕩的曼哈頓第五大道（靠電腦成像完成）。電影多次以相同手法呈現瘟疫肆虐後空盪傾頹的城市，也象徵奈佛博士身為人類最後倖存者的寂寞感及孤立感。

廣角鏡讓畫面產生些許變形，證據是景框這一側彎曲變形的建築，以及往地平面聚合的建築線。廣角鏡也誇大 Z 軸上的距離，表現出這條街道毫無人車通行的荒涼感。

地平線被框入構圖中，落在下方的三分線上，這是三分法則較傳統的運用。景框中這個區塊同時也成了構圖的焦點，注意建築線如何自然而然地將觀眾視線引導至此，進一步強調原本熙來攘往的大街如今是多麼荒涼。

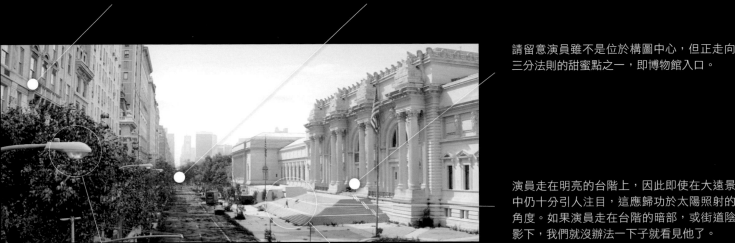

請留意演員雖不是位於構圖中心，但正走向三分法則的甜蜜點之一，即博物館入口。

演員走在明亮的台階上，因此即使在大遠景中仍十分引人注目，這應歸功於太陽照射的角度。如果演員走在台階的暗部，或街道陰影下，我們就沒辦法一下子就看見他了。

技術上的考量 | technical considerations

鏡頭

廣角鏡是拍攝大遠景的利器，**拍攝視野**極為廣闊，既能拉長 **Z軸**的空間深度，也能凸顯 Z 軸上的主體尺寸。若你需要壓縮 Z 軸，則可使用**望遠鏡頭**，但望遠鏡頭會限制拍攝視野，因此無法展現大遠景典型的寬廣 X 軸。大遠景通常於日間的戶外拍攝，故可使用小光圈。若於夜間的戶外拍攝，打光成本將非常昂貴，除非現場有充足光源，或運用日光夜景、晨昏夜景的手法。雖然 **ND 濾鏡**能讓你將光圈調大，但在這類鏡頭中，**攝影機到主體的距離**通常非常遠，因此會拍出深景深（但也有特殊的**移軸鏡頭**，讓你可以任意將對焦點放在某一點或某一平面，就能創造出淺景深的效果）。大部分 **SD**、**HD** 消費級或專業消費級攝影機配備的鏡頭都較小，在拍攝大遠景時占有優勢，因為鏡頭焦距較短，所以容易拍出寬廣的畫面。

規格

攝影規格視視覺資訊量而定。底片機或高階 HD 攝影機的高解析度較適合拍攝細節豐富的大遠景，如車水馬龍的街頭。SD 攝影機或低階 HD 攝影機等低解析度規格則無法捕捉小細節，而且在錄影時會進行壓縮演算。有時電影界會依據特定鏡頭的需求混用不同規格，如佛南度梅瑞爾斯與卡提亞蘭德備受好評的作品《無法無天》（2002 年），便同時使用了**超16mm**（用於演員特寫），以及超 35mm（用於巴西貧民區的大遠景）。

燈光

除非你有強大的打光，並能以升降機舉至空中，否則通常不會在夜間拍攝室外大遠景。只有在少數情況下，如利用戶外停車場的強光，你才能獲得曝光所需的足夠光線。雖然還有其他方式處理夜景，如日光夜景或晨昏夜景，但這些作法會限制你的取景，因景框中不能包含天空（看來太明亮，會讓你立刻穿幫）。除此之外，大部分的大遠景都是在室外利用日光拍攝，鮮少使用人工打光。但這不代表你無法控制光線，相反的，細心規劃（注意天氣預報、運用可預測陰影方位與長度的軟體），找到好的地點，就能讓你找出合適的打光，以表現場景中的重要元素。張藝謀的《大紅燈籠高高掛》（1991年，見象徵性鏡頭的章節）就是絕佳範例：精心掌控拍片日程，把握魔幻時刻表現獨特的天色，為場景增添美麗與淒絕感。

打破規則

這是林權澤《悲歌一曲》（1993 年）中的大遠景。東和（金明坤飾）和妹妹在父母死後，被殘酷的潘索里歌手（韓國傳統樂風，類似美國的藍調）撫養。這一幕是他逃脫之後回頭遙望妹妹宋華（吳貞孩飾）最後一眼。此處不以特寫表現兄妹別離之際的戲劇張力，反而用大遠景凸顯兩人之間的廣大空間，預示兩人將分離多年。注意這一幕雖符合大遠景的許多特性，卻刻意違反三分法則，將地平線置於高處。這樣的構圖雖缺乏和諧與平衡感，卻反過來利用不和諧與不平衡的特質，凸顯兩人在別離中感受到的無常與痛苦。

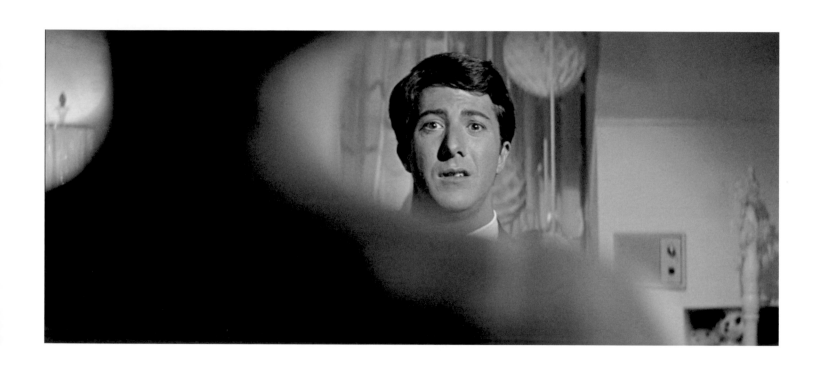

The Graduate, Mike Nichols
《畢業生》，麥可尼可拉斯，1967 年

過肩鏡頭

OVER
THE SHOULDER
SHOT

過肩鏡頭廣泛用於表現角色間的互動，或是角色注視某物的時候。過肩鏡頭正如其名所示，是將攝影機架設在某一名演員肩膀後方（或身體其他部位，如臀部），遮擋部分景框，而主要拍攝對象則面對鏡頭。將背對鏡頭的演員納入鏡頭，可以增加空間深度，讓景框中除了主要角色與背景平面之外，還多了前景的層次。過肩鏡頭通常需搭配**中景**、**中特寫**或**特寫**（或其他取景更寬廣的鏡頭）才能完全發揮作用。拍攝對話場景時，使用過肩鏡頭的目的，是讓面對鏡頭的演員成為構圖焦點。過肩鏡頭需要在較短的距離內拍攝，因此常是**淺景深**，如同特寫鏡頭。在多數情況下，過肩鏡頭是將兩個互相搭配的鏡頭剪成一組，對應的反拍鏡頭會從相反的角度拍攝，構圖、焦距、景深通常都與第一個鏡頭相同，攝影機位置也幾乎都會遵照**180°法則**。

過肩鏡頭的視覺元素配置可以有許多變化，是向觀眾傳達敘事觀點的有效工具。舉例來說，背對鏡頭的演員在景框中的比例，便能強力表現該場戲的權力關係，如麥可尼可拉斯的《畢業生》（1967年）中，當羅賓森太太（安妮班克勞馥飾）試圖引誘班恩（達斯汀霍夫曼飾）時，她的肩膀占去極大面積，在視覺上壓住原本看來就很不自在的男主角（這也是**希區考克法則**的完美典範）。但反拍鏡頭並未採取相同構圖，而是用傳統的過肩鏡頭，有效確立了這場戲中羅賓森太太的主導地位與班恩的軟弱。過肩鏡頭也能藉由拍攝角度影響觀

眾對角色的認同程度。鏡頭越正面迎向主要角色的視線，觀眾對該角色的情感連結與認同也就越深。在《畢業生》的例子裡，當班恩發現羅賓森太太全裸站在他面前時，他幾乎是直視鏡頭，這種角度最能贏得觀眾認同，令觀眾同情班恩的困境，也比其他角度（如側面鏡頭）更能顯現班恩的窘迫不安。有時為強調劇情的關鍵時刻，反拍鏡頭會刻意不遵循前一個鏡頭的構圖（背對鏡頭的演員肩膀不入鏡）。雖然過肩鏡頭已屬常見，但不應只將之視為普通的或實用的慣例手法。過肩鏡頭就像其他鏡頭，只要經過精心構思、面面俱到，就能發揮強大的敘事功能。

這一幕過肩鏡頭來自麥克尼可拉斯的電影《畢業生》（1967年），構圖有效地表現出班恩（達斯汀霍夫曼飾）的侷促與不知所措，因為他父親事業夥伴的妻子羅賓森太太（安妮班克勞馥飾）正解下羅衫色誘他。

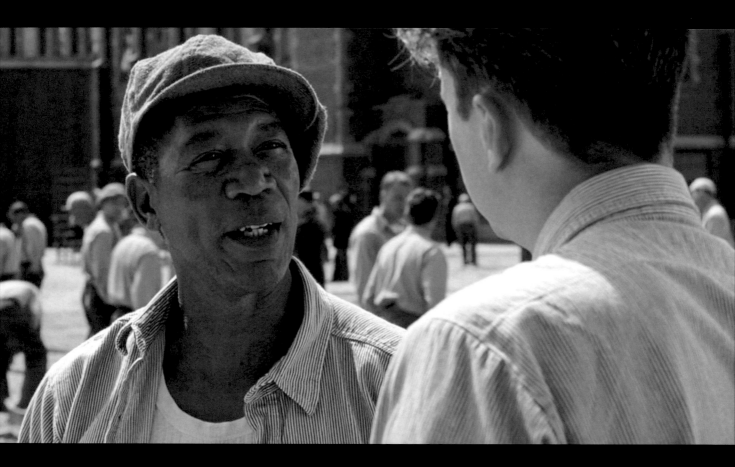

為何能發揮作用

過肩鏡頭能有效建立角色間的權力關係。在導演法蘭克戴瑞邦的《刺激 1995》（1994 年）中，雷（摩根費里曼飾）與安迪（提姆羅賓斯飾）首次會面的這一幕過肩鏡頭，便為兩人間萌發的友誼奠定穩固基礎。這幕過肩鏡頭與其反拍鏡頭，不論在構圖、拍攝角度、焦距、景深等各方面都相互呼應。注意這一幕的攝影機差不多是迎向雷的視線，讓觀眾能夠認

同這個角色（反拍鏡頭也同樣使觀眾認同安迪），但也不能把攝影機放在演員的正對面，畢竟這是兩人首次相見。使用中特寫（而非中景）能夠強調兩人間即將發展出特別的關係。淺景深有效將兩人的會談和背景的群眾區隔開來，也同樣能強化這一點。

這個角色的位置符合三分法則，使他在這樣的景框尺寸中能夠保有足夠的觀看及頭部空間。前景拍入對手演員的肩膀，這能引導觀眾注視他，使他成為這幕構圖的視覺焦點。攝影機架設的角度很接近他的視線，促使觀眾認同這個角色。

這個角色也配置在三分法則的甜蜜點上，注意他的頭部被景框裁掉了，因為他所占的空間比這一幕的主要角色還大。這一幕的景深經過控制，使他不像背景那般模糊，即使不是構圖焦點，也仍有一定戲份。

前景人物在過肩鏡頭通常只占一小部分，不過這個角色入鏡的比例卻大上許多，使他成為構圖的重要部分，並強調他的身體（以及心理）離這一幕的主要角色非常近。

幾乎所有過肩鏡頭的景深都有三層以上：前景、中景和背景。前景這個角色沿著 Z 軸與主要拍攝對象相疊，增加了構圖的空間深度。

淺景深使背景模糊，讓觀眾將注意力放在主要演員的表情上。一般拍攝這類鏡頭時，攝影機的距離都很近，但在大晴天下恐怕仍不足以拍出這麼淺的景深，所以手邊不妨放一些 ND 濾鏡，在必要時就能將光圈開大。

自然光不該是光線平板無趣的藉口。在這一幕中，陽光自主要角色後方照射，創造出絕佳的 「邊緣光」 效果。反拍鏡頭（右圖）的攝影機位置遵守 180° 法則，拍攝條件完全吻合前一個過肩鏡頭，甚至連光線也是從主要角色背後照射過來。除非這兩個鏡頭是在不同的時間點拍攝，或在兩人的位置上動手腳，否則完全不可能出現這種情況。不過，只要構圖漂亮，該場戲的劇情也夠吸引人，就只有極少數（如果有的話）觀眾會注意到光源上的操作。

技術上的考量　|　technical considerations

鏡頭

/

過肩鏡頭可選用**廣角鏡**、**標準鏡**或**望遠鏡頭**拍攝，考量的因素包含取景範圍、**攝影機到主體的距離**，以及你希望主要角色離前景的角色有多遠。比較傳統的作法是用標準鏡拍攝，將攝影機架在某個演員的正後方，在非常短的距離內拍出淺景深，讓前景與背景模糊，只有主要演員對焦清晰。另一種作法是使用廣角鏡，拉長兩個主體在 Z 軸上的距離；或是使用長鏡頭，讓兩個主體看來相距較近。在某些特殊情況下，你可能會希望前景的演員與主要演員都對焦清晰，但室內的人工打光會很難拍出這種效果，這時你可以用 split field diopter（一種讓鏡頭拍出雙重對焦點的器材），同時對焦在兩個不同距離的主體上。另一種能達到相同效果的特殊鏡頭是**移軸鏡**。移軸鏡能使對焦平面傾斜到接近 Z 軸而非平面的 X 軸，但拍攝時的走位要非常小心，避免畫面中出現任何移動。

規格

/

消費級與專業消費級攝影機很難拍出典型過肩鏡頭的淺景深，因其 **CCD 感光元件**較小，和較大規格的攝影機比起來，鏡頭也較小、較為廣角（例如使用 2/3" CCD 的高價位 **HD** 攝影機，或 **16mm** 與 35mm 底片規格）。因此，**SD** 和 HD 攝影機應盡可能接近主要演員，將拍攝距離縮到最小，以換取最淺的景深。在室內拍攝時，使用大光圈即可輕易取得淺景深，但若是大晴天在戶外拍攝，最好準備 **ND 濾鏡**。如果用

SD 或 HD 攝影機拍攝，記得開啟 ND 濾鏡功能。你也可以使用 **35mm 鏡頭轉接器**，在原本的鏡頭前裝上 35mm 底片規格的單眼鏡頭。這些鏡頭是為了較大的 35mm 規格而設計的，焦距比你原本的鏡頭長，拍出的景深也與 35mm 規格攝影機相仿。若是使用底片，日間在戶外拍攝時最好選用慢速底片，因其感光度較低，必須以大光圈拍攝，再搭配 ND 濾鏡，就更能輕易拍出淺景深。

燈光

/

改變鏡頭焦距雖可調整景深，卻會影響構圖。調整光圈大小則可更有效改變景深，且無需改變構圖。然而，這意味著你必須小心控制進光量。若是在室內以電影燈拍攝，則不難拍出**過肩鏡頭**中常見的淺景深，因為你可以放心將光圈調大（但攝影機還是要架很近）。在戶外拍攝時，由於光線強烈，會出現只能使用小光圈的問題，這時你就免不了要使用 ND 濾鏡。

打破規則 | breaking the rules

馬提歐賈洛尼的《娥摩拉罪惡之城》（2008 年）中有許多過肩鏡頭並沒有與之呼應的反拍鏡頭，並且對焦點都在前景，刻意讓面對鏡頭的演員失焦，形成重覆出現的母題。這種手法解構了過肩鏡頭的構圖及使用慣例，有效傳遞出不安定的感覺，預示那不勒斯的黑手黨卡莫拉將進行見不得光的地下交易。帕斯奎爾（左側，薩爾瓦多康塔路波飾）是女子高級訂製服的裁縫師，他答應要訓練一群中國籍的成衣工人，幫助他們對抗卡莫拉保護的公司，卻險為自己招來殺身之禍。

The Shining, Stanley Kubrick
《鬼店》，史丹利庫柏力克，1980 年

確立場景鏡頭　ESTABLISHING SHOT

確立場景鏡頭通常是戶外的遠景或大遠景，用來向觀眾說明後續劇情發生的地點。這類鏡頭常出現在動作戲或對話（或二者兼具）的開場，或是提供情境，但有時候也用於一場戲的結尾（不論室內或戶外），以揭開劇情脈絡，或帶來出乎意料的轉折。這簡單的鏡頭組合（戶外的確立場景鏡頭與接續的劇情場景）是十分有效的電影慣例，在影史早期就已開始為電影界所用。在觀眾腦海中，緊接於確立場景鏡頭之後的場景，就應該要位於確立場景的拍攝處，不論實際上是否真在該地拍攝。大多數情況下，確立場景鏡頭之後的場景其實都是在別處拍攝，通常是選在後勤調度方便的地方，以節省製作費。確立場景鏡頭用於揭露劇情時，通常是劇中人來到某個觀眾還無法看清的地方，直到這幅更寬廣的視野出現，觀眾才能一窺全貌。確立場景鏡頭的構圖，必須能夠傳達空間的某種調性，或能表達環境與人物的關係，或呼應攝製者設想的主題。基於以上原因，並非所有地點都需要以鏡頭確立，你可能會有一些次要情節是發生在某些地點，但這地點無法說明角色，或建立敘事脈絡的情境，因此確立這些場景只會徒然打斷敘事。拍攝廣闊的確立場景鏡頭時，常有人誤以為戶外陽光的限制太多，很難以光線與構圖來表現氣氛，實則不然。以光線而言，你可以選擇在一天中最適宜的時間拍攝。至於構圖，儘管因取景範圍較大而比光線更難操控，你仍可耐心尋找最佳角度。建立地點與周圍區域的視覺連結是非常有用的方法。請謹慎安排景框中的視覺元素，看是要讓場景顯得壯闊逼人，或看來平凡無害，端視劇情所需。

史丹利庫柏力克在《鬼店》（1980年）中，以一系列確立場景鏡頭眺望旅館，便是絕佳的例子。隨著劇情發展，確立場景鏡頭漸漸將這座人煙罕至的旅館，從原本如風景明信片般詩意的地點，變成荒涼、嚇人的場所，彷彿漸漸屈服於一股超自然力量，而傑克（傑克尼克森飾）就是在這股力量的驅使下對家人萌生殺意。無論你想在什麼地方為什麼樣的地點拍攝確立場景鏡頭，都一定可以找到方法來控制構圖，並傳達該地的某種特定形象。最基本的步驟就是大規模勘景，在不同日子及不同時刻多次造訪，如此一來，你就可以妥善安排拍攝時程，盡可能把場景拍成你想要的樣貌。

史丹利庫柏力克在《鬼店》（1980年）中以一系列確立場景鏡頭眺望旅館，在視覺上預示傑克托倫斯（傑克尼克森飾）將與家人漸生隔閡，最終陷入狂亂與殺戮。

為何能發揮作用

艾方索柯朗的《人類之子》（2006年），描述2027年人類遭病毒攻擊後失去生育能力的世界。在這確立場景鏡頭中，席歐（克里夫歐文飾）來到「藝術方舟」大樓，探訪他那位高權重的表弟奈吉爾（丹尼休斯頓飾），也就是藝術部長。在這部反烏托邦電影中，世界一片混亂失序，這座建築便象徵了少數殘存的法律與秩序。因此，這一幕的構圖旨在傳達

這棟建築的重要性（藉由將大樓擺在構圖中央）、安全性（拍入前景的檢查站及武裝警衛），以及看起來有多麼冰冷而森嚴（取景上強調建築的尖角及工業化特徵），這個確立場景鏡頭成功地傳達出危險與緊張的感受，而這也是整部片不斷出現的主題。

地平線通常會遵照三分法則放在三等分線上（不論是上方或下方），而這一幕的地平線卻幾乎是上下居中，配合矗立於中央的建築物，強化構圖的對稱性。

建築物並未放在三分法則的甜蜜點上，反而位於景框中央，彰顯該建築在亂世中作為法律與秩序最後堡壘的重要性與權威性。

拍攝角度強化了這棟建築物的稜角，使其顯得冰冷而森嚴。構圖呼應視覺元素的對稱布局，傳達建築物的重要性與權威性。

橋樑的聚合線強調了景框的 Z 軸，引導觀眾注視構圖中心的消失點，也就是背景這座宏偉的建築。

部分入鏡的交通號誌發揮了前景逆推移焦的作用，將觀眾的目光推往構圖的中心點。這支交通號誌也暗示著畫外空間的存在，因此增加了景框的空間深度。

橋上士兵的相對尺寸提供了空間深度的線索，讓觀眾可以藉由前景與背景士兵的相對尺寸，判斷車子離建築物入口有多遠。

鏡頭

焦距的選擇，應取決於你想凸顯、扭曲或隱藏拍攝地點的哪些視覺特徵，因此，任何一種鏡頭都可能派上用場。比如說，你可以使用**廣角鏡**以仰角拍攝，誇大建築高度，使建築看來宏偉壯觀。你也可用**望遠鏡頭**拍攝同一棟建築，並讓周邊其他大樓一同入鏡，這棟建築就會顯得平凡、不顯眼。就算同一場景在電影中重複出現，你也可以用不同的焦距與構圖來拍攝，以反映該場景的調性、氛圍與衝擊感如何隨劇情而變，以及你希望觀眾對該場景有什麼樣的感受。白天在戶外拍攝會使你難以控制**景深**，因為你可能得將光圈縮到很小，而且得從相當遠的距離外拍攝（因為確立場景鏡頭通常都是**遠景**或**大遠景**），就算使用 **ND 濾鏡**也沒什麼幫助。這種條件下，唯一能夠拍出淺景深的方法，就是使用**移軸鏡**，讓你能夠選擇性地朝某片狹窄區域對焦。不幸的是，移軸鏡無法與某些規格的攝影機相容，尤其是廉價的 HD 攝影機。

規格

確立場景鏡頭能夠囊括許多細微的視覺元素，如果這些細節對劇情是不可或缺的，你可以用你所能找到最慢速的底片，以減少影像顆粒，並增加整體的銳利度。你若想把底片從超 16mm 放大到 35mm 的發行規格，就更應這麼做。許多電影工作者即使用 35mm 底片拍攝，也會刻意曝光過度（通常是 1/3 格光圈值），並在沖片時減感顯影，這種手法能夠減少影像顆粒，讓暗部更暗。若使用 HD 攝影機，又必須在景框中攝入許多重要細節，那麼，只要攝影機能支援多種攝影模式，在拍攝確立場景鏡頭時最好開到最高解析度（1080i 或 1080p，別用 720p），而且要將銳化設定在最小，以免降低影像品質。

燈光

在戶外拍攝時雖不容易控制光線，卻非絕不可能。你可以注意天氣預報，在特定日子拍出特定的效果，或使用側斜器來預測陽光在特定時間、特定地點的照射角度，並在陽光從特定角度射入時拍攝，以凸顯或隱藏拍攝地點的某些特徵。是否在夜晚拍攝確立場景鏡頭，必須視你能取得多少燈光而定，除非你有足夠預算去架設大型電影燈及升降機／平台。你也可以換個方式，在有限的黃昏時刻拍攝夜景，尤其可選在有照明的地點，如窗裡透出的燈光、街燈、車燈等。你必須付出時間與耐心，才能掌握影像質感以建立某種特定氛圍。最好盡量在拍攝時就取得所需的效果，以減少後製修改。我們都知道，拍攝確立場景鏡頭是複雜的工作，但對故事卻可能極其重要，你必須認真注意細節，發揮拍攝主角的精神。記住，確立場景鏡頭不止可以用來交代劇情發生的地點，還可以發揮更多敘事功能。

打破規則

breaking
the rules

拉斯馮提爾在《厄夜變奏曲》（2003 年）的開場，巧妙地運用了確立場景鏡頭在敘事上的隱含意涵。這一幕就如同電影中的其他鏡頭，既遵守又顛覆了相關慣例。這個鏡頭建立了一個實際的場景（有各種家具及人物的舞台，並以粉筆線標示空間關係），及抽象的地理空間（鄰近洛磯山脈的道格村），這個地理空間並未以真實場景呈現，需要觀眾發揮想像力以理解後續劇情。這種布萊希特式的「疏離效果」在電影中較為少見，用意是避免觀眾對故事投入感情，使觀眾能夠有意識地批判電影中的事件。

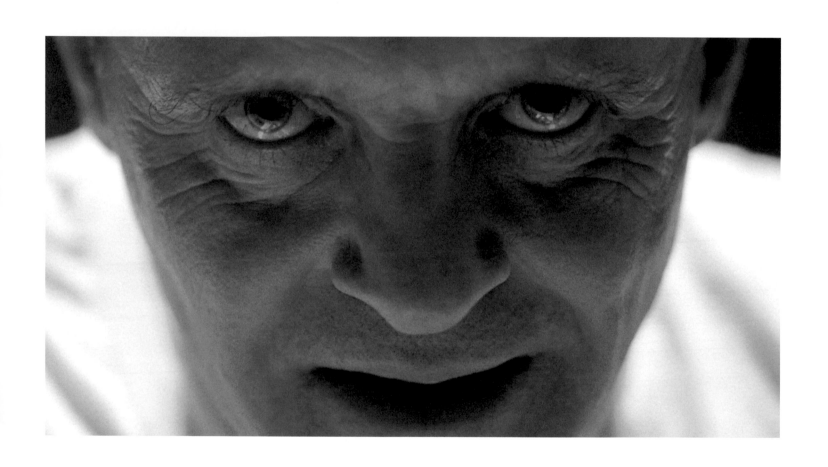

The Silence of the Lambs, Jonathan Demme
《沉默的羔羊》，強納森戴米，1991 年

主觀鏡頭 | | SUBJECTIVE SHOT

主觀鏡頭的特點是，觀眾彷彿可以透過劇中人的目光看見劇中世界、直接體驗劇情。電影語言在演進的過程中，發展出數種技術慣例，讓觀眾能夠認同劇中人物的情緒及心理狀態（如觀點鏡頭、表現夢境與想像的段落、反應鏡頭）。不過這些都不足以使觀眾感覺自己化身為劇中人，正透過劇中人的眼睛目睹事件發生，或在某個鏡頭成為劇情的一部分。只有主觀鏡頭能夠透過構圖、走位，以及模擬劇中人物主觀視線的影像操作來做到這一切。主觀鏡頭的構圖經過審慎處理，能夠同時符合劇中人的實際視野，並反映主觀的情緒與心理狀態。主觀鏡頭最具衝擊力的特性之一，就是使觀眾彷彿與劇中人直接互動，例如讓演員直接看著鏡頭、對著鏡頭說話，甚至發生肢體接觸。這種互動非常有力，有時卻可能造成干擾，因為觀眾已經習慣安穩地用第三人稱視角體驗劇情，當個隱形觀察者。如果主觀鏡頭持續太久，觀眾可能反而難以認同這個角色，並漸漸從劇情中抽離，因為這樣的鏡頭缺乏反應鏡頭來說明主體的情緒反應。觀眾一旦看不見人物的臉，就無法確定自己對劇情該如何感受、作何反應，一切因此變得曖昧不明，無法形成清楚的敘事。因此，主觀鏡頭只能出現一下，而且只應用於特殊情況。如果讓觀眾站在角色的處境可以增加戲劇衝擊，或觀眾透過角色的眼睛可以看見其他鏡頭都無法提供的獨特觀察，就可以用主觀鏡頭。你必須在主觀鏡頭的構圖與風貌中運用視覺比喻，以表現主體的心理與生理特質。想想看，如果劇中人中風了，他的主觀視野會是

什麼樣？什麼樣的視覺慣例能夠表現該角色所看見的世界？

在《沉默的羔羊》（1991 年）中，當克莉絲史黛琳（茱蒂佛斯特飾）與漢尼拔博士（安東尼霍普金斯飾）及其他主要角色發生重要互動時，導演強納森戴米便以主觀鏡頭呈現那關鍵的時刻。左頁的主觀鏡頭中，漢尼拔逼克莉絲吐露一段重要的兒時記憶，即使他在幾個鏡頭中與克莉絲相距數英呎，在這個鏡頭中卻突然逼近得令她（及觀眾）難以承受，主觀鏡頭完全展現漢尼拔強烈的氣勢與威脅感。

在強納森戴米的《沉默的羔羊》（1991 年）中有幾幕重要場景，當其他角色對克莉絲（茱蒂佛斯特飾）說話時，都是以主觀鏡頭表現，讓演員直接面對鏡頭說話，如此運用主觀鏡頭的方式，讓觀眾體驗到實際面對險惡的漢尼拔博士（安東尼霍普金斯飾）會有何等感受。

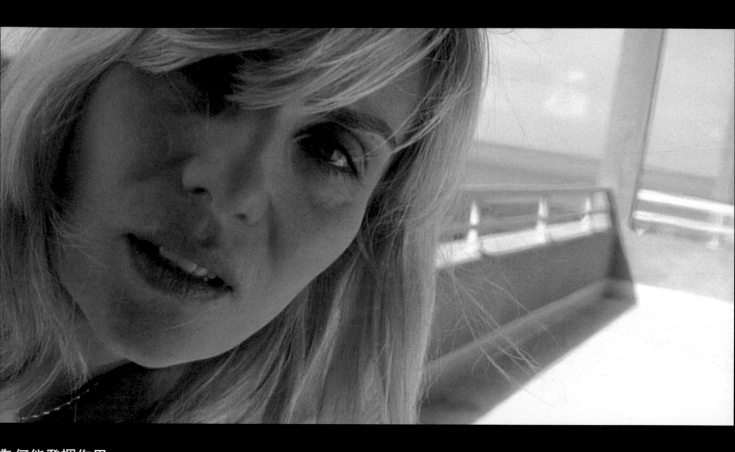

為何能發揮作用

主觀鏡頭的特性是讓觀眾透過劇中人的視角體驗劇情。在這樣的鏡頭中，其他演員必須把攝影機當作人來互動，看著它，對它說話，甚至觸摸它。構圖必須反映劇中人會以什麼視角經歷這些情節。你也可以運用焦距、運鏡、構圖或其他影像操作，將人物的身體、情感及心理狀態化為視覺影像。朱立安施納貝爾在《潛水鐘與蝴蝶》（2007 年）中大量運用

主觀鏡頭，讓觀眾體會尚多明尼克鮑比（馬修亞馬希飾）在四十二歲中風癱瘓後的人生。影片中較少出現反應鏡頭，改以尚多明尼克的旁白來表現他的意識仍很清楚，使觀眾對他的苦難感同身受。鏡頭的構圖模擬中風患者的主觀視野，上圖是尚多明尼克之妻席琳（艾曼紐塞尼耶飾）前來探望他的鏡頭。

在主觀鏡頭中，演員要直視鏡頭、對著鏡頭說話，甚至觸摸鏡頭，把攝影機當成另一名演員來互動。這樣的互動不常使用，但能有效地讓觀眾體驗劇情，彷彿身歷其境。

雖然演員是由畫外空間彎身進入景框，在這個尺寸的鏡頭中她仍占有適當的頭部空間。該片有許多鏡頭並未依照構圖法則框取人物，但這樣也比較能模擬多明尼克的視野，因為表現癱瘓者視野的主觀鏡頭，自然不適合以運鏡來重新取景。

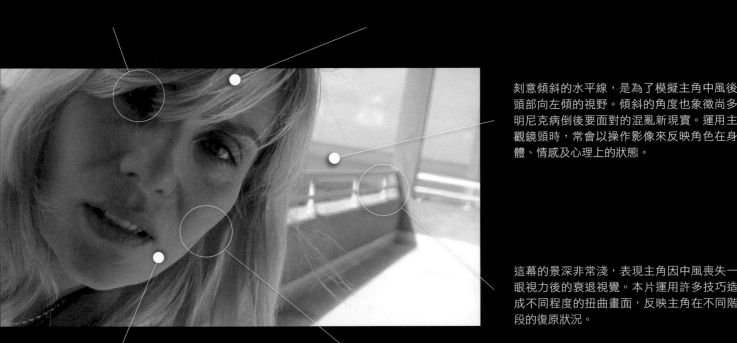

刻意傾斜的水平線，是為了模擬主角中風後頭部向左傾的視野。傾斜的角度也象徵尚多明尼克病倒後要面對的混亂新現實。運用主觀鏡頭時，常會以操作影像來反映角色在身體、情感及心理上的狀態。

這幕的景深非常淺，表現主角因中風喪失一眼視力後的衰退視覺。本片運用許多技巧造成不同程度的扭曲畫面，反映主角在不同階段的復原狀況。

從臉部略有變形及背景線條逐漸聚合的透視效果來看，這一幕的鏡頭焦距應短於標準鏡。之所以選擇這樣的攝影風格，也是為了表現主角中風後的主觀視野。

這一幕的光線經由操作，呈現了舒適的視覺效果。補充光為她的側臉增添柔和光芒。只要能維持整體調性，你可以為特寫重新安排打光，甚至加入在寬廣的鏡頭中所沒有的燈光。

技術上的考量　technical considerations

鏡頭

若要模擬角色的主觀視野，**標準鏡**似乎是再自然不過的選擇，實則不然。你仍應考量其他因素，例如該鏡頭是否包含運鏡（常見的主觀鏡頭技巧），有的話又會如何進行。舉例來說，如果你想掩飾鏡頭的晃動，**廣角鏡**就比較適合。如果該鏡次會結合**推軌**或**穩定器**拍攝，那麼也可使用**焦距較長**的鏡頭。你也可以用鏡頭來傳達特定的視覺隱喻，以表現角色在身體、情感（及心理）上的狀態。你可以用**移軸鏡頭**來表現角色視力不佳，或以**望遠鏡頭**較窄的**拍攝視野**來代表角色被固定在某樣物件或人物上。雖然某些敘事慣例發展得較為成熟（例如魚眼鏡頭代表嗑藥，雙重曝光代表喝醉酒），但請記得，每部電影在某種程度上都是在創造自己的視覺語彙，所以你可以盡情去開創自己的視覺隱喻。

規格

拍攝主觀鏡頭時通常會搭配運鏡。手持攝影是十分常見的作法，有別於推軌的穩定感，更能模擬真人的動態（不過還是有很多電影使用軌道或穩定器來拍攝主觀鏡頭）。手持攝影最好選用小型、輕巧的攝影機，有時甚至也會混用不同規格（例如，拍攝 35mm 規格的電影時以超 16mm 規格拍攝主觀鏡頭，並搭配慢速底片，再放大成 35mm，甚至將 HD 攝影機拍攝的影像轉為 2K，再轉成 35mm 規格）。運鏡的複雜程度以及模擬主觀視野的視覺策略，是決定硬體的先決要件，最好的例子就是亞歷山大蘇古諾夫的《創世紀》（2002 年），

這部周遊艾爾米塔齊美術館（冬宮）與俄國 300 年歷史的影片，是以 HD 攝影機搭配穩定器，拍出長達 91 分鐘、一鏡到底的主觀鏡頭（詳見長鏡頭一章）。

燈光

架設燈光時，應考慮主觀鏡頭中是否包含運鏡。運鏡能為畫面帶來動感，但也限制了燈光的架設位置，因為鏡頭必須避開燈光，而且很多時候，你無法使用傳統的電影燈，尤其是夜間在室內拍攝時。這時理想的解決方式是運用道具燈（既是光源，也是美術設計的道具，如桌燈），為檯燈換上更高瓦數的燈泡，連接至調光版以控制亮度，讓你有足夠的曝光。但這種打光也有缺點，依據拍攝所需，你可能得用上好幾件道具燈。日間在室內拍攝時，有一種打光方式是在窗外架設大型反光幕，將自然光反射進屋內，攝影機就幾乎能往任何地方移動。拍攝場景選在一樓能為你省去許多花費及麻煩，不用租升降機或升降平台將燈光打入二、三樓的窗戶裡。戶外的夜景畫面通常會以晨昏夜景代替，或是找一個有許多可用光源的地點。另外你也可以選擇比較昂貴的方式，在平台上或吊機上架設大型打光設備。

打破規則 | breaking the rules

史派克瓊斯絕妙的超現實作品《變腦》（1999 年），運用帶有暗角的主觀鏡頭，呈現第三者闖入約翰馬可維奇（約翰馬可維奇飾）的腦中，體驗他的生活（不止是視覺上的）。影片中人發現通往馬可維奇心靈的入口就藏在檔案櫃後方。這一幕中，馬可維奇受到梅絲（凱薩琳基納飾）的誘惑，正感到困惑，其實體驗這一切的，是待在通道中的蘿塔（卡麥蓉狄亞茲飾）。這個主觀鏡頭的運用相當獨特，讓觀眾同時體驗兩個角色的主觀感受，而不止是一人——我們能同時聽到蘿塔和馬可維奇的聲音。攝影指導運用精巧的攝影機固定座（camera rig），表現兩名角色的肢體互動。

Mystery Train, Jim Jarmusch
《神秘列車》，吉姆賈木許，1989 年

雙人鏡頭　TWO SHOT

就如字面所示，雙人鏡頭意味著構圖中有兩名人物。雙人鏡頭通常使用**中遠景**、**中景**及**中特寫**，不過嚴格來說，只要拍攝兩個人物的鏡頭，都可稱為雙人鏡頭。雙人鏡頭最常出現的時機，就是呈現兩人對話的主鏡頭，不論是單獨使用，或與其他鏡頭搭配，都是為了營造對話間的戲劇轉折。雙人鏡頭中，人物的走位能夠為兩人的關係營造鮮明的敘事觀點，其實只要是包含多名角色的鏡頭（如**團體鏡頭**）都是如此，但在雙人鏡頭中卻格外重要，因為構圖中只有兩名角色，顯示出兩人有某種連結，也會促使觀眾去比較、對照兩人。舉例來說，你可以使用**希區考克法則**，讓其中一名角色占據較多空間，暗示他／她比另一人更有權勢、更主導或更有自信。另一方面，如果使用中景或**遠景**拍攝，角色的肢體語言也能夠暗示兩人的某種特定張力。如果你只用一個雙人鏡頭來拍攝整場對話，有一點需要特別注意，就是觀眾會自行「剪輯」這場戲，只要某個角色開口說話，或是有任何動作，觀眾的注意力就會轉移至該角色。這看來似乎無傷大雅，卻會強烈影響觀眾如何投入劇情。當你運用幾個鏡頭將畫面越拉越近，暗示某件具有意義的事情正在發生，觀眾就會處於被動接收資訊的狀態，因為這場戲的敘事脈絡正隨著鏡頭剪接逐漸推進。如果構圖一直維持不變，也不使用剪接，觀眾就會被迫轉為主動，不斷尋找線索解讀這場戲的戲劇意圖（這就是電影理論巨擘巴贊所說的「場面調度美學」）。

電影《神秘列車》（1989 年）中，吉姆賈木許在「遠離橫濱」的段落就使用了這樣的策略。故事描述一對日本青少年情侶（永瀨正敏及工藤夕貴飾）前往田納西州的曼菲斯，造訪藍調與搖滾樂的歷史地標。這一段戲幾乎所有畫面都是雙人鏡頭，暗喻兩人間的深厚連結（雖然兩人大部分時間都在吵架），以及兩人在異鄉共同感受到外來者的孤立感。由於雙人鏡頭在這段敘事中占有主導地位，因此兩人關係的本質是藉由動作與表演逐步展現，而非策略性地運用觀點鏡頭及特寫鏡頭。

在電影《神秘列車》（1989 年）中，「遠離橫濱」的段落描述潤（永瀨正敏飾）與美津子（工藤夕貴飾）前往田納西州曼菲斯進行一場音樂朝聖，導演吉姆賈木許大量使用雙人鏡頭，表現兩人間的深厚連結。

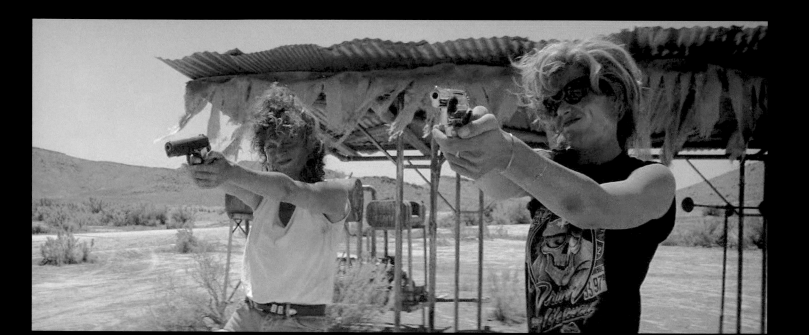

些微仰角的鏡頭（由畫面中能夠看到鐵皮屋頂底部可得知），展現兩人這一刻嶄新的自信與堅毅。注意，要得到這樣的效果並不需要極端的大仰角，稍微偏離水平視線反而更能配合其他構圖，而不會只有仰角效果。

雖然略偏仰角，但兩人的位置大致落在三分法則的甜蜜點上，創造了動態構圖，也給予兩人足夠的視線空間。圖中這個點標示的是左上方的甜蜜點。

雖然使用自然光會讓你無從選擇光線效果，但你仍可精心規畫人物位置，拍出具有震撼力的構圖。在這個雙人鏡頭中，兩人背對陽光，創造典型的背光效果，讓她們能夠從背景中凸顯出來。

這個雙人鏡頭的尺寸，讓角色能夠以肢體語言傳達兩人的來歷及兩人間的互動張力。兩人的站姿與表情近乎完全相同，暗示她們在旅程中的這個階段出現相似的心理狀態，與兩人在故事開場所表現的性格截然不同。

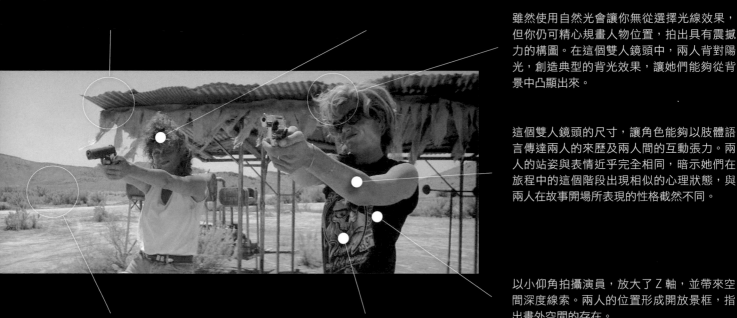

以小仰角拍攝演員，放大了 Z 軸，並帶來空間深度線索。兩人的位置形成開放景框，指出畫外空間的存在。

這一幕雙人鏡頭運用深景深，讓拍攝地點成為構圖的一部分，引導觀眾主動去建立角色與環境的連結。這片沙漠在敘事中扮演了重要角色（影片第一幕就是在沙漠的高速公路上展開），不止因為大部分情節都發生在這裡，也因為沙漠是重要象徵（虛無、廣大、孤寂、嚴峻，以及西部片類型傳統等等）。

泰瑪占據的空間比露易絲稍大一些，這也符合希區考克法則。隨著故事發展，她的個性轉變比露依絲更劇烈，從消極傻氣到勇敢自信（她的服裝變化也暗示了這一點）。由左側的露易絲延伸而來的對角線，終點就是泰瑪，讓泰瑪成為構圖的焦點。

技術上的考量 | technical considerations

鏡頭

因為雙人鏡頭能以各種鏡位呈現（從**中特寫**到**大遠景**皆可），因此**焦距**的選用就依劇情而定。你想讓觀眾認為兩名角色擁有什麼樣的關係，也會影響你的決定。望遠鏡頭能讓兩人在 **Z 軸**上的距離看來比實際更近，**廣角鏡**則會更遠。如果你的雙人鏡頭必須呈現一大片環境，也可以選用不同焦距來改變人物和環境的關係。留意《神秘列車》（本章開頭）如何描繪人物與環境的關係，背景在構圖中只占一小部分，而在《末路狂花》（前頁）中，則能夠清楚看到大範圍的環境。這兩個鏡頭的焦距及攝影機距離都經過仔細規畫，以操作拍攝視野，看是要將敘事焦點放在人物上，或兼顧角色與環境。

規格

選用 **SD** 或專業消費級 **HD** 攝影而非底片規格，會有兩項主要缺點：**CCD 感光元件**較不敏銳，而且器材原本就很難拍出**淺景深**，因此不適合用來拍攝視覺元素較多的畫面，如雙人鏡頭。雖說幾乎任何數位攝影機都能拍出前頁《末路狂花》那樣的構圖與景深，但只有裝上 **35mm 鏡頭轉接器**的專業消費級 HD 攝影機，才能拍出《神秘列車》一例中的構圖及景深。然而，也別讓這些限制擊倒了你，相反地，你應該要把規格的限制整合成你的視覺策略，並學習善用器材特性，將之轉化為你的優勢。

燈光

雙人鏡頭至少會包含兩名角色及背景中的部分環境。通常會對演員打光，以確保演員比任何元素都明亮。在雙人鏡頭中，人物與背景間的明暗差異也可以是一種敘事工具。如果背景比人物還要陰暗，會難以表現兩者的關係（如《神秘列車》），但如果對著背景打光，使背景與人物一樣明亮，甚至亮過人物，就能表現出人物和環境的關係（如《末路狂花》，背景和人物一樣亮，而在對頁《巴黎，德州》的圖例中，背景則比人物更亮）。經由調整，打光也能影響光圈及景深，進而控制哪些元素可以清晰對焦或失焦。你可以用大光圈來拍出淺景深，確保背景模糊失焦，也可以使用小光圈拍攝深景深，讓背景清晰可見。然而，開大或縮小光圈都會影響影像的曝光，這時燈光的調控就變得非常重要，尤其是在室內拍攝的時候（因為可能無法取得縮小光圈所需的額外照明）。日間戶外攝影的困難之處則完全相反，因為光線過於明亮，你必須使用 ND 濾鏡才能開大光圈以獲得淺景深。

打破規則　| breaking the rules

這幕充滿想像力的雙人鏡頭（嚴格來講也是過肩鏡頭），來自溫德斯的電影《巴黎，德州》（1984 年），巧妙呈現了故事的關鍵時刻。崔維斯（哈利狄恩史丹頓飾）是拋棄家庭四處流浪的男人，這一幕他來到了妻子珍（娜塔莎金斯基飾）工作的偷窺俱樂部，此時導演以單向玻璃創造出融合兩人的雙人鏡頭，並表現兩人的關係。崔維斯看見自己的倒影疊映在理想化的家中，以及他一度拋棄又想挽回的妻子身上。這個視覺幻象讓他看見夢想成真，也讓他發現這個夢有多麼不真切，他終究決定這個家沒有他可以過得更好。單憑一個雙人鏡頭就能表達故事的這麼多面向，因此這一幕也是絕佳的象徵性鏡頭。

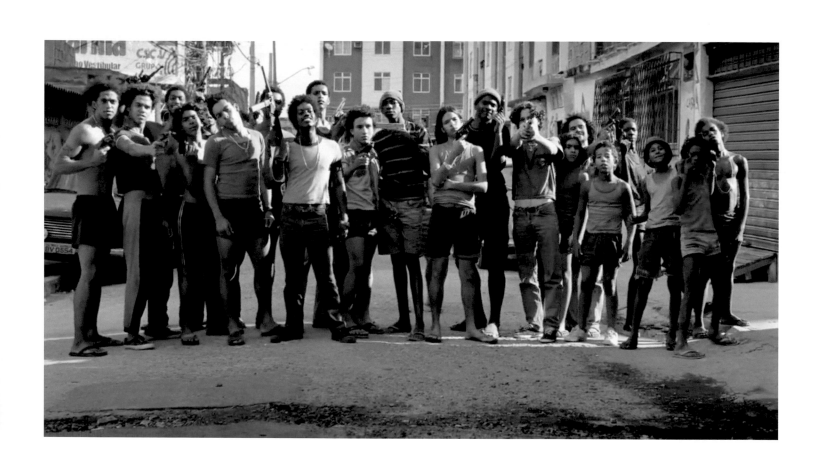

City of God, *Fernando Meirelles & Katia Lund*
《無法無天》，佛南度梅瑞爾斯與卡提亞蘭德，2002 年

團體鏡頭 | | GROUP SHOT

包含三人以上的鏡頭就稱為團體鏡頭（三人以下則可能是**雙人鏡頭**或**單人鏡頭**）。團體鏡頭由於人數之故，通常都是**中景**、**中遠景**或**遠景**。團體鏡頭與所有能夠同時攝入人物及大範圍環境的鏡頭一樣，也能表現角色間的關係，或是角色與環境的關係，比方說，在表現不合諧與衝突時，你可以安排演員的位置，讓構圖中沒有任何兩人朝向相同方向，也沒有任何二人看起來一樣大或站在同一片 X 軸空間上。你也可以調整人物在景框中所占的面積，藉此凸顯其中一人，以暗示人物與人物間及人物與環境間的關係（運用希區考克法則）。或者，你也可以運用其他構圖法則（如平衡／不平衡構圖，或三分法則）。團體鏡頭通常用在一場戲的開頭，呈現幾名人物的對話，確立他們在場景中的位置，之後在切入較滿的鏡頭時，觀眾就不會混淆每名角色的位置。因為團體鏡頭中有多名角色，因此也可以讓演員沿著 Z 軸站開，以強調空間深度（人物的**相對尺寸**的會越來越小，以提供明顯的**空間深度線索**）。另一方面，讓演員沿著 X 軸站開，則能創造扁平構圖。你也可以利用團體鏡頭的構圖，去表現某個具有象徵意義的特殊時刻，因為團體鏡頭可以同時容納許多視覺元素。舉例來說，本章所有的圖例都既是團體鏡頭，也是象徵性鏡頭。

佛南度梅瑞爾斯與卡提亞蘭德在電影《無法無天》（2002 年）中，創造了一幕傑出的團體鏡頭。這部電影講述巴西貧民區兩名小孩的成長經歷，其中，小豆子（李奧納多法密諾飾）

長大後變成里約熱內盧貧民窟勢力最龐大的毒梟，而另一個孩子阿砲（亞歷山卓羅德里格斯飾）則為了攝影記者之夢而奮鬥。在電影中關鍵的一刻，小豆子率領幫眾對抗警察，在取得一點小勝利後要求阿砲為他們拍照。這幕團體攝影表現出幫眾堅守勢力範圍的模樣，他們大膽展示手上的武器，擺出威嚇敵人的架勢，構圖看似簡單，卻非常有力，令人聯想到體育隊的照片，因為每個人都沿著 X 軸一字排開（一道來自右方的光，輕易將他們與背景區隔開來）。相同的肢體語言及走位，強烈表現他們擁有同樣的目標。人物占據中央位置，大小適中，這也發出強烈的視覺宣告，傳達人物與他們所控制的貧民窟的關係。

這幕肖像式的團體鏡頭來自佛南度梅瑞爾斯與卡提亞蘭德的作品《無法無天》（2002 年），以視覺完美呈現小豆子與幫眾的團結，以及他們藉由武力掌控的貧民區「天主之城」——這名字是多麼諷刺。

團體鏡頭 | | GROUP SHOT

為何能發揮作用

團體鏡頭除了能夠表現人物與人物間、人物與環境間的敘事關係，更因具有較寬廣的拍攝視野，成為創造象徵性鏡頭的絕佳選擇，能在故事的關鍵時刻，以視覺呈現影片的重要概念及／或反覆出現的主題。杜琪峰《放逐》（2006年）中充滿張力的幫派戲，便以團體鏡頭拍攝兩組來自不同陣營的殺手，他們正試圖阻撓對方的計畫。人物在景框中的位置創造了懸疑感，也建立了彼此的空間關係，以迎接即將展開的槍戰。這一幕的所有構圖都設計來呈現角色間的衝突：前景與背景，大身影與小身影，明亮與剪影，隱蔽與顯露。

使用廣角鏡來取得寬廣的拍攝視野，以涵蓋所有人物。這條朝景框邊緣彎曲的垂直線證明了這一點。廣角鏡同時也會拉長 Z 軸，為構圖增添空間深度。

這個角色（兩方人馬都將受傷的夥伴帶來找這名祕醫）是構圖的焦點，他位於背景中最亮的區域，而其他角色的肢體語言也都將觀眾的視線引導到他身上。

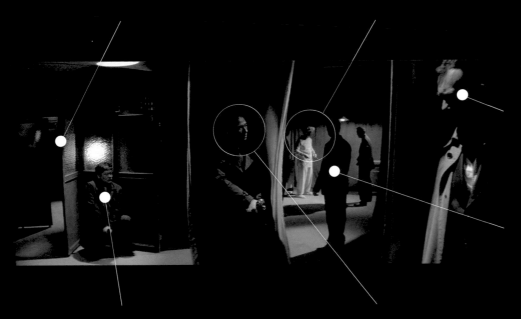

這個人物被景框裁掉一部分，具有前景逆推移焦的作用（將觀眾的目光引導到構圖焦點上），同時暗示了畫外空間。這個人物也提供了空間深度的線索，觀眾可以拿他跟中景及背景的演員相比，從相對尺寸發現這一幕的空間深度。

人物的剪影使他們從明亮的背景中凸顯出來。這一幕的燈光也讓他們跟前景的人物形成強烈的視覺對比，強調雙方的衝突。

這幕團體鏡頭的取景寬廣，某些演員得以全身入鏡，並以肢體語言為該場戲帶來更多戲劇性。注意，前景這三名人物的姿勢帶來了張力與懸疑感，他們彷彿已經準備好隨時展開槍戰。

一塊塊明亮區域被周圍的黑暗包圍著，凸顯了構圖的每個層次，也為景框增加對比與空間深度。幽暗的燈光增添場景的不祥感，也隔開每個角色，才能讓這麼多人躲在這麼狹小的空間中。

技術上的考量 | technical considerations

鏡頭

由於團體鏡頭表現的是人與人之間及人與環境間的關係，你選擇的鏡頭**焦距**應該要能支持你向觀眾暗示這層關係，這點非常重要。比如說，你可以用**廣角鏡**來拉長 **Z 軸**，如果人物是站在不同平面上，也可以拉大他們彼此間的距離（如前頁杜琪峰的《放逐》）。另一方面，你也可以用望遠鏡頭壓縮 Z 軸，讓人物看來比實際更近，或是暗示前景人物與背景細節的特殊連結（如中景一章所提及的麥可雷《赤裸》）。如果你的團體鏡頭是在實際的室內場景而非片場拍攝，應注意空間不足與牆面無法移動可能會限制你的焦距選擇，但這仍得視你的取景範圍而定（拍攝遠景、中遠景甚至中景時，都必須特別考慮這個問題）。

規格

選用 SD 或 HD 規格拍攝視野較廣的團體鏡頭，會讓你沒那麼容易掌控背景，因為這種規格的鏡頭通常焦距較短，難以拍出**淺景深**（遠景一章的《席德與南西》是個很好的淺景深範例），因此很難讓主體從背景中凸顯出來。縮窄取景範圍能夠讓你把攝影機放得更近，這是取得淺景深的方法之一，但需使用 CCD 感光元件較大的攝影機，如某些專業消費級或高階的 HD 攝影機。部分 HD 攝影機可搭配**35mm 鏡頭轉接器**，讓你能夠選擇許多 35mm 規格的鏡頭，在拍攝上更具彈性。**16mm** 以及**超 16mm** 的底片規格雖然比大多數 SD、HD 攝影機的 CCD 感光元件還要大，仍然難以拍出淺景深，除非你

將攝影機拉得非常近。如果你要拍攝遠景團體鏡頭，35mm 規格是唯一選擇，因為你會同時需要寬廣的取景與淺景深。

燈光

在室內拍攝寬廣的團體鏡頭時，你可以用打光配合構圖，以創造角色之間及角色與環境間的關係。前頁杜琪峰《放逐》的團體鏡頭，就是完美的例子，如果場景中每個角落都被燈光照亮，懸疑感與張力就會大減。相反地，運用低暗調的燈光，在整片暗部中打出一塊塊明亮區域，更能營造恐怖與危險的氛圍，加強構圖所鋪陳的角色關係。然而，取景越寬廣，就越難找到地方隱藏打光器材（注意《放逐》的團體鏡頭前景，是直接從演員上方打光）。克服這項問題的方法之一，就是使用道具燈（這也是拍攝大範圍移動運鏡時常見的技巧）。拍攝夜間外景時，你會更難控制光線，除非你能夠取得大型電影燈（以及可攜式發電機）。若是拍攝日間外景，則可挑選最適合的拍攝時間，以具表現力的方式運用自然光，不過你必須事先進行徹底的勘景與調查。

打破規則 | breaking the rules

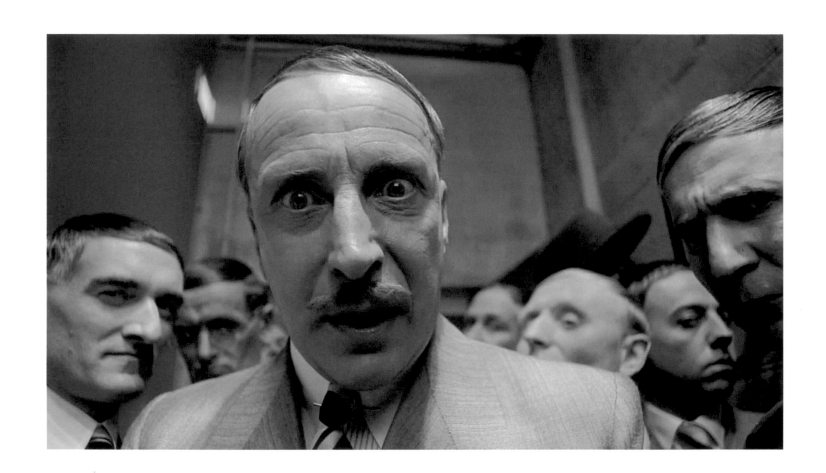

團體鏡頭必須容納許多人物,故通常以遠景或中景拍攝,因此較難利用演員表情呈現劇情內容,但導演泰瑞吉利安在電影《巴西》(1985 年)中,運用了非典型的中特寫來拍攝一群公務員。那是反烏托邦的未來世界,官僚控制了社會所有層面。這幕氣勢逼人的仰角構圖,運用許多演員填滿景框下半部的所有空間,藉以勾勒政府部門情報檢索局的壓迫與僵化,該部門的主要職掌就是拷問可疑的恐怖份子。

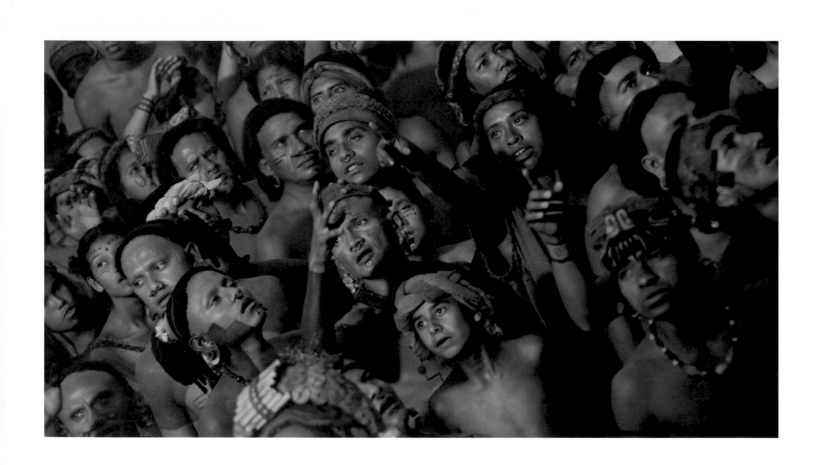

Apocalypto, Mel Gibson
《阿波卡獵逃》，梅爾吉勃遜，2006 年

傾斜鏡頭

CANTED SHOT

傾斜鏡頭如字面所示，就是在拍攝中讓攝影機朝側面傾斜，因此景框中的地平線並非水平，垂直線則成為斜線。這樣的構圖創造了失衡的空間與錯亂的方向感，能夠表現戲劇張力、不穩定的心理狀態、困惑、瘋狂，或藥物引起的精神異常。傾斜鏡頭在 1930 年代成為電影語彙，德國表現主義電影就是運用傾斜鏡頭呈現人物的內在騷動或瘋狂的心智狀態，因此這種鏡頭也稱為「德意志角度」（Deutch angle）鏡頭，長久下來誤傳為今日的「荷蘭角度」（Dutch angle）鏡頭，儘管這項手法的由來與荷蘭電影絲毫無關。傾斜鏡頭通常用於表現角色轉變中或不正常的心理狀態，也能表現一群人的集體精神，大都是面對強大壓力或陷入不尋常處境時。另一種常見的用法，是描繪某種不自然、異常的情況，而不必然是反映人物的心理狀態。鏡頭的傾斜度，常會被解讀為異常、迷惘、不安的程度。接近 45°就已經是極端的大斜角，會造成觀眾視覺上的不適，故只用於表現極端的情景。相反地，如果傾斜的角度不大，就既能暗示潛在的不安，又不致於過度干擾。由於傾斜鏡頭太過搶眼，因此在一場戲中通常只會出現幾次，甚至只占一個鏡次。不過，如果傾斜角度並不大，有時也可能貫串一整段戲。濫用傾斜鏡頭的結果，就和濫用其他構圖策略一樣，都會失去效用。影史上有兩個大量使用傾斜鏡頭的罕見例子，分別是卡洛李的《黑獄亡魂》（1949 年），以及霍爾哈特萊的《誰才是大笨蛋》（2006 年）。

在梅爾吉勃遜的《阿波卡獵逃》（2006 年）中，傾斜鏡頭便用於表達集體心理的改變。故事設定在馬雅文明的衰亡期，中美洲部落一名男子黑豹掌（魯迪楊布路德飾）遭人劫持至一座馬雅大城。當他即將成為祭品之際，突然發生了日蝕，馬雅人認為這是凶兆，紛紛陷入瘋狂，並祈求祭司（此人顯然理解這天文現象的本質）將太陽喚回大地。梅爾吉勃遜以傾斜鏡頭拍攝馬雅群眾集體陷入歇斯底里，認為自然法則突然從世間消失了。眾人的憂慮全化為影像，反映在這一幕大斜角的構圖中。

在梅爾吉勃遜的《阿波卡獵逃》（2006 年）中，傾斜鏡頭表現出馬雅群眾看見日蝕時集體陷入歇斯底里的情景。

為何能發揮作用

傾斜鏡頭除了表現人物心理狀態的改變，也能強化劇情關鍵時刻的戲劇張力，尤其當某種令人不安或反常的情況發生時，約翰麥提南的《終極警探》（1988 年）就是一例。劇情描述一群恐怖份子挾持摩天大樓，企圖盜取金庫中價值數百萬美元的不記名股票，紐約警探約翰麥克連（布魯斯威利飾）試圖徹底瓦解他們的犯罪計畫。在劇情的關鍵時刻，麥克連撞

見漢斯格魯博（艾倫瑞克曼飾），即犯罪集團的首腦，他假扮人質以博取麥克連的信任。整幕戲都以小斜角拍攝，為兩人的交鋒增添張力，也暗示某種令人不安的局面正在發生。隨著劇情發展，觀眾才發覺原來麥克連始終懷疑格魯博的真實身分，但為了從他身上套出消息，卻一直假裝信任對方。

由下往上打燈，使這名人物看來邪惡陰險，身後巨大陰森的影子更加強了這個印象。

人物上方有多餘的頭部空間，是為了框入牆上扭曲的頭部陰影（影子傾斜的方向與鏡頭相反）。扭曲的影子是視覺線索，暗示此人滿口謊言。

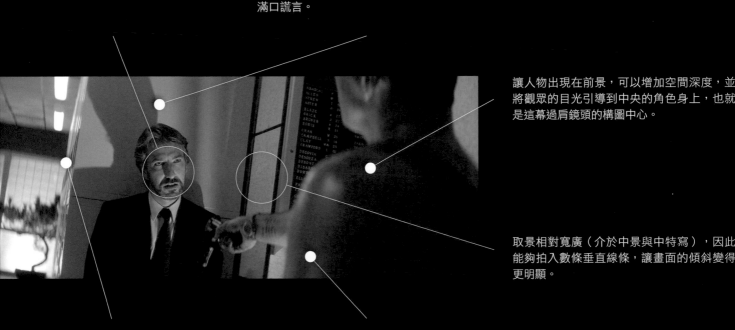

讓人物出現在前景，可以增加空間深度，並將觀眾的目光引導到中央的角色身上，也就是這幕過肩鏡頭的構圖中心。

取景相對寬廣（介於中景與中特寫），因此能夠拍入數條垂直線條，讓畫面的傾斜變得更明顯。

廣角鏡拉長了 Z 軸上的距離（注意兩人的實際距離不過一臂之遙，看來卻相隔甚遠），並使畫面變形，增強傾斜鏡頭所營造的膠著氣氛。

攝影機離主體很近，與大光圈共同形成淺景深，只有中景的主要人物（同時也是構圖中心）落在對焦點上。

技術上的考量　|　technical considerations

鏡頭

焦距能夠加強或削弱傾斜鏡頭的效果。垂直線能夠凸顯鏡頭傾斜的角度，因此應該盡量讓垂直線成為構圖中的重要元素，尤其當傾斜角度不大，又因運用滿鏡而排除了大量周遭環境訊息時。這是你選擇焦距時應考量的要點。場景細節也會影響你的決定，使用**廣角鏡**會延伸 **Z 軸**上的距離，背景的垂直線則不會像**望遠鏡頭**那麼明顯，因為望遠鏡頭會壓縮 Z 軸，拉近背景與前景的距離。不過，只調整焦距是不夠的，構圖中的**景深**、燈光、美術指導都應納入評估。例如，本章開頭的《阿波卡獵逃》是以望遠鏡頭壓縮 Z 軸，其目的不在加強傾斜效果（因鏡頭角度已相當傾斜），而是要透過空間壓縮，讓馬雅人成為緊密的群體，將他們看見日蝕的集體心理狀態化為影像。前頁《終極警探》則是以廣角鏡來扭曲構圖，並結合燈光與人物走位，進一步加強傾斜鏡頭所造成的不安感。

規格

大部分三腳架都能讓你調鬆雲台，無需調整腳架就能傾斜攝影機。如果你需要更大的傾斜角度，就必須把其中一支腳架拉長，甚至把腳架固定在底座上，讓整組三角架傾向一邊，使攝影機一起偏斜。不論你選擇哪種方法，都會讓攝影機重心不平衡，因此必須有額外的防護措施，以免三腳架翻倒。

燈光

任何時刻在調整景深時，都必須控制底片及 **CCD 感光元件**的進光量。在《阿波卡獵逃》中，望遠鏡頭搭配的是較小的光圈，盡可能使每個人都清楚對焦，雖然日蝕效果（在後製時結合視覺特效與數位調整）削減了自然光，但多虧 Panavision Genesis 攝影機（一種高階 **HD** 攝影機）的高感光度，才能拍出這樣的畫面。《終極警探》圖例中的鏡頭也可以使用小光圈拍攝，而且只要增加攝影燈的輸出功率，就不會犧牲低暗調光創造的不祥氣氛。雖然小光圈能使背景清晰，讓背景中的垂直元素更加明顯，卻也可能分散觀眾對構圖焦點的注意，違反**過肩鏡頭**的構圖原則。

打破規則　｜　breaking the rules

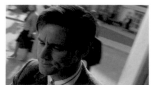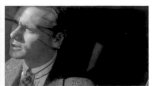

由於傾斜鏡頭已經暗示了變化、令人不安的情境，也就很少搭配會造成方向感錯亂的運鏡。然而，彼得威爾在《楚門的世界》（2002 年）中，不僅用傾斜鏡頭，更充滿想像力地把動態攝影機架在旋轉門上，以此強調劇情中的關鍵時刻。在這一幕中，主角楚門伯班（金凱瑞飾）不安地發現，原來在他那田園牧歌般的家鄉小鎮中，事情真相並不如表面所見。

Being There, Hal Ashby
《無為而治》，侯爾艾希比，1979 年

象徵性鏡頭 | EMBLEMATIC SHOT

象徵性鏡頭能夠藉由各種視覺元素的特殊連結，去傳達抽象、複雜的概念，或創造聯想。象徵性鏡頭能以一幅畫面「說故事」，並傳達許多言外之意。在喬治盧卡斯的《星際大戰》（1977 年）中，天行者路克望著天上的兩顆太陽時，觀眾讀出的意義會多過表面的內容（一名年輕男子望著太陽）。更有甚者，這個鏡頭會進一步鼓勵觀眾去解讀這些視覺元素的連結與聯想，尤其是視覺元素在構圖中的位置及其象徵意涵，以從中發掘更多敘事意涵。這些連結能將影像的具體意義（年輕男子看著太陽落下）轉化成象徵意涵（他覺得未來遙不可及）。拍攝象徵性鏡頭有許多不同的方式，但第一步是要先釐清故事的主題、潛在意義及核心意念，一旦了解這些，就能著手設計足以支持這一切的構圖。你可以運用**希區考克法則**，強調景框中的某件視覺元素，或參考其他構圖原則（如**平衡／不平衡構圖、三分法則等**等），讓觀眾能夠理解這些視覺元素彼此間的關係。象徵性鏡頭通常用於某個具有重要意義的場景，或是某段戲的開場或終場。用於開場時，通常是為後續的劇情確立一種調性。如果是在終場出現，通常是針對引出象徵性鏡頭的事件下評論，或建立情境。還有一種常見的作法，是在全片尾聲再次應用或創造新的象徵性鏡頭，提醒觀眾故事已形成完整的迴圈，即將結束（這是**影像系統**中常用的手法）。拍攝象徵性鏡頭時，要思考各主體的位置會塑造出什麼樣的意涵。你的構圖是否會支持這場戲／這個段落／這部電影所發生的事件？還是會挑戰它？或者預告某個情節？還是會對某項議題作出評論，即使該議題與故事情節沒有直接關聯，卻和全片終極主旨有關？如果是未曾看過你影片的觀眾，你的象徵性鏡頭能否使他／她察覺這部戲的主題？

在侯爾艾希比的《無為而治》（1979 年）中，主角是名喚強斯（彼得謝勒飾）的傻氣園丁。影片開場後不久，強斯發現雇主過世後，自己在華盛頓也變得無家可歸。接著就出現了這一幕象徵性鏡頭，構圖巧妙地暗示強斯終將登上美國總統大位（這層象徵來自美國國會大廈，以及綠燈所代表的「通行」意涵），而他所行走的分隔島，也象徵他對生命的獨特見解。這個簡潔有力的象徵性鏡頭，既指出也預示了全片探討的主題。

在導演侯爾艾希比的電影《無為而治》（1979 年）中，園丁強斯（彼得謝勒飾）在他的雇主驟逝後，發現自己無家可歸，只能流浪街頭。在電影開場不久後，這一幕發人深省的構圖巧妙地點出他的最終結局：登上美國總統大位。

為何能發揮作用

構思象徵性鏡頭並不容易,但好的象徵性鏡頭能夠傳達複雜、難以言喻的訊息,或引發聯想。在象徵性鏡頭中,視覺元素的配置都經過審慎思考,力求以視覺呈現導演在影片中探索的主題。這類鏡頭最常使用希區考克法則來組織視覺元素,讓觀眾從構圖去聯想故事的深刻意涵。這幕象徵性鏡頭來自張藝謀的《大紅燈籠高高掛》(1991 年),描述女子頌蓮(鞏

俐飾)被迫嫁給妻妾成群的富翁。某日頌蓮偶然邂逅富翁的繼子飛浦(初曉飾),時間雖短,卻是她在婚後第一次與男性有情感上的交流,因為傳統的「家規」嚴格限制了她的一言一行。鏡頭拍攝兩人的最後一次相望,景框中,丈夫的房子不但在實際上阻隔了頌蓮與飛浦的視線,也象徵了無形的阻礙。

刻意把這個人物放在背景的空曠處，因此即使構圖的視覺密度極高，觀眾也能很快發現這小小的身影。

兩名演員間的房子主導了構圖，房子的尺寸與位於中心的構圖配置，都遵守希區考克法則。注意建物頂端遭到裁切，顯示其高度超出景框，這樣的構圖更進一步強調了房子的巨大與重要性。

這個角色在一片豪奢大宅的包圍下顯得渺小（鏡頭中呈現的還只是屋頂而已），凸顯他在家中的低下地位。請注意這個人物雖然在景框中只占據一小塊空間，卻因背景明亮而露出清晰的輪廓，在如此複雜的構圖中，這是很好的處理方式。

注意前景到背景都十分清晰，深景深能夠讓觀眾注意到環境與人物的空間關係與相對尺寸，使用淺景深就無法做到這樣的視覺宣告。

框入部分簷頂，以暗示畫外空間，也增加了空間深度。這個技巧是設計來克服景框先天上就是個二維空間的問題。

這條水平線依照三分法則，落在較高的那條三分線上，讓景框下方有更多空間填入精雕細琢的各式屋頂（希區考克法則的應用）。樓房占去大多數空間，也造成了一種局促感，不但在視覺上使人物變得渺小，也強烈地將兩人隔開。

前景與中景的建築強調了 Z 軸上的距離，為構圖增加深度，同時也將觀眾的目光引導至背景的人物剪影上。

技術上的考量

鏡頭

/

象徵性鏡頭的運作有賴觀影者將各種視覺元素連結起來，因此通常使用小光圈來獲得**深景深**（確保一切元素清楚對焦）。晴天時在戶外用小光圈拍攝並不困難（戶外亮度遠超出你所需），在室內拍攝則需準備大量燈光器材。如果你用底片拍攝，只要選對規格，就有許多方法能夠讓你更容易在室內拍出深景深（請見以下說明）。拍出深景深的方法之一，就是選擇焦距較短的鏡頭，但需考量鏡頭所造成的變形，還有突然增加的廣大**拍攝視野**。另一項做法是使用 split field diopters 等特殊鏡頭，讓背景及前景的主體同時清楚對焦，但你必須注意，景框中間會有一片模糊地帶（也就是兩個鏡頭的連接處）。**移軸鏡**也是一項選擇，能夠讓焦平面朝 Z 軸傾斜，但如此一來，你的視覺元素就只能沿著 **Z 軸**配置，讓構圖受到嚴重限制。

規格

/

想要拍出深景深，就要縮小光圈以減少進光量，因此拍攝室內場景時就得額外增加光線。快速底片所需的光線少於慢速底片，因此較能縮小光圈。你也可以試著增加**攝影機到主體的距離**，但在室內拍攝時會受到空間限制，因此並非任何時候都適用。使用 **SD** 或 **HD** 攝影機是不錯的選擇，消費級與專業消費級機種多配置小型 **CCD 感光元件**，能夠輕易拍出深景深，因為這種攝影機的鏡頭必須拍攝較小的影像，因此**焦距**也比規格較大的攝影機還要短。

燈光

/

如果想讓觀眾更快認出象徵性鏡頭，你可以特別設計打光策略，讓象徵性鏡頭的光線稍微有別於影片中的其他鏡頭，以加強戲劇效果，吸引更多注意。本章前面的兩個例子就展現了如何以光線吸引觀眾注意。從前頁的圖例，我們可以看到自然光製造了長長的影子，這一幕的拍攝時間不是一大清早就是傍晚，才能捕捉這麼漂亮的橙色光線。在魔幻時刻或魔幻時刻前後拍攝，能夠帶來令人驚奇的效果，又能大幅減低拍攝時間。如果你在接近黃昏時拍攝，使用快速底片能讓你一直拍到太陽下山，但數位攝影機會早早就出現雜訊。這類鏡頭寬闊的拍攝視野，讓你幾乎無法使用人工打光，除非你沒有預算上的限制。但要注意的是，魔幻時刻通常只有二、三十分鐘。

打破規則　| breaking the rules

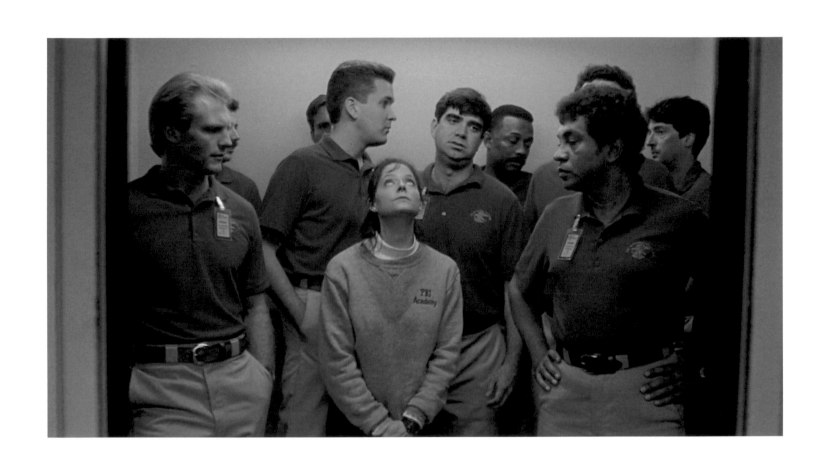

雖然象徵性鏡頭通常必須以複雜的視覺元素配置來表現象徵意義，有時簡單的構圖加上高明的演員走位，以及別出心裁的選角及美術指導，也能有不錯的成績。在強納森戴米的《沉默的羔羊》（1991年）中，這幕中遠景拍攝克莉絲史黛琳（茱蒂佛斯特飾）走入擠滿男性 FBI 探員的電梯，克莉絲在性別、制服顏色、身高與肢體語言等各方面都與這些男性角色迥異，營造了強烈的視覺對比。她站在景框中央，是這一幕的構圖中心，身旁的眾多男性使她看來像是受到圍困（尤其站在她左右的兩位，似乎對她的出現非常不滿）。她的眼睛盯著上方（漢尼拔告訴她，她追求的是「向上爬」），雙手則交錯在生殖器之前，這也是個視覺線索，揭露了影片的深層意涵：克莉絲與男性權威角色之間的性別張力。

The Soloist, Joe Wright
《心靈獨奏》，喬懷特，2009 年

抽象鏡頭

ABSTRACT
SHOT

抽象鏡頭來自早期 1920 年代的前衛電影與實驗電影，雖然一開始只見於這些類型，後來也融入了主流劇情片，史丹利庫柏力克電影《2001太空漫遊》的「星門」段落就是著名的例子。這種鏡頭著重影像的顏色、質感、圖案、形狀、線條與構圖更勝於實質內容，影像往往也不具實際形體，且無指涉性，所以很難甚至無法辨識出構圖的主體。由於這類鏡頭在本質上是抽象的，所以觀眾常會從這些圖像特質所引發的原始情緒來擷取意義，有點像是在做羅夏克墨跡測驗。某些抽象鏡頭的主體會具有部分可辨識的特徵，但這時主體通常也會有些變形，或是以某種抽象的方式呈現，使觀者既感熟悉卻又陌生。抽象鏡頭有時也呈現主體的片段，單獨表現某些細節，如果不將畫面拉遠，會看不出是什麼東西。由於這些鏡頭是為了表現視覺衝擊而拍攝，因此在**影像系統**中特別能發揮作用。抽象鏡頭通常運用影像的圖像特質，透過暗示去傳達無法明確說明的深層意涵。也因為如此，抽象鏡頭能夠讓敘事具有多層意涵，有時也用來評論一段戲中的某些情節、角色的動機，或純粹只是作為重複出現的視覺主題或母題，為你的故事鋪陳更宏闊的背景。一段（或一系列）抽象鏡頭要持續多久，必須經過妥善安排，因為這些鏡頭通常會打斷我們所習慣的敘事。觀眾欣賞抽象鏡頭時，必須更主動去發掘這個鏡頭為何與故事有關，又是如何發生關聯，而不能只是被動地接收訊息。如果太頻繁使用或是持續過久，都可能減弱觀眾對角色的投入，但這當然取決於你想讓抽象鏡頭融入故事肌理多深。

喬懷特的《心靈獨奏》（2009 年）就是很好的例子，電影描述洛杉磯時報記者史蒂夫羅貝茲（小勞勃道尼飾）與流浪漢納森尼爾（傑米福克斯飾）之間日漸深厚的友誼。納森尼爾患有精神分裂，卻深具音樂天賦，當羅貝茲開始關心他的健康後，便帶他去聽洛杉磯交響樂團的彩排。當他聆聽音樂時，我們看到了一連串彩色光芒的抽象鏡頭。這些影像並非在表現音樂對納森尼爾而言就像一道道閃光，而是表現納森尼爾對節奏、和聲與旋律的深刻感受，那是無法以明確、具體的影像來傳達的。

喬懷特的《心靈獨奏》（2009 年）以一連串抽象鏡頭呈現具有音樂天賦的流浪漢納森尼爾（傑米福克斯飾）聆聽音樂時的主觀感受，並暗示他與音樂的獨特連結。這些鏡頭令人聯想到史丹利庫柏力克《2001 太空漫遊》中的星門段落。

抽象鏡頭

為何能發揮作用

泰倫斯馬力克的《紅色警戒》（1998年），以詩意手法審視戰爭的本質及其對軍人生活的影響，影片中多次將鏡頭轉至看似與劇情毫無關聯的視覺細節。這些高度風格化的鏡頭，大多集中在某些場景的一角。以上圖為例，當威特（吉姆卡維佐飾）與霍克（威爾華勒斯飾）因擅離職守而關進禁閉室後，兩人的對話中插入了這幕抽象鏡頭。當威特仔細思考著未來，突然注意到上圖中的物件，因而憶起自己的童年。觀眾無從得知那一幕的主體是什麼，但可以把影像中的圖像特質詮釋為服從（重複的圖案）、無生物（與該片拍攝動植物的鏡頭相較）、軍事（淺綠色的金屬材質），這些都是這部電影的哲學敘事所不斷檢視的母題。

新手導演經常忘記一件事：花在物件打光上的心思不應少於人物打光。在這一幕中，打光的角度正可呈現這個金屬物件的粗礪質地，即使是如此抽象的影像，看來仍具有視覺趣味。

以這個角度拍攝金屬架可強調 Z 軸，也暗示畫外空間的存在，這是營造空間深度的常用技巧，克服景框在本質上屬於二維空間的問題。

這一幕的構圖，刻意不框入任何可能透露物件尺寸與所在位置的視覺元素，避免觀眾認出物件本體，所以觀眾只能將注意力放在純粹的圖像特質上，包括圖案、質地與色彩。

有時光靠打光會無法適切地表現物件質地，此時只要灑上一點液體，就能讓質地看起來更具吸引力，這是十分常用的技巧，正可解釋為何許多室外夜景的街道都是溼的。

淺景深讓觀眾將注意力放在景框中央，即便此處與其他部分毫無二致，為這一幕增添神祕與曖昧不明的觀看感受，成功地凸顯了影像的抽象本質。

技術上的考量　technical considerations

鏡頭

抽象鏡頭可藉由各種技巧呈現，所以你可以混用各種鏡頭、濾鏡、特殊打光，甚至以後製處理。抽象鏡頭常只是**大特寫**，將主體的小細節放大到幾乎無法辨認，有時甚至會以**微距鏡頭**拍攝。還有一種作法是刻意讓主體變形，最簡單的方式就是讓主體失焦、模糊。特殊鏡頭如 split field diopters 及**移軸鏡**都是可能的選項，視你所需的模糊程度而定（因為這類鏡頭可以讓你控制影像中的對焦範圍）。另外，抽象鏡頭有時會強調主體上的圖案或線條，這時應讓這些細節清楚對焦，才能展現相關意涵。在這種情況下，就應該一併考量**廣角鏡**、**標準鏡**或**望遠鏡**頭會拍出怎樣的變形（或不變形）。

規格

不論規格為何，任何攝影機功能及調校設定都可能成為拍攝抽象鏡頭的利器。你越熟悉你的攝影機性能，就越能把你的風格發揮到極致。使用底片拍攝時，影格速率可調整成快於或慢於標準的每秒 24 格（歐洲規格是每秒 25 格），有時也可利用這點創造抽象鏡頭，如減格拍攝（undercranking），也就是讓影格速率低於標準速度，然後再以正常速度播放，此時畫面就會變成快動作。這種手法若再搭配開放快門（open shutter，如果你的攝影機有此功能的話），就能夠製造動態模糊，尤其鏡頭中包含許多動作的時候（如下一頁《愛情拼圖》的例子）。如果你的攝影機無法提供你所需的影格速率，你也可以使用快門自動控制器（能以幾秒至幾分鐘的穩定間隔

開啟快門的裝置），但不是所有底片攝影機都有此功能。注意減格拍攝會使底片接觸到更多光線，尤其是使用開放快門的時候，所以一定要作曝光補償。若用 **HD** 攝影機，只有某些專業消費機與高階機種才能降低影格速率，但你也有變通方式，比如說，用相機拍攝一張張靜態照片，再把所有照片匯入剪接軟體中串連（很費工，卻是可行的辦法，尤其這段影片並不需要太長的時候），大部分的非線性剪接（NLE）系統都有各種影片效果，你可以用來扭曲影像。不過，如果你使用底片拍攝，而最後成品也是底片的話，這些特效就得從輸出的影片檔上再掃瞄一次（假設你可以接受這樣的解析度，否則就要用更高的解析度重製），然後轉成負片，與電影的其他片段剪接在一起，這項作法所費不貲。

燈光

有些抽象鏡頭就完全只是光線的圖案，可能是電影工作者刮出來的，也可能是場景中現有光源的原本模樣（常見的作法是用望遠鏡頭拍攝黑夜中失焦的車燈），燈光也能用來使影像扭曲，只要讓鏡頭朝著光源對焦，刻意製造許多耀光即可。如果要用抽象鏡頭來表現主體的質地，打光也能發揮凸顯或隱藏質地的效果（請見上一頁的例子）。

打破規則

克里斯多夫波伊的《愛情拼圖》（2003 年）描述亞力（尼可萊李凱斯飾）為了艾蜜（瑪莉亞鮑娜薇飾）離開女友西蒙（同樣由瑪莉亞鮑娜薇飾演）之後，發生了許多奇異事件，他似乎進入另一個平行的真實世界，在那裡，他的朋友全都不認得他。全片點綴許多抽象鏡頭，上圖便是減格攝影所呈現的地鐵隧道，當時亞力正把女友留在火車上，自己卻跑去追艾蜜。這一幕與其他抽象鏡頭不同，我們很容易辨識影像中的主體，但較慢的影格速率創造出的風格化影像再搭配富有創意的聲音設計，讓觀眾更能專注於影像中的形狀、顏色、質地，及其所引發的科幻聯想（這是蟲洞嗎？通往另一個宇宙的隧道嗎？），而不止是看到實際上的隧道。

Requiem for a Dream, Darren Aronofsky
《夢之安魂曲》，戴倫亞洛諾夫斯基，2000 年

微距攝影 | MACRO SHOT

所有微距攝影都是**大特寫**，但並非所有大特寫都是微距攝影，差別在於影像放大的程度。比如說，你可以用**定焦鏡頭**在非常近的距離內拍一隻眼睛，然而距離一旦低於鏡頭的最短對焦距離（通常是 30 公分左右），影像就會模糊。微距鏡頭就是為了極短的對焦距離而設計，能夠大幅縮短攝影機到主體的距離（5 公分，甚至更短），於是便能在景框中呈現一隻碩大的眼睛。這樣的特性，讓微距攝影非常適合用於捕捉人物或物件的極微細節。微距攝影和大特寫或**特寫**一樣，是以近距離拍攝主體來營造強烈的視覺宣告，使觀眾預期該主體在敘事上具有重要意義（根據**希區考克法則**），所以微距攝影必須用在某些特定時機上，例如拍攝某件重要性不明的東西，並於稍後揭露真相。另外，也可以讓鏡頭逐格放大主體，並於最後一幕使用微距攝影，以一步步增強張力及重要性。微距攝影的高度放大效果，能夠呈現真實生活中某些極微物件的質地與圖案，有時放大之後甚至讓觀眾無法辨認，所以非常適合用在不需直接表現劇情的**抽象鏡頭**上，而這樣的鏡頭當然也是**影像系統**的一部分。有時微距攝影會用於主體不明的抽象鏡頭，以其圖像特質迷惑觀眾，然後在鏡頭漸漸拉遠之後才揭露主體為何。由於技術上的要求，微距攝影的共同特色就是極淺的景深，而這點將嚴重地限制主體在景框中的任何移動。

戴倫亞洛諾夫斯基《夢之安魂曲》（2000 年）的蒙太奇用了許多微距攝影，用意是表現精神藥物作用後的人類感受。瞳孔放大（以縮時攝影拍攝）的微距攝影結合了許多大特寫，包括紙鈔、血管中加速流動的血液、待服用的各式藥粉，再搭配富有創意的音效設計，構成了令人目眩神移的影像。微距攝影的高度放大效果，巧妙地將觀眾熟悉的影像變得異常，以此比喻藥物使用者在亢奮狀態下大幅提升的感知能力。微距攝影在技術上較為困難，卻能呈現其他鏡頭無法呈現的細節，帶來強烈的視覺震撼，令影像深植人心。

戴倫亞洛諾夫斯基的《夢之安魂曲》（2000 年），在高度風格化的蒙太奇片段中，以一系列微距攝影反覆拍攝放大的瞳孔，以視覺呈現服用精神藥物的效應。只有微距攝影能夠達到如此高度的放大效果。

為何能發揮作用

微距攝影能夠捕捉極微小的細節,表現大特寫也無法呈現的
質地與特性。在這樣的近距離下,即使是平凡無奇的物件、
行為或人物的細節,也都具有視覺趣味。經由微距攝影的放
大強調,觀眾也會預期主體具有重要的敘事意義。這一幕來
自西恩潘充滿視覺震撼的電影《阿拉斯加之死》(2007 年),
描述克里斯多福(艾米爾賀許飾)在阿拉斯加荒野的艱苦求

生。當生存環境越來越嚴酷,克里斯也就越來越瘦,於是他
得在皮帶上不斷鑽洞。他每多鑽一個洞,取景就離皮帶更近,
鑽最後一個洞的畫面很顯然具有關鍵意義,因為是以微距攝
影拍攝,取景不可能再靠得更近,這也暗示了這一幕之後,
悲慘的命運即將來臨。

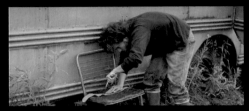

刀身位於景框中心,強調插入皮帶的視覺效果。配置並未遵循三分法則,使影像更強烈,直逼觀眾眼前,也讓這一幕的緊張氣氛更加濃厚。

微距攝影能夠表現一般人不會注意到的細節,像是皮帶上的刻痕。這條皮帶在影片中反覆出現,因此在敘事上具有合理的強調功能,反映主角的生存機率。

皮帶以對角線橫跨景框,暗示畫外空間的存在,也強調了 Z 軸,讓影像更有空間深度。

背景和上一幕取景較廣的鏡頭不符(見上圖),但由於取景範圍急遽改變(從中景到微距攝影),再搭配極淺的景深、短促的剪接片段及高張力的情節,大部分觀眾都不會注意到此處的不連戲。

微距攝影的景深極為短淺,所以一定要讓影像中最重要的部分清楚對焦,而這一幕的對焦點就在刻入皮帶的刀尖上。

鏡頭

鏡頭的選擇視你的拍攝規格而定，如果是 **16mm** 與 35mm 底片規格，微距鏡頭的選擇非常多。專業消費級的 HD 攝影機則有特寫鏡頭、split field diopters、直接裝在原鏡頭上的廣角轉接器。若以 HD 攝影機搭配 **35mm 鏡頭轉接器**，也有許多相機的廣角鏡可以選。不過必須注意，不是所有鏡頭拍攝微距攝影都可以達到同樣的效果，依據你的影像需求（尤其是影像品質及放大程度），你可能會需要用到特別針對這項需求設計的鏡頭，而非價格低廉的替代品（像特寫鏡頭、廣角轉換器、雙景屈光鏡等）。使用真正的微距鏡頭還有個好處：這些鏡頭都有桶狀變形標記，可以看出放大的程度（例如 1:1 時，代表景框中主體的尺寸和真實尺寸吻合；1:2 代表景框中的主體尺寸是實物的一半，以此類推），也能看出對焦距離，曝光值也變得更容易計算。由於這些鏡頭的拍攝距離非常短，景深自然也就十分淺，通常只有一個平面，而非整個區域。對焦難度也很高，即使主體只是稍微移動一點，問題都會變得更棘手。有個辦法能夠稍微緩解這個問題，就是使用小光圈加深景深，請見下一段。

規格

使用專業消費級 **HD** 攝影機拍攝，必須準備足夠的燈光才能拍出深景深，因為你不可能提高 **CCD 感光元件**的感光度（除非你願意開啟增感模式，犧牲影像品質）。在原本的鏡頭上加裝其他鏡片，將會阻擋光源進入，而以 **35mm 鏡頭轉接器**接上微距鏡頭，情況會更嚴重。低價的消費級 HD 攝影機具有一項優勢：許多機型都有內建的廣角模式，攝影距離可以拉近到幾乎能夠碰到主體，使用這個模式可以為你省下租借或購買微距鏡頭轉接器或廣角鏡頭轉換器的費用。缺點是，HD 規格的影像經過許多壓縮，有時候會阻礙你使用非線性剪接系統，除非事先轉存為另一種格式。你也幾乎一定要用大型監看螢幕來確認微距鏡頭的對焦，因為大部分機身上的液晶螢幕都太小，不足以應付這項需求。

燈光

微距攝影的景深有時會太淺，以致無法以範圍來衡量，而應視為單一平面。即便主體或攝影機只是移動了一點點，都可能讓影像失焦。改善這個問題的唯一辦法是盡可能把光圈縮小，以增加景深，但必須要有額外的光源配合，以免影像曝光不足。應留心，即使有了額外光源，增加的景深依然會非常淺，即使如此，應該也足以讓你拍出更堪用的影像了。另一個要留意的重點是，由於攝影機距離主體非常近，攝影機的影子可能會投到主體上，而這就限制了燈光的架設位置。在這種情況下，使用漫射光是最佳解決方案，另外也可將環型燈直接裝在鏡頭上，帶來柔和的散射光，以解決陰影問題。

打破規則 | breaking the rules

這段充滿想像力的開場，來自安德魯尼柯的《千鈞一髮》（1997年），電影中運用了一系列的微距攝影，以慢動作表現剪下的指甲、剃下的毛髮，以及乾燥皮膚碎屑落下的瞬間，彰顯了這些小東西的重要性。在影片的世界中，就算是最小的有機廢棄物也可以成為線索，用來找出哪些人並未在出生前接受基因工程修正，而這些人都被視為「瑕疵品」。然而影片中有些鏡頭和微距一點都沾不上邊，皮膚碎屑其實是以大型塑膠道具模擬製成，並以每秒 360 格的速率拍攝，創造出比微距攝影更具說服力的影像。極淺的景深，讓這一幕即使和影片中真正的微距攝影並列，也毫不突兀。

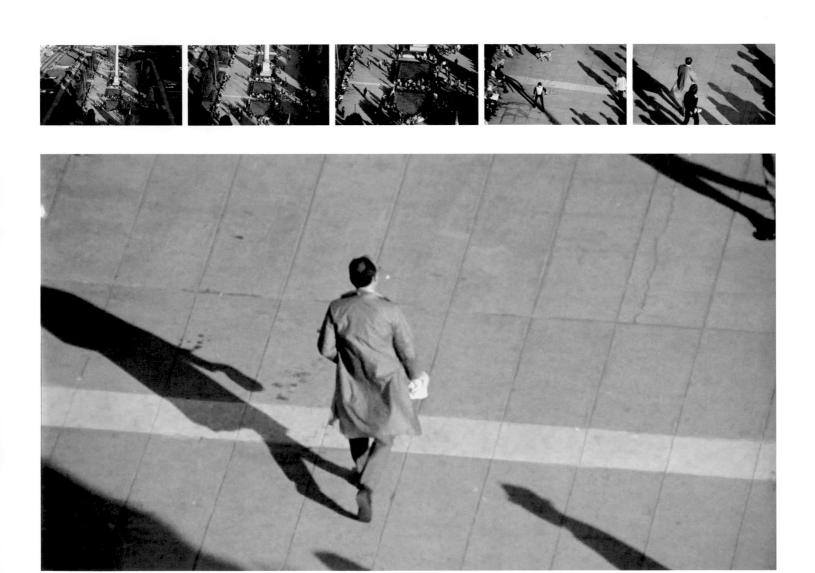

The Conversation, Francis Ford Coppola
《對話》，法蘭西斯柯波拉，1974 年

變焦攝影 | ZOOM SHOT

變焦拍攝於 1950 年代末期出現在電影界,從那時起,電影工作者終於可以用變焦鏡頭來改變**焦距**,不再需要移動攝影機或變換鏡頭,也能夠靈活變換**拍攝視野**。雖然變焦拍攝和**推軌鏡頭**很類似,但是描述空間與運動的方式並不相同。在變焦拍攝中,攝影機維持不動,不論是從**廣角**拉到**望遠**(拉近),或是從望遠拉到廣角(拉遠),都保持一樣的視角。但在推軌鏡頭中,視角會因攝影機的移動而改變,觀眾感覺自己似乎更接近或更遠離景框中的事物,而變焦拍攝反而讓觀眾覺得是鏡頭將某樣東西拉到自己眼前或推遠。變焦拍攝的主要功能是改變畫面的構圖,所以會納入一些原本看不到的東西,或排除一些構圖中的元素,把焦點放在單一對象上。你可以用手動操作來改變焦距,直接調整鏡頭上的變焦環,或使用電動伺服,讓操作者控制焦距變換的速度(基本上就是模仿攝影機的變焦環)。變焦的動作可以非常平順而穩定,也可以快速而晃動,就看你想給觀眾什麼感受。急切不穩地改變焦距,通常用在以手持攝影拍攝動作片的時候,在這種手法中,觀眾會看到攝影機每轉換一次構圖,就重新調整了一次構圖,取景有誤與快速調整鏡頭都是視覺語言的一部分,觀眾並不會覺得這是種干擾(傳承自紀錄片傳統,為了抓住即時動作,使用變焦鏡快速重新取景)。變焦拍攝不用更換鏡頭也能立即改變構圖,因此通常是長鏡頭(比一般鏡頭長上幾秒鐘),或是剪入快節奏的片段中,以製造緊張與危險感,這就依變焦速度與穩定程度而定。

這段經典的變焦拍攝出自法蘭西斯柯波拉的電影《對話》(1974 年),片頭使用俯角**大遠景**拍攝舊金山聯合廣場,而觀眾會同時聽到有人在一旁對話,顯然是在偷拍下方的某個地點。鏡頭順暢地將廣場拉近,畫面慢慢變大,直到目標人物終於露身——哈利考爾(金哈克曼飾),他是跟監專家,受聘錄下一對疑似通姦的男女的交談,鏡頭緩緩拉近,搭配考爾錄下的對話,使觀眾也參與了這場監視,巧妙帶入這部電影的主題。

由法蘭西斯柯波拉執導的《對話》(1974 年),是第一部使用電動方式控制變焦鏡頭的電影。鏡頭逐步拉向主角哈利考爾(金哈克曼飾)。

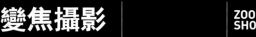

人物位置遵循三分法則，創造出動態畫面。演員沿著 Z 軸走位，更進一步強化了空間深度。注意，以這種尺寸的畫面來説，這個人物有正確的頭部空間，這也遵循了三分法則。

攝影機離主體很近，拍出非常淺的景深，背景因此失焦。這一幕邊拍邊改變焦距，將焦點從前景移到背景，因此在調整構圖時也必須調整焦點。

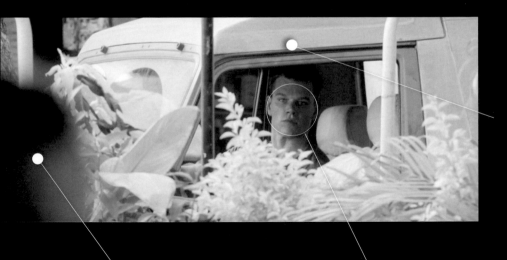

這幕構圖經過精心設計，確保背景的這輛車正好停在前景人物的視線中，攝影機也能隨時拍到。不過，這一幕是以破碎變焦拍攝，觀眾只會覺得這個動作是即時發生，未經排演。

這一幕的構圖給了主角太多頭部空間，但這小小的錯誤取景在這種拍攝手法中是預料中事，讓影片多了一抹紀錄片式的寫實風格，為這一幕增添戲劇感及張力。

拍入人物的額頭並不是意外，而是有前景逆推移焦的作用，將觀眾的視線導向構圖的中心點，同時增加空間深度，暗示了畫外空間的存在。

注意這個人物的精確位置。他被前景的植物及車窗框住，因此即使不處於畫面的最亮處，依然很搶眼。

技術上的考量 | technical considerations

鏡頭

變焦鏡頭有許多不同的**變焦比**，因此你有許多**焦距**可選。但是必須注意，變焦鏡頭的內部元件比**定焦鏡**（只有單一焦距的鏡頭）多，因此速度較慢，而且最大光圈會比大部分高級定焦鏡頭的最大光圈還要小上許多，所以需要更多光線，若你是夜晚在室外拍攝，或以人工光源拍室內場景，使用變焦鏡就會很棘手。同時，除非你使用非常好的鏡頭，否則變焦鏡的畫質會比定焦鏡頭還要差。不過一顆好的變焦鏡可以取代許多顆定焦鏡，在拍攝時無需頻繁更換鏡頭，節省了許多時間。如果攝影機的位置固定不變，在變焦拍攝時有個簡單的技巧可以一直維持對焦清晰：首先，對著拍攝主體一路把鏡頭拉近，然後設定對焦點（把鏡頭變焦至望遠端），這樣不論你將鏡頭拉近或拉遠，主體都能夠一直保持對焦清晰。若是手持的變焦鏡頭，就會需要另一個人操作對焦環，因為攝影機的操作者必須忙著操作變焦環。追焦器是不可或缺的配件，讓對焦人員更易於操作對焦環。更昂貴的解決方法是使用無線對焦器，即使在幾英呎外，對焦人員也可以操控對焦。追焦器也可以連在鏡頭變焦環上，你就可以控制變焦的穩定度。舉個例，當變焦的拍攝涵蓋了這顆鏡頭的所有變焦範圍，你可能就沒辦法只用單手轉完鏡頭變焦環，勢必得在某個時刻換手，而這就會干擾到變焦的穩定度。有些追焦器甚至能讓你只稍微轉動旋鈕，就能大幅轉動鏡頭上的變焦環，大大簡化大範圍的變焦或對焦。

規格

大部分的 **SD** 或 **HD** 攝影機都有搭配原始變焦鏡，這種鏡頭是專為符合電子元件的要求而設計，但不幸的是，變焦鏡頭先天的光學特性加上感光度較低的一般 **CCD 感光元件**，會讓它很難在光線不足又缺乏補光的情況下進行拍攝。搭配 **35mm 鏡頭**轉接器使用時，光線會被擋下，除非是在陽光充沛的室內或室外拍攝，否則補光幾乎是絕對必要的。不過，大部分的 SD 及 HD 攝影機的變焦鏡頭，都有一項超越底片機變焦鏡的優勢，即電動的伺服變焦，可以在整段變焦範圍中順暢穩定地改變焦距，在一些專業級消費機中，甚至有多重變焦速度可供選擇。使用底片機拍攝就作不到這一點，除非搭配電動追焦器來控制變焦動作，柯波拉的電影《對話》就是一例。

燈光

由於變焦鏡比定焦鏡來得慢，所以在拍攝同樣的焦距時，變焦鏡頭需要更多光線。你必須衡量租借一個變焦鏡跟使用多顆定焦鏡的經濟效益，因為變焦鏡省下來的錢，將會花費在打光上。此外，變焦鏡會省下許多攝製時間，因為改變焦距時不再需要更換鏡頭。

打破規則 | breaking the rules

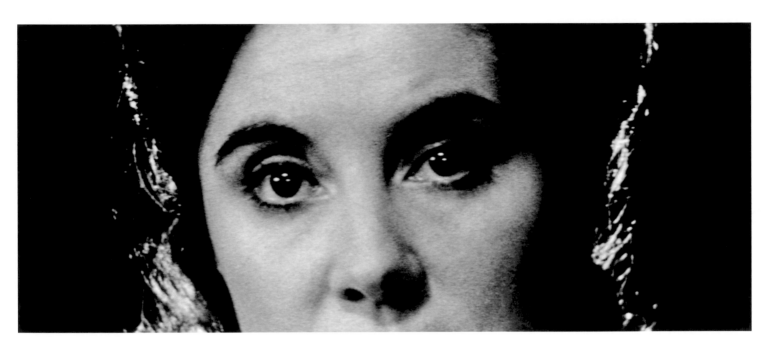

雖然這一幕看起來像是用變焦鏡拍攝的，但事實上逐格放大的效果並不是出自拍片時的變焦，而是在後製階段使用光學沖片。線索就在鏡頭拉近時，解析度會降低，顆粒也會增加，這是無可避免的副作用，因為光學沖片只是翻拍底片上的影像。此範例來自大衛林區的電影《象人》（1980 年），增加的顆粒不會讓人覺得格格不入，反而注入了超寫實的影像風貌，把主角象人想像中的誕生時刻以影像呈現出來。

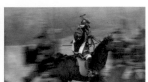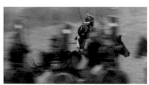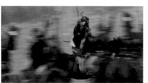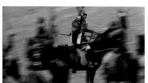

Kagemusha, Akira Kurosawa
《影武者》，黑澤明，1980 年

橫搖鏡頭

PAN SHOT

在橫搖中，攝影機不論是手持或架在腳架上，位置都保持不動，以水平為軸左右搖拍。英文的橫搖（pan shot），是全景（panoramic shot）的簡稱，意即展現某個地區的連續視野。橫搖通常用於追蹤移動的主體，也稱為動態追焦，在這種情況下，主體的移動會帶動攝影機的移動。橫搖也用於將人物的視線帶到另一個人物身上，此時攝影機的移動並不是由主體帶動，觀眾會更明顯感受到攝影機的移動，除非這是出於敘事本身的需要，比如說，人物看著某樣鏡頭外的東西，就能以橫搖來追蹤他的視線，揭露他正看著什麼。若想以橫搖而非個別獨立的鏡頭來拍攝某個場景，必須考量橫搖會完整拍下即時的時間與空間，所以會向觀眾傳達某種特殊連結正在發生的訊息，舉例而言，你就可以用橫搖拍攝演員走過場景，讓觀眾明白穿越此地實際上需要多久時間，或是該地的空間關係，前提是這些資訊在故事中扮演了重要角色。橫搖也能完整保存演員的某段重要演出，以免剪接減弱了這段表演的衝擊，比如一對情侶發生爭執時，便可以在兩人之間來回橫搖，而不使用更典型的的正反拍鏡頭，以表現出兩人的情緒越來越激昂。你甚至可以用鏡頭橫搖的速度來可反映兩人互動的激烈程度。若觀眾能即時感受到兩人的爭執，效果將會比傳統剪接還要好。在你決定要運用橫搖或剪接時，都可以先考量這些因素。

左頁的例子出自黑澤明的《影武者》（1980 年），他以橫搖來追蹤主人翁影武者（仲代達矢飾）的行進動作。他原本是卑賤的小偷，卻扮演剛死去的將軍。當他閱兵時，眾人將他當成領袖，熱烈擁護，他的情緒因此激昂起來，在士兵的歡呼聲中激動地駕著馬兒狂奔。黑澤明以橫搖鏡頭一路跟著劇中人穿越軍隊，並以**望遠鏡頭**大幅縮小**拍攝視野**，結果便是黑澤明的風格標誌：當人物在影格的 X 軸上移動時，運用望遠鏡頭進行橫搖，這種鏡頭的效果會讓演員的移動看起來會比實際更快，有效傳達出那難以遏抑的雀躍之情。

導演黑澤明在電影《影武者》（1980 年）中的橫搖，他善用望遠鏡頭拍攝視野較窄的優點，讓主角（仲代達矢飾）在影格 X 軸上的移動速度顯得比實際還快。

為何能發揮作用

橫搖可以替代剪接，尤其當你想要完整呈現一段意義非凡的表演、關係或重要事件時。這是阿莫多瓦《破碎的擁抱》（2009 年）中的關鍵場景，我們看到馬迪歐（路易斯赫馬飾）進入浴室時，發現他的情人暨他的電影女主角莉娜（潘妮洛普克魯茲飾），受到她另一個已婚病態善妒的富商情夫虐待。整段戲都沒有使用剪接，當馬迪歐進入浴室時，鏡頭從莉娜

橫搖到馬迪歐身上，然後鏡頭再隨著他的視線拉回莉娜流血的傷口，最後的高潮是雙人鏡頭，以鏡子同時呈現男方的反應及女方的傷勢。這段戲使用手持橫搖，而非剪接各種尺寸的鏡位，讓雙方的偶遇更添緊張與真實感，觀眾也能即時目睹情節的推進。

鏡子裡的她在焦距內，這代表用來設定焦距的拍攝距離（從攝影機到主體），必須要兼顧攝影機到鏡子的距離，以及鏡子到主體的距離（如果只設定在鏡子表面，主體可能會失焦）。

人物按照三分法則配置，使她有足夠的頭部空間，呈現動態構圖，以符合這一幕的戲劇本質。

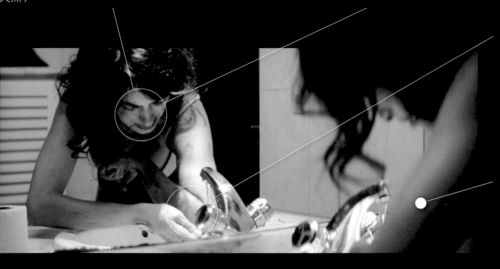

燈光直接架設於洗臉枱上方，凸顯她洗去血跡時的手肘動作。由於此處是畫面中最亮的區域，觀眾的注意力會集中在手肘上，讓手肘成為視覺焦點。

前景的人物使構圖更具空間深度，也把觀眾的目光引導至這一幕的視覺焦點：水龍頭下方流血的手肘。

阿莫多瓦的作品以精心的藝術指導與創新的色彩運用聞名。在這一幕中，男子身上的襯衫與浴室牆面同為淡藍色，這種消極的顏色，或許暗示了男人無力幫助女友，鮮紅的烘手機打破浴室的平淡色彩，進一步凸顯了女人傷口的血跡。

巧妙地運用鏡子，讓觀眾同時看見男人震驚的表情及女人流血的傷口。

為了讓男方在這種拍攝尺寸中得到足夠的頭部空間，女方的頭部空間顯得太多。在拍攝兩個不同身高的人物時，這種妥協並不常見（雖然這構圖在這一幕的脈絡下是成立的），通常會給較矮的演員墊腳箱，避免這種落差。

這一幕不靠剪接，直接從過肩鏡頭轉為雙人鏡頭，完整保留這幕場景的自然戲劇動能及人物演出。

技術上的考量 technical considerations

鏡頭

橫搖是水平地掃過一個空間，你所選擇的**焦距**就變得很重要，因為會強烈影響觀眾如何去感受 X 軸上的動作，以及前景與背景中固定主體的相對關係。舉例來說，以橫搖跟蹤人物的動作時，若使用**廣角鏡**，人物在 **X 軸**上的移動看起來會比實際更慢，這是由於焦距短的鏡頭有更寬廣的**拍攝視野**，而這一點在廣角鏡上又更明顯。同樣的畫面，若使用**望遠鏡頭**會有完全相反的效果，主體在 X 軸上移動的速度，看起來會比實際快，本章一開始介紹的《影武者》就是一例。焦距也會影響橫搖的速度，至於橫搖時如何避開跳動的效果，請見下文。

裝備

在橫搖的過程中，攝影機應保持絕對穩定，除非鏡頭的晃動也是你視覺策略的一部分（比如使用手持攝影）。任何晃動急拉都會立即引起觀眾注意，並意識到攝影機的存在，所以如果想拍出平順的橫搖，就一定要檢查三腳架的雲台是否足以讓你精確掌控橫搖的動作及速度。大部分的三腳架都有阻力機制（摩擦力或液體），能讓左右橫搖及上下直搖保持平順。阻力的大小是可以調整的，所以不論橫搖是快或慢，都能全程保持流暢。在橫搖之前，確定你的三腳架處於完全水平，否則橫搖會越來越往下或往上。大部分的三腳架都有一個氣泡水平儀，你可藉此調整雲台的水平。另外，注意跳動效果常會在每秒 24 格或 25 格的橫搖速度上出現。橫搖的速度一

旦超過某個範圍，就會出現跳動或不順的畫面，這種情形在長焦距會更明顯，同時也受快門角度影響。一般而言，避免畫面跳動的最佳解決之道是以 5 到 7 秒橫跨景框，這樣可以確保影像不致於太晃（大部分的電影攝影手冊都有橫搖速度表可供查詢）。不過，有一種橫搖並不擔心跳動效果，那就是快速橫搖，攝影機從一個主體快速轉向另一主體，刻意在轉場間營造出模糊的影像。快速橫搖通常用在不同場景的轉場上，以模糊的畫面掩蓋兩個鏡頭的剪接點。但快速橫搖有時也會用在同一場景中，迅速地由一個主體橫搖到另一主體，以強調橫搖終點的主體，加強戲劇效果。

燈光

不論是追蹤主體的移動，或是從一個主體橫搖到另一主體，你的**景深**將會影響你能否維持畫面由始至終都對焦清晰。若你由於美學或技術的考量，在從一個主體橫搖到另一主體時使用了淺景深，而這第二個主體離攝影機和第一個主體的距離也不相同，那麼你可能就需要調整對焦。不過，如果你希望所有主體在橫搖的過程中都清楚對焦，則需要深景深，你必須用小光圈拍攝，還需要足夠的光線以免曝光不足。白天在室外拍攝時，這當然不成問題，但若是在室內或夜間的戶外，就確實有些困難了。

打破規則　|　breaking the rules

導演埃德加懷特在電影《哈拉警探》（2007年）以快速橫搖（攝影機迅速左右橫搖造成的模糊畫面），將視線轉移到倫敦頂尖警探尼可拉斯安傑（賽門佩吉飾）的身上。當時他剛跟女友珍妮碰面（凱特布蘭琪飾），卻發現她拋棄了他。快速橫搖常見於場景間的轉換，或在同一個場景中為位於鏡頭終點的主體增添戲劇效果。不過在這個例子中，快速橫搖只是為了掩飾同一場景中的剪接點，同時把這種戲劇化的強調當成視覺高潮。導演懷特擅長將恐怖片及科幻片的視覺技巧挪用到他的喜劇電影中，並以此聞名。

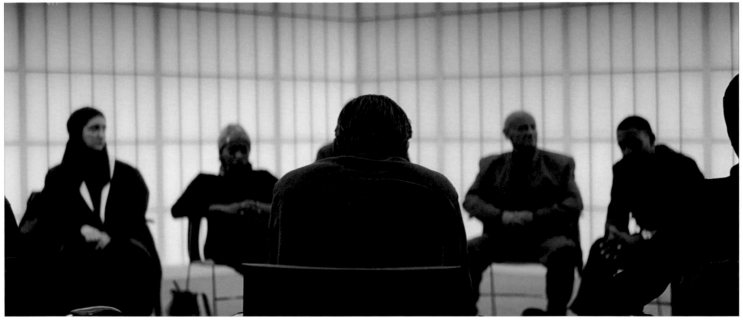

Solaris, Steven Soderbergh
《索拉力星》，史蒂芬索德柏，2002 年

直搖鏡頭

TILT SHOT

直搖是在拍攝位置固定的情形下，將攝影機裝在三腳架上或手持上下拍攝，這樣的動作能把觀眾的注意力從一個區域轉向另一區域，垂直地延伸鏡頭的拍攝範圍。垂直拍攝帶來的動態景框常用於**確立場景鏡頭**中，藉由鏡頭向下移動，讓觀眾漸漸認識一個地點。有時直搖會結束在某一演員身上，表示他的抵達或離開。另一種情況是拍攝某個角色，通常是在他剛跟另一個角色互動之後，然後用直搖來揭開周邊環境，以提供先前對戲的脈絡（比如是喜劇或反諷）。直搖鏡頭和**橫搖**一樣，也保存了時間、空間及表演的完整性，所以這種手法也只該在劇情特別有意義的時刻才用來取代剪接。攝影機的上下移動，可以是由某個角色的行動所驅動（比如角色向上或向下看著某個鏡外的東西，就能以直搖攝影追蹤他們的視線揭曉答案）。有時電影工作者會避開無驅動運鏡（unmotivated camera movement），因為這會讓觀眾注意到鏡頭本身，而無法專注在故事上。不過，這種運鏡也能暗示兩個主體間有特別的關連，不論主體在直搖的哪一端。例如，當鏡頭從一個站在地上的人往上直搖到上空的飛機，就可能暗示了許多種關連，端視故事的脈絡而定（比如他夢想自己能夠翱翔天際，或他渴望回到家鄉，或他由於某種恐懼必須遠離所愛之人等等）。直搖的時機比橫搖要少得多，因為大部分的動作都是在景框的 **X 軸**或 **Z 軸**上展開，而讓兩個角色在高度明顯不同的地方互動是很少見的。最常見的直搖鏡頭大都不會被觀眾注意到，因為鏡頭在演員走近或遠離的時候，會改成稍微垂直的構圖，如此才有適當的**頭部空間**，而這也是**三分法則**。

史蒂芬索德柏的《索拉力星》（2002 年）以直搖來建立角色與場景的關係。開場是一段簡短的蒙太奇，展示憂鬱的心理學家凱文（喬治庫隆尼飾）的一天。鏡頭從未來感辦公室的天花板開始，向下直搖到他所主持的團體諮商。凱文還沒從妻子的死亡中走出，整個人變得麻木、倦怠，而直搖攝影連結了天花板與牆面的重複圖形，最後落在他弓在椅子上的中特寫，不但指出他的心理狀況，也暗示了鐵籠或監牢。這段不受人物視線驅動的直搖，以相當緩慢的速度執行，在起點將重複的圖形塞滿景框，創造了**抽象鏡頭**，當鏡頭向下緩緩揭開凱文的身影後，就讓人很難忽略他與牆面及天花板圖樣的關聯。

導演史蒂芬索德柏格在電影《索拉力星》（2002 年）中，以直搖連結場景的抽象圖形，藉此表現凱文（喬治庫隆尼飾）在妻子離開人世後，生活是多麼地一成不變、停滯不前，這種運用極富創意。

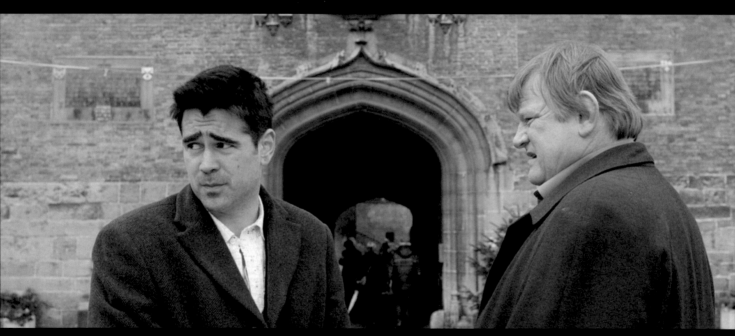

為何能發揮作用

直搖經常用在確立場景鏡頭中，在某個角色進退場時帶出場景。上圖的例子來自導演馬丁麥多納的電影《殺手沒有假期》（2008 年），直搖帶出布魯日的貝爾福鐘樓，而雷（柯林法洛飾，左側）及肯（布蘭頓葛利森，右側）就待在鐘樓下方，這兩名愛爾蘭殺手在執行了一樁手法粗糙的殺人任務後來到此地。這一幕先拍攝樓頂，接著迅速向下直搖到另一端兩個演員的雙人鏡頭。此時用直搖似乎只是出於實際需要，在敘事上無關緊要，但隨著劇情發展，這一幕卻顯得沉重苦澀。其中一人在高潮場面過後，就是從鐘樓頂墜樓死亡。直到那一刻，我們才發現這一幕的快速直搖，正預言了墜落——這正是運用影像系統的精彩範例。

鐘樓位於景框中心，製造了對稱的構圖，讓我們看出鐘樓在故事中的重要性。三分法則的配置雖可以讓畫面更動態，但在這段直搖中就無法創造方向線，也就無法讓高塔與鏡頭終點的人物形成清楚的連結。

開場的極端仰角，模仿人物站在鐘樓下往上看的視角，這個取景將直搖的長度放到最大，從樓頂一路向下拍到地面。

攝影機向下拍攝地面，保留了真實的空間感，彰顯塔的高度。如果以兩個鏡頭來拍攝（一個拍鐘樓，另一個拍下方的演員），就沒有辦法達到相同的敘事效果。

直搖的終點是雙人鏡頭的中特寫，同樣是平衡構圖。這一幕的尺寸讓觀眾得以同時注意到兩人的表情及肢體語言。

兩個角色的位置大致符合三分法則，這個點代表右上的甜蜜點。在這樣的畫面尺寸中，兩人都有足夠的頭部空間，雖然因為右側的人物比左邊的人物略高，作了一點妥協。在這個例子中，應該要把正確的頭部空間給較高的人物，而非矮的那位。

雖然廣角鏡可以在直搖攝影的一開始扭曲 Z 軸的透視，使這座鐘樓看起來比實際上更高聳，也更彰顯往下拍的氣勢，但是也會讓終點的人物變形。這裡用的是接近標準鏡頭的

此處的直搖不止用來確立場景，也不止在視覺上連結人物與場景，更以動態取景預告即將發生的事件，讓直搖攝影發揮敘事意義。

技術上的考量　　technical considerations

鏡頭

直搖在垂直線上的移動就跟橫搖在水平線上的移動一樣，都會受**焦距**的影響。**廣角鏡頭**使 X 軸上的運動看起來比實際還慢（**望遠鏡頭**則會加快），這樣的情況同樣適用於 Y 軸，雖然我們比較少見到演員在景框中上下移動。直搖鏡頭比較常用在確立場景上，有時也用於介紹演員出場，此時廣角鏡或望遠鏡頭拍出的視覺扭曲會帶來不同的戲劇效果，焦距的選擇就視你給觀眾什麼感受而定。你可以用廣角鏡來直搖拍攝建築物，讓建築物看起來比實際上更高聳威嚴；如果用望遠鏡頭的話，看起來會比實際低矮，也較無壓迫感。

裝備

如同所有動態畫面及運鏡，執行直搖也必須避免晃動，除非想刻意營造不同效果（例如手持攝影就是視覺策略的一部分）。為了拍攝順暢，專業的三腳架雲台都配備了液壓或摩擦力的阻力機制，使你能依照自己所需的速度操作，比如前幾頁《殺手沒有假期》的快速直搖鏡頭，就應該把摩擦力開到最弱，讓攝影機能夠快速而平順地上下直搖。相反地，將摩擦力開到最高的時候，你可以緩慢而平順地拍出本章開場所介紹的《索拉力星》效果。在拍攝直搖之前，必須確認三腳架的雲台是完全水平的，否則鏡頭在上下直搖時會漸漸偏向某一側，只要校正三腳架上的氣泡水平儀就能避免這個問題。在直搖的時候，也應考量畫面跳動的問題。直搖和**橫搖**一樣，鏡頭一旦移動得太快，畫面就會跳動。不幸的是，直搖是垂直移動，

用來解決橫搖晃動的方法，沒辦法解決直搖的問題。不過只要知道**寬高比**，要算出直搖的最大速度並不難。在經驗法則上，以 5 到 7 秒搖攝一個景框的長度，就能避免閃動。如果寬高比是 1.78：1，直搖時就應該要以 2.8 秒來上下掃過景框，以避免跳動。同時也要留意攝影機的重量是否平均分散在三腳架的雲台上，尤其是在裝了沉重的變焦鏡或大電池之後。大部分的專業三腳架都有可滑動的座板，讓你可以在三腳架上前後移動相機，以平均分散重量。如果三腳架上的重心有問題，攝影機就很容易在直搖的時候翻倒。

燈光

直搖不像橫搖那麼常用到，你可能會想要快速在主體間上下拍攝，卻不想重新調整焦距，這時候就要能夠取得**深景深**，因此光線必須充足，才能以小光圈拍攝又不致於曝光不足。但要注意，直搖容易捕捉到頭部上方光源造成的鏡頭光暈，所以要重新架設燈光，可以放幾面遮板遮擋光線，或讓攝影機避開光源，除非這樣的效果也是你視覺策略的一部分。

打破規則 | breaking the rules

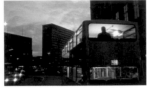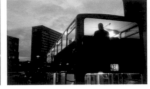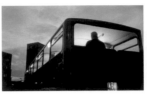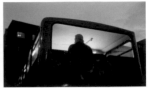

這一幕美麗而哀傷的影像，出自溫德斯的作品《慾望之翼》（1987年），以直搖結合推軌來逐漸拉近畫面，將撫慰失落靈魂的天使卡塞爾（奧圖山德飾）孤立出來。不尋常的是，在這一幕中，直搖的動作比推軌更大，創造了詩意的構圖，讓這位天使彷彿升上天際。

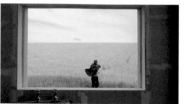

Ratcatcher. Lynne Ramsay
《捕鼠人》，琳恩雷姆賽，1999 年

推軌鏡頭 | DOLLY SHOT

推軌是將攝影機放在裝有輪子的平台上，使攝影機能夠平順地移動，雖然和**變焦拍攝**有雷同之處（皆能沿著 **Z 軸**持續改變構圖，拍出動態畫面），但兩者間有根本上的差異。在變焦拍攝的時候，攝影機的位置維持不變，只改變鏡頭**焦距**，所以觀眾會覺得是整個畫面在朝著自己前後移動。而推軌是實際上改變攝影機的位置，焦距維持不變，所以構圖的視角會不斷改變，觀眾彷彿跟著畫面前進或退後。推軌和其他移動攝影機的拍攝一樣，都能用於揭曉、隱藏劇情，或是評論某個動作或情境。最常使用的推軌攝影稱為「推鏡」（dolly in），當某個人有了重大發現或必須下重要決定時，把鏡頭漸漸推向演員的臉。以推軌鏡頭取代剪接（剪入更近的畫面），可以讓緊張、懸疑、戲劇性隨著真正的時間漸漸展開，而動態構圖也能在視覺上強調這一刻，讓這一刻從其他畫面中跳出來。

推軌以這種方式增添敘事脈絡，這是靜態畫面剪接做不到的。另一個常用的手法叫做「拉鏡」（dolly out），此時攝影機會慢慢離開角色，通常用於不幸事件發生之後，取景越來越寬，讓角色在景框中越來越小，代表失去信心與權力，或越來越孤寂、絕望。推軌也可以用來展現某個場景的重要性，一開始雖然看不出來（反之亦然），但通常會安排讓某個角色揭露這一點。動態構圖將會強調這個揭露在劇情中的重要性。由於推軌具有強烈的視覺效果與敘事功能，因此應小心斟酌，只在觀眾應該與劇中人一起體驗某個重要情境的情況下使用。

琳恩雷姆賽的電影《捕鼠人》（1999 年）有一幕絕佳的推軌鏡頭，既揭露某一場景的重要性，也評論了這個事件。這部椎心童話的主角是 12 歲的少年詹姆斯（威廉艾迪飾），背景為 1970 年代格拉斯哥的貧困地區。他偷偷從巴士溜出，來到田園詩般的鄉間，進入半完工的住宅區。當詹姆士走近窗戶時，屋內的攝影機也慢慢推軌靠近窗戶，然後鏡頭跟著他跳出窗外走向麥田。這是電影中最美麗的超現實時刻之一，以推軌逐步展現田野的廣大無垠，讓觀眾從運鏡中體驗這一刻對詹姆士而言是多麼地魔幻與興奮。

12 歲男孩詹姆士成長於格拉斯哥的貧困鄉間，這一幕推軌呈現了他生命中的超現實美麗時刻。這是琳恩雷姆賽的作品《捕鼠人》（1999 年）。

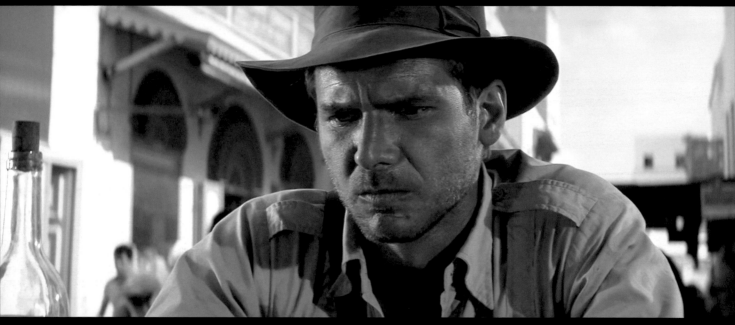

為何能發揮作用

最常見的推軌之一就是「推鏡」，讓演員的臉離鏡頭越來越近，能夠強調演員正在發現或思考某件事。這是史蒂芬史匹柏《法櫃奇兵》（1981年）的一幕推軌，印地安納瓊斯（哈理遜福特飾）無法拯救前女友瑪莉安（凱倫艾倫飾），而且認為她已經死亡。這位機智的男子經歷了無數次危險，卻在此刻冷不及防地面對他的冒險後果。推軌從中景漸漸拉近，

先呈現肢體語言及環境，再拉到中特寫，讓觀眾看到他臉上的痛苦表情。此一運鏡提醒了觀眾這一刻的戲劇性，並保存了真實時間，也反映了劇情的推展因女子的驟逝而突然停了下來。

在這一幕的推軌中，攝影機到主體的距離帶來了深景深，取景也很寬闊，因此能拍入背景的活動。當攝影機逐漸接近主體，取景範圍變窄，景深縮短，把演員從背景中隔離出來，使觀眾對他的悲痛感同身受。

雖然畫面中每個人多少都被漫射光照到，但主角身上的光源是傳統的三點式打光，這會將他從構圖中凸顯出來，讓觀眾注意到他。這種手法極為常見，以致於一般觀眾幾乎不會察覺這是人工效果。三點式打光用在這樣的白天戶外場景原本應該會看起來很格格不入，但如今也已經無妨。

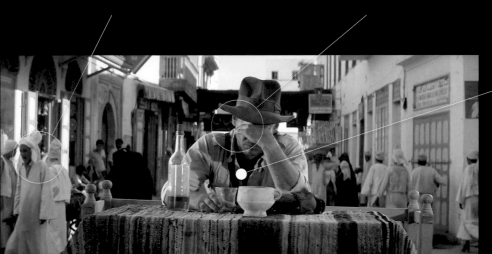

推軌從景框中央的人物中景開始推進，創造出一種靜態構圖，有效地傳遞主角當下的心情，他為愛人的死去而悲慟，再也無法繼續他的調查。

攝影機一靠近主體，就必須漸漸把鏡頭拉高，讓新構圖有適當的頭部空間。這一幕裁掉了頭部，在中特寫中是很適當的作法，你可以比較一下剛開始推鏡時的頭部空間。這個直搖也帶來了一點仰角，不過此處的用法違反了慣例（仰角通常象徵力量與權威感，而非脆弱），這是為了符合運鏡的需要。

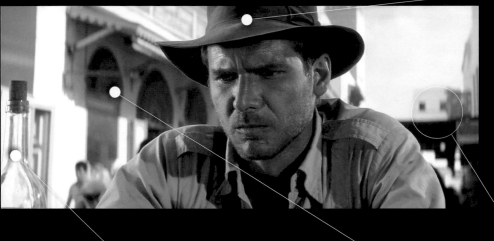

由於攝影機到主體的距離縮短了許多，使得背景失焦，景框範圍也較狹窄，排除大部分的背景，展現主體。對焦人員應確認主體在整段鏡頭中一直維持對焦清晰。不論是推近或拉遠，這一點都要隨時注意。

這一個瓶子躲在左側，但功能非常重大，因為能為畫面增加層次，創造空間深度的錯覺，否則構圖就只有兩層（前景與背景）。瓶子也暗示了畫外空間的存在，使景框變得開放。

當推軌不斷推近，框出主角的中特寫，在構圖上也必須做一些精心微調，才能讓面朝左側的人物有足夠的視線空間。

技術上的考量　| technical considerations

鏡頭

推軌在選擇鏡頭時要考慮許多因素，包括鏡頭離主體多近、你想讓觀眾看到多少周邊環境、你希望背景看起來近或遠、你在每個階段想要多少**景深**。雖然一開始要考慮這麼多，令人望之生畏，但其實並不難。首先是將鏡頭所需要效果列出優先順序。推軌的主要敘事重點是什麼，是表現人物的反應，還是表現人物與周邊環境的關係，抑或兩者皆是？比如說，你可以依據推軌最後停留在人物臉部時會造成多少扭曲來選擇鏡頭。或者，你可能會想要強調攝影機推向或離開主體的視覺效果。若你需要放大這段距離，就選用**廣角鏡**，而**望遠鏡頭**則有相反效果。你可能也會想要在推軌的一開始或結束時拍入周邊環境，此時就必須依照拍攝視野來選擇**焦距**。如果必須一直保持主角清晰對焦，景深就非常重要（例外的情形是，鏡頭已預先在某一段距離對好焦，只有在鏡頭推到那一段時，對焦才會清晰）。如果使用淺景深，對焦人員（操作鏡頭對焦環的工作人員，使焦點維持在主體身上）會極難工作，最終你可能必須選擇一個不需要太常改變焦距的焦距與光圈組合。

裝備

推軌攝影是將攝影機放在有輪子的平台上，並不一定需要軌道。例如 skateboard dolly 以 PVC 管為軌道，可能會發出噪音，需要較大的空間（例如推軌需要轉彎的時候），如果場地不平坦，需要耗費許多時間架設。但 skateboard 很輕巧且方便運送。軌道車（doorway dolly）是常用的選擇，很安靜（若在拍攝時還要要同步收音，這點便格外重要），無需架軌道，可以通過一般尺寸的門，幾乎不需花費時間架設，而且操作極為方便。不過，你也無需受限於專業器材，任何設備只要能夠讓攝影機平順移動，又能讓你同時監看構圖，都能派上用場，如輪椅、滾輪三腳架，甚至是自製的器材。不論你用什麼設備來完成推軌，只要是這種鏡頭，都會增加你的拍攝時間。拍攝動作的畫面在先天上就較難執行，也要額外的時間去架設、打光及排演。

燈光

如果是較細微、涵蓋範圍不大的推軌，打光就不會和靜態鏡頭相差太多。但如果推軌需涵蓋大範圍空間，比如從遠景變成中特寫，打光就會變得很複雜，因為要兼顧演員及場景，讓這兩者在拍攝的每個階段都顯得很自然。舉個例，如果推軌的拍攝視野很廣，你用的又是人工打光，光源可能就必須遠離主體，和取景範圍狹窄的推軌比起來，這種鏡頭需要非常強的打光，因此在為推軌（以及任何拍攝）選擇鏡頭時，必須一併將燈光納入考量。

打破規則 breaking the rules

推軌鏡頭常用來強調特別有意義的時刻，比如劇中人有了重大發現、下了關鍵決定。但歐容的電影《池畔謀殺案》（2003 年）卻非如此。當懸疑小說家（夏綠蒂蘭普琳飾）在尋求靈感時，電影用了一個很不尋常的手法：以推軌將鏡頭從她身上移到一旁，而非向她推進，這暗示她身邊發生了某件異常的事，使她頓時靈感泉湧，不過觀眾此時還不理解這一幕的意義，直到影片結尾，在她的小說中經常出現的典型轉折改變了故事的來龍去脈，才真相大白。

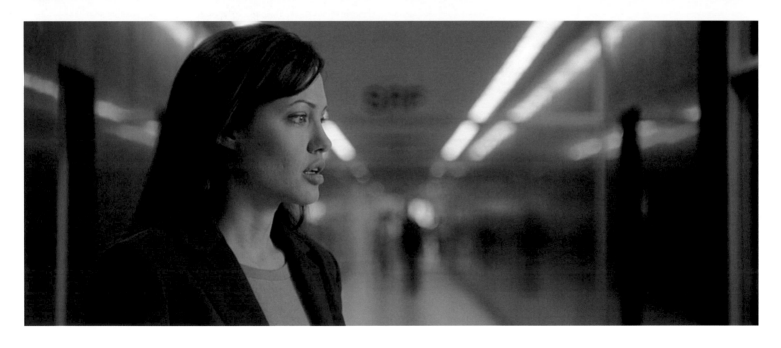

Taking Lives, D.J. Caruso
《機動殺人》，迪傑卡羅素，2004 年

推軌變焦鏡頭　｜　DOLLY ZOOM SHOT

推軌變焦最有名的說法或許是「眩暈效果」（Vertigo effect）攝影，首次登上主流電影是在希區考克的《迷魂記》（1958年）中，該片就是在劇情的關鍵時刻運用此一手法，將約翰佛格森警官（詹姆士史都華飾）的懼高感受化為影像。這種鏡頭結合了**推軌**與**變焦**，在攝影機推軌靠近主體時，變焦鏡頭就拉遠；攝影機一遠離主體，變焦鏡頭就推近。只要執行得當，主體在畫面中的大小可以維持不變，而背景透視卻會劇烈改變，似乎不斷向主體靠近或飛遠，效果極為強烈且迷離，所以只適用於劇情的重要關頭。推軌變焦常用於劇中人猛然明白了什麼，或是驚異於所見所知，另外也用於表現強烈的情緒，比如憤怒、執迷、熱戀、偏執、恐懼，甚至用藥之後的狀態。推軌變焦的速度，會影響觀眾對該段情節的解讀及鏡頭所傳達的情緒。表現強烈情緒時，速度通常都非常快，讓觀眾輕易察覺透視的變化。在其他情況中，速度卻會放得非常慢，讓透視的變化顯得幽微，有時還很難看出，效果沒那麼迷離，卻傳達出某件雖不激烈卻有意義的事情正在發生。推軌變焦還用在一個少見的情況，那就是凸顯構圖的背景而非前景的主體，讓主體處於失焦，這通常是用來表現劇中人物由於心理狀態或超自然力量而覺得身旁的景物扭曲變形了（恐怖片最偏愛的手法）。

左頁的是迪傑卡羅素的《機動殺人》（2004年），該片運用了最常見的推軌變焦：FBI心理分析員（安潔莉娜裘莉飾）協助偵辦一椿連續殺人案，但她突然發現與自己越走越近的目擊者竟然就是凶手。此處的推軌變焦原本是廣角，攝影機也離人物很近，在拍攝的過程中，當鏡頭變焦到**望遠**端時，攝影機迅速推軌遠離人物，如此一來，人物在畫面中的大小不變，但背景卻看起來離她更近（注意和第一格比起來，最後一格的走廊上，牆面的面積少了許多）。這一幕推軌變焦有效地傳達出主角在關鍵時刻有多麼驚訝、迷惘、震驚，同時也示範了當人物的大小維持不變時，**焦距**的改變並不影響**景深**，因為**攝影機到主體的距離**抵消了這個落差，背景從頭到尾都失焦，不論鏡頭用的是廣角端（一開始）或遠望端（結束時）。

推軌變焦鏡頭最經典的運用，就是強調人物發現某件事情不對勁的瞬間，從導演迪傑卡羅素的電影《機動殺人》（2004年）中就能看到這樣的示範。

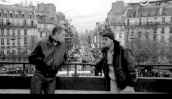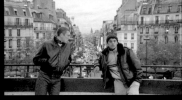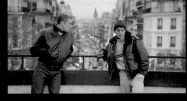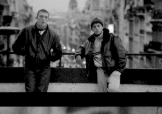

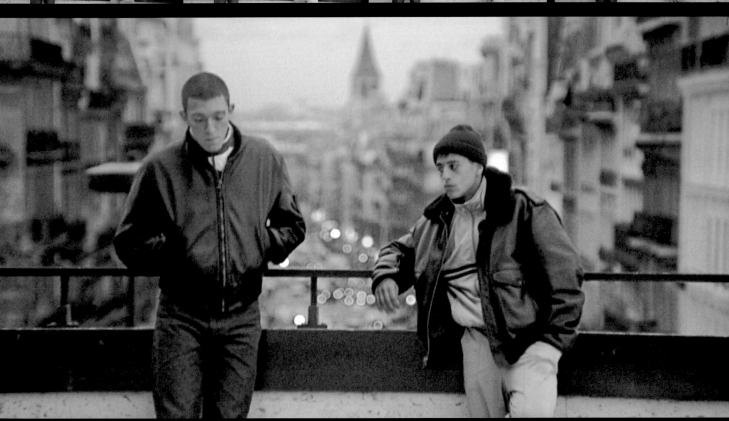

為何能發揮作用

推軌變焦帶來不尋常的透視變化，能夠將極具意義的時刻或情境化為影像，暗示觀眾有某件異常的事件發生了。導演馬修卡索維茲在電影《怒火青春》（1995 年）中，以推軌變焦

在「郊區」（法國的窮人國宅）一起長大，雖然文森（文森卡索飾，左側）及薩伊（薩伊德塔馬歐尼飾，右側）對周遭的環境似乎無動於衷，但這一幕推軌變焦卻顯露了兩人在離

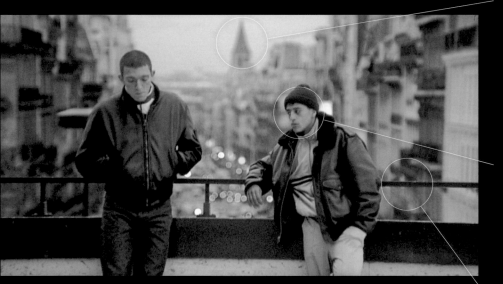

攝影機稍微向下直搖，所以是以小俯角拍攝人物，確保背景的建築物能夠入鏡。當攝影機拉鏡時，必須稍微向上直搖，人物才能得到適當的頭部空間。注意看，我們在這一幕的開始看得見欄杆頂，但到了結束時已經看不見了。

背景的高塔看起來比一開始大上許多，但是景深並沒有改變。高塔只是因為焦距推至望遠端而離前景更近，尺寸變大後看起來更明顯，觀眾因此更容易查覺高塔有多麼模糊。注意背景建築線的扁平透視，這也是因為望遠鏡頭造成的效果。

人物的大小保持不變，但五官稍微變形了，因為一開始是用廣角端拍攝，這會拉長 Z 軸，接著又用望遠端拍攝，而這會壓扁 Z 軸。以這樣的中景來說，變形的效果並不明顯，但如果是比較近的畫面，例如中特寫、特寫，差異就會很明顯。

當攝影機拉鏡時，應該要稍微朝上直搖，才

技術上的考量

鏡頭

變焦鏡的變焦比決定了背景透視的改變有多戲劇性,也影響了鏡頭該前後移動多少距離,才能讓主體尺寸維持一致。比如說,本章 148 頁《機動殺人》的畫面,和 151 頁的《怒火青春》比起來,鏡頭的變焦比較低,這一點可以從背景的放大程度看出。在攝影機移動時,高變焦比的變焦鏡頭會比較較難維持主體對焦清晰,必須在起始點與結束點都先確實測**量攝影機到主體的距離**。同時也決定自己能接受主體變形到什麼程度,因為一開始的廣角鏡會扭曲五官,而結束時的長鏡頭則會壓扁五官。在拍攝中遠景或中景時,這個問題並不明顯,但在中特寫及特寫時就會很麻煩。

裝備

在推軌變焦中,攝影機必須邊移動邊**變焦拍攝**,攝影機到主體的距離不固定,所以必須配置調焦員。追焦器更是不可或缺,尤其攝影者還必須在拍攝時使用**焦距**環。攝影機可以放在軌道車上、軌道上,或裝上穩定器,甚至是手持。不過請記得,使用穩定器或手持攝影會比推軌更難拍攝,因為三個各自行動的人(攝影機操作員、調焦員、螢幕監看人)必須相互協調,而不是站在一起推軌。另一個替代方案是用無線系統調整焦距,而攝影機操作員則邊移動攝影機邊轉動變焦環,不過這個方法需要練習多次才能成功。不論攝影機是如何移動,攝影機靠近或遠離主體的速度都必須與變焦環的操作速度同步,否則在背景拉近或推遠時,主體的大小可能也會因而改變,

如此一來,你就會失去推軌變焦的效果。你得同時整合推軌、操作變焦環以及調整焦距這三件事,因此得多嘗試幾次才能得到正確的畫面。

燈光

主體的大小在推軌變焦中必須維持固定,因此**景深**大部分就依光圈的設定而定。攝影機到主體的距離當然也會影響景深,但你在大部分的推軌變焦中都無法把攝影機架得太遠,因此很難取得清晰的背景,所以這項因素對景深的影響很小。推軌變焦不論景深是深或淺,迷惘效果都非常明顯(因為這主要是鏡頭變焦比的功能)。是要讓前景、背景還是所有景物都清楚對焦,就完全視劇情的需求而定。

打破規則 | breaking the rules

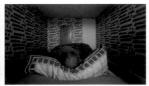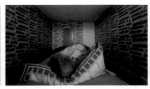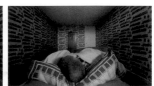

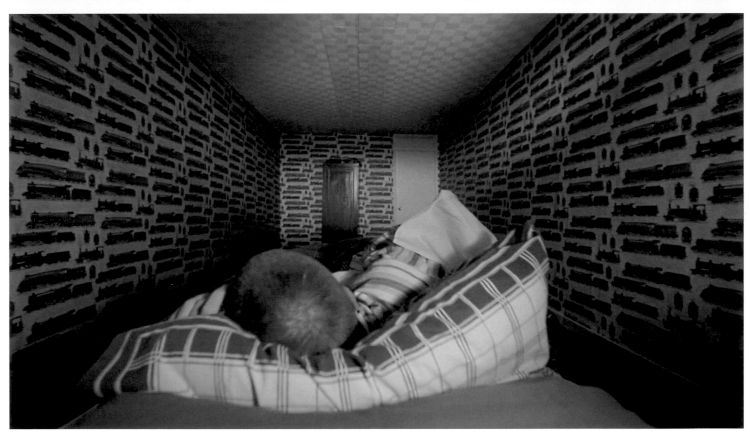

這一幕來自丹尼鮑伊的《猜火車》（1996年），看似具備推軌變焦的一切特性：主體大小不變、背景遠遠後退。不過，它和推軌變焦完全沾不上邊，而是特別架設的攝影機與床鋪一起向後移動，效果比一般推軌變焦更令人不安，具有超現實風格。這一幕描述染上海洛因的藍登（伊旺麥奎格飾）在戒毒中有多痛苦。

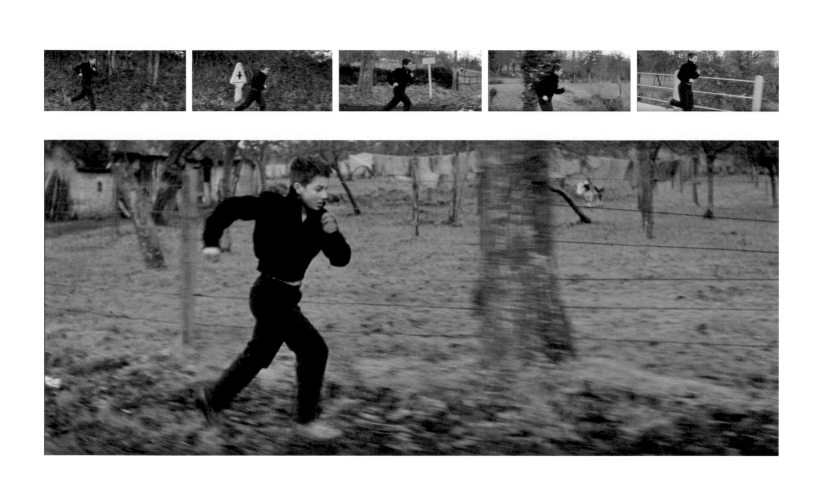

The 400 Blows, Francois Truffaut
《四百擊》，楚浮，1959 年

跟拍鏡頭*

TRACKING SHOT

跟拍鏡頭的攝影機是隨著主體而移動，可以是在主體的側邊、前方（也稱為倒推跟拍鏡頭，reverse tracking shot，庫柏力克最愛的手法），或是後方。因此，跟拍鏡頭也被視為驅動運鏡（motivated）。人們經常將追蹤與**推軌**混為一談，但要區分兩者其實相當容易。推軌時，攝影機的移動與主體的運動各自獨立（不由主體驅動），可能靠近也能遠離主體，而不是追著移動的主體，但拍攝跟拍鏡頭時，你可以將攝影機放在軌道車上、架在穩定器上、置於車內，甚至是手持，這都得視主體移動的速度和距離而定。雖然任何鏡位都能拍攝跟拍鏡頭，不過通常會用大一點的取景，比如**中景**、**中遠景**、**遠景**等，因為鏡頭一旦太滿，便會**犧牲**周邊場景，構圖中的許多動態感會因此無法出現。若是把攝影機架在主體側邊（極常見的做法），可強調主體在 **X 軸**上的移動，構圖會比架在主體前方或背後來得更有動感。而倒推追蹤則是強調 **Z 軸**上的移動，構圖相對缺乏動態，但能提高觀眾對劇中人的情感投入，因為他們看見的是演員的正面而非側臉。有時跟拍鏡頭會搭配**變焦拍攝**或推軌，所以當攝影機隨著演員移動時，鏡頭也會越來越滿，從遠景或中遠景，來到**中特寫**或**特寫**，這樣的搭配能夠在劇情的重要時刻增添張力與戲劇性，並強調鏡頭結

束時的人物情緒。追蹤攝影常常是長鏡頭，尤其是用在建立主體與周邊環境的關係時。倒推追蹤也是如此，通常要停留要夠久，才能沿途拍出場景的相關細節及人物的反應。

楚浮的傑作《四百擊》（1959 年）在接近尾聲時運用了令人讚歎的追蹤攝影。本片描寫無人管教的巴黎少年安端達諾（尚皮耶李奧飾），他總是調皮搗蛋，與家人間衝突不斷，最後被送進了少年感化院。影片開場後不久，少年提到自己渴望去看看從未見過的大海，他很快就逃離了感化院，漫無目的在鄉間奔跑，直到終於瞥見海岸線。這一幕奔向自由的跟拍鏡頭持續了 80 秒（以鏡頭長度來說，可說是像永遠那麼久），以遠景展現出漠然的安端及周遭景物的荒蕪，長鏡頭如實保留這段奔跑的時間，為他的逃離及更強大的衝動——飛行（安瑞貫穿全片的動作）增添戲劇張力，讓這一幕成為全片敘事關鍵。這段鏡頭也是影史上最有名的凍結景框之一。

＊編注．Tracking shot 台灣多稱為推軌鏡頭，在此為了有別於書中另一種推軌鏡頭 dolly shot，因此根據作者所解釋的拍攝內涵，譯為跟拍鏡頭。

這段跟拍鏡頭來自電影《四百擊》（1959 年），在安端（尚皮耶李奧飾）逃離少年感化院後，跟著他跑了 80 秒。這部戲是導演楚浮對於青少年心理學的非凡審視。

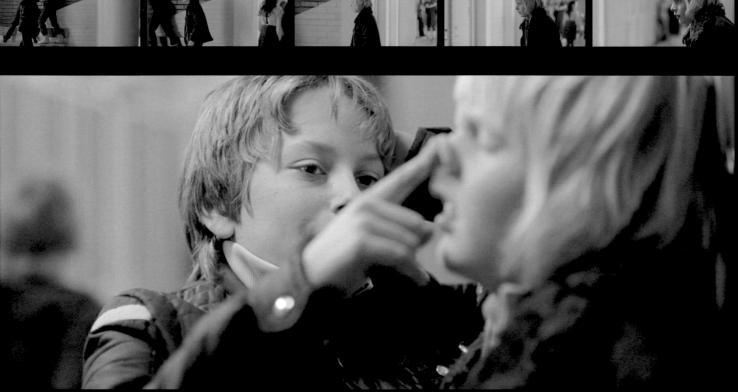

跟拍鏡頭

TRACKING
SHOT

鏡頭原本是不動的,直到演員入鏡,才帶動攝影機的移動。跟拍鏡頭在這個階段還是中遠景,拍入人物及大範圍的周邊環境。

當鏡頭不動時,觀眾可以看到兩名男孩在背景打架,暴力的威脅瀰漫了整個場景,也是主角的最大隱憂。

前景所拍攝的這根柱子,為景框增加了深度,也強調跟拍鏡頭的速度感,因為柱子在銀幕中移動的速度會比中央的演員更快。

在這個構圖中,小惡霸有適當的頭部空間,但對前景的受害者沒有。畫面精心選擇焦距,確保小霸王是這個構圖的焦點。當他一離開,攝影機便稍微向上直搖,給前景的人物正確的頭部空間。

雖然這個人物的位置遵循三分法則,但他的背後並沒有任何空間,因此看起來是同時被壓在牆上及景框邊緣上,讓他顯得更無助,更無法脫身。

以淺景深拍攝,因此可以運用選擇性對焦。這一幕是把對焦點設在中央的小霸王身上,而非前景的主角。這個決定不合慣例,卻很有效,因為讓觀眾把注意力放在主角苦惱的源頭而不是主角的表情,能使觀眾對他的處

攝影機的路線經過事先安排,在追拍演員時也沿著對角線移動,創造出越來越滿的鏡頭,排除了大部分的周邊景物,最後來到高潮中特寫,在視覺上困住演員。

鏡頭

如果跟拍鏡頭沿著演員側邊拍攝，你所選擇的**焦距**將會影響觀眾如何看待 X 軸上的移動。若使用**望遠鏡頭**，會嚴重限制**拍攝視野**，因為 **Z 軸**上的距離被壓縮了，攝影機即使只沿著側邊移動了一點距離，看起來都會比正常情況快上許多，尤其是取鏡較滿時（例如**中特寫**），情況會更明顯。如果用的是**廣角鏡**，拍攝視野則寬闊許多，Z 軸上的距離會變長，使背景看起來比實際更遠，X 軸上的移動也會看起來比實際更慢，因為背景穿過景框的速度不會像望遠鏡頭那麼快。如果是以手持的方式拍攝跟拍鏡頭，晃動的幅度會較大，所以通常會使用廣角鏡，**攝影機到主體的距離**也會設得較近，記住，望遠鏡頭會放大任何攝影機的動作，通常只有在攝影機安穩地架在軌道車、軌道、汽車或穩定器等裝置上時，才建議使用。跟拍鏡頭的對焦較為困難，尤其當主體是以偏斜的角度離開鏡頭，或攝影機還要同時在側邊拉鏡、推鏡時，前頁的《血色入侵》就是一例。由於攝影機到主體的距離無法保持固定，因此必須先測量主要距離，然後經過多次協調演練，最後由再對焦人員全程協助對焦。

裝備

若拍攝場景的地面很平坦，使用有輪子的推軌車會比架設軌道更省時，將平台架在軌道上也是可行方式，但請記得，搭建軌道可能會耗費許多時間，尤其在地面不平坦的時候。替代方案是運用手持攝影、穩定器，或其他能提高穩定性的裝置。但重要原則是，如果以手持拍攝，攝影機到主體的距離很有可能會不穩定，所以必須找出方法邊運鏡邊調整對焦。你可以用無線對焦器，或讓攝影助理、對焦員使用追焦器（雖然這說時容易做時難），或由攝影機操作員自己調整焦點，但他不止要轉動鏡頭上的對焦環，還要看著大型監看螢幕，以維持穩定的拍攝距離。另一項保持對焦清晰的方法，是把攝影機放到較遠的地方拍攝（可參考下一頁的範例，出自賀克唐納斯馬在 2006 年的作品《竊聽風暴》），但這當然就會影響你的構圖。

燈光

打光有助於對焦。如果現場打了充足的光，就能將光圈調小，取得**深景深**，當主體在更大的範圍內移動時，就不必擔心失焦的問題。白天在室外拍攝時，光線不會是問題，除非你要的是淺景深，那麼就要把光圈開大，在這個情形下，任何白天在室外拍攝的鏡頭都需要準備 **ND 濾鏡**，以控制進光量。有些 **SD** 標準及 **HD** 高畫質攝影機本身就有 ND 濾鏡開關，就為了此時能派上用場。

打破規則

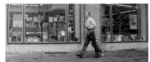

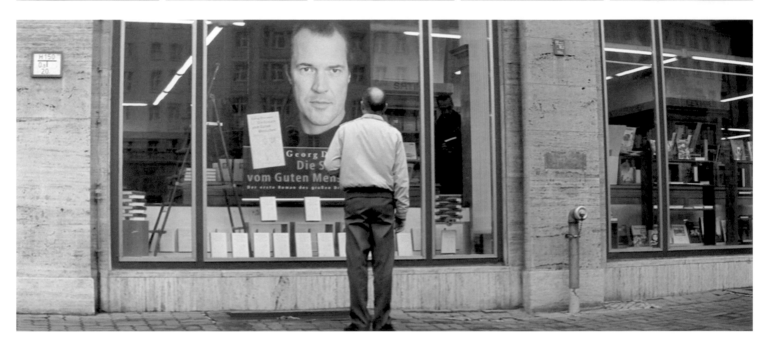

追蹤攝影由劇中人物的行動驅動，在傳統的運用中，都會避免讓觀眾留意到運鏡本身。這幕跟拍鏡頭來自賀克唐納斯馬克的電影《竊聽風暴》（2006 年）。這場戲發生在柏林圍牆倒塌了數年之後，攝影機跟著前東德祕密警察衛斯勒（歐路奇穆赫飾）的腳步移動，但在某一刻突然停了下來，讓他出鏡幾秒，這個動作既不突然，又出乎意料之外，讓這一刻充滿張力，直到劇中人重新走回畫面，彷彿突然看清了什麼。鏡頭結尾，他站在新書的巨型宣傳海報前，作者是反革命劇作家，他曾經跟監對方，卻選擇了保護他，而不是逮捕他。

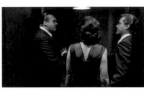

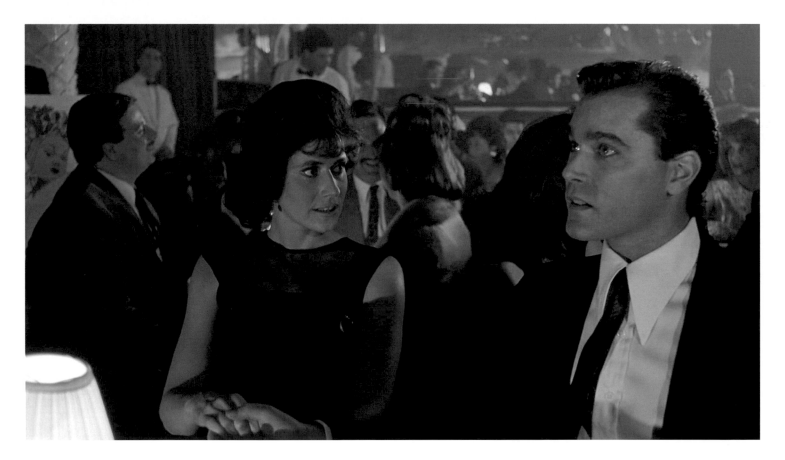

Goodfellas, Martin Scorsese
《四海好傢伙》，馬丁史柯西斯，1990 年

穩定器攝影

STEADICAM
SHOT

雖然在輪子或軌道上移動也可以有效創造平順出色的運鏡，但在執行上可能很困難，而且限制很多。比如說，沒有任何軌道車或軌道可以在樓梯間上下移動，蓋瑞特布朗在 1976 年研發的攝影機穩定器，就是為了解決這項難題。電影界從此多了一種新的運鏡：穩定器攝影。穩定器裝置包含特殊背心，把攝影機固定在精密計算的機器手臂上，並以 gimbal 系統維持穩定，這項裝置能夠有效阻絕攝影師的任何晃動，幾乎能讓攝影機任意移動（唯一的限制是攝影師能忍受穿戴這項裝置多久）。穩定器攝影使用了穩定器系統或其他類似的穩定裝置（包括 MK-V、Chrosziel、Glidecam、Manfrotto 等公司的產品），模擬**推軌鏡頭**及**跟拍鏡頭**的運鏡，還多了上下移動的優點，且能 360°環繞著演員或任何動作拍攝。穩定器攝影通常用於呈現一整段連續的時間、空間、流暢的動作，而且是必須一鏡到底才能表現這一刻在敘事上的意義時。使用穩定器攝影而非用不同尺寸的鏡頭來剪接一段畫面，必須要有充足的理由。有時候，穩定器攝影會用一鏡到底來保存一段完整的表演，並在需要時重新框取構圖，以讓觀眾更加投入，或強調場景的特定面向。在這樣的鏡頭中，時間會如實保留下來，也提升了劇情張力，而且因為沒有插入其他剪接畫面，也就不會有訊息指出某件具有特定意義的事情即將發生，因此製造出任何事都有可能發生的期待感。有些情況下，平順流暢的運鏡也是敘事觀點的一部分，為所拍攝的情節下了注解。這類鏡頭允許攝影機自由運鏡，也讓觀眾有身歷其境之感，彷彿參與了這些情節與活動。如同其他動態攝影，穩定器攝影也常由角色的動作驅動，用意是讓觀眾感受到場景內的鮮活流動。

馬丁史柯西斯在《四海好傢伙》（1990 年）中運用極為精彩的穩定器攝影。亨利希爾（雷李歐塔飾）是新冒出頭的黑幫份子，他帶著女友凱倫（洛琳白考兒飾）外出用餐。這幕大師級的畫面，讓我們跟著兩人越過熱門餐廳的排隊人龍，從側門走入餐廳，穿越迷宮般的走廊及忙亂的廚房後，跟著兩人超越一排急著入座的顧客，來到了主要用餐區。最後，兩人立即得到舞台邊的座位，亨利給每個人打賞，從門口保鑣一直到內場服務生。這一系列動作只用穩定器攝影一氣呵成地拍下（而非幾個系列鏡頭或不同尺寸的畫面），讓觀眾跟在這對夫妻身後，體驗身為「好傢伙」所享有的特權與地位。

馬丁史柯西斯的電影《四海好傢伙》（1990 年），以流暢平順的穩定器攝影，讓觀眾體驗到身為「好傢伙」所能享有的特殊禮遇。

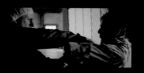
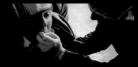
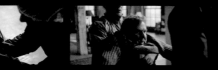
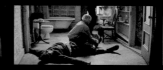

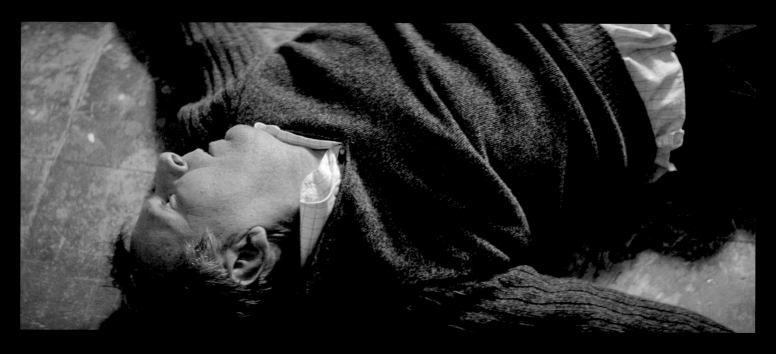

為何能發揮作用

穩定器攝影以實際的時間保存一段完整的演出,同時還能變換取景,以呈現劇情重點、強化張力,讓觀眾對畫面產生共鳴。這一幕令人目不轉睛的畫面,來自導演東尼吉羅伊的電影《全面反擊》(2007 年),展現單一穩定器攝影所能創造的最大效果。畫面有時切為雙人鏡頭,有時則是中特寫、過肩鏡頭、遠景、特寫,最後又成了中景。劇中的化學公司決定要阻撓一椿控告案,於是我們便跟在兩個身手駭人的職業殺手(泰瑞瑟皮克及羅伯普瑞斯考特飾)身後,看著他們如何受雇殺了律師(湯姆威金森飾)。只使用單一鏡頭而非剪接畫面,是為了強調殺手的殺人手法有多俐落,暗示了兩人已是這一行的老手。

一開始讓演員占滿景框，排除了許多周邊場景，所以能讓另一個殺手冷不防地走進景框，即使他就在幾英呎之外。從這一刻開始，操作穩定器的攝影師會不斷重新取景，使觀眾看見相關細節，增添這一幕的戲劇張力。

在這個鏡頭中，穩定器攝影會用上幾種不同的構圖，所以在拍攝之前一定要整合排練，幾個人物才能準備對焦。以背景的模糊程度來判斷，在鏡頭的這個階段，點焦點是放在前景的主體身上。

在鏡頭移動時，要保持適當的頭部空間是相當困難的，尤其在拍攝一些突發動作時。操作穩定器的攝影師必須非常精於預測主體的移動方向，也要能評估構圖，此外，他還要邊背著器材邊運用眼光餘光在拍攝現場安全移動。

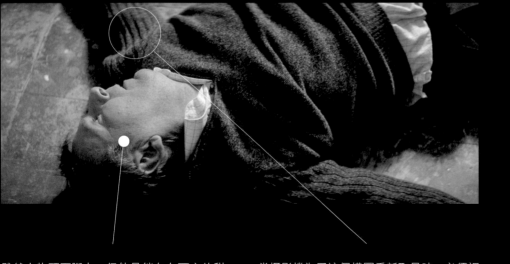

雖然人物頭下腳上，但他是躺在左下方的甜蜜點上，依然遵循三分法則。身體斜越景框，能夠進一步將觀眾的視線引導到他的臉上，也就是構圖的對焦點。

當攝影機為了這個構圖重新取景時，必須調整焦距，以確定人物的臉部對焦清晰。和上一頁第四格遠景的深景深相比，這一幕的景深是淺的。

技術上的考量

鏡頭

/

穩定器裝置不同於手持攝影，不需要以**廣角鏡**來掩飾畫面的晃動感，因此你的**焦距**可以依你所需的**拍攝視野**而定。你或者也會想要讓背景看起來離主體更近或更遠，或在運鏡時調整背景的透視，這都會影響你的焦距選擇。構圖固定不變，會比較容易計算出最適合的焦距，但移動攝影機所拍出的動態畫面，會為你帶來許多構圖的可能性，而這就端視你所選擇的鏡頭而定。舉個例，如果你的鏡頭也包含 **Z 軸**上的大量移動，你可能會需要用**廣角鏡**來放大移動距離，如此一來，演員或物件在鏡頭前的前進或後退都會顯得非常快速。相反地，如果你想讓人物在 Z 軸上看起來幾乎是一步也不動，就能使用**望遠鏡頭**來壓縮 Z 軸上的距離。若是使用俯角或仰角拍攝，空間的變形會帶來非常明顯的影響。以史丹利庫柏力克的《鬼店》（1980 年）為例，廣角鏡就讓樹籬迷宮看起來比實際上高出了許多。另一個要考量的重點，是攝影機到主體的最短對焦距離。例如，你可能需要維持固定的構圖，同時攝影機又要緊跟在主體的前方或後方，此時就需要焦距短一點的鏡頭，使你能夠靠近主體拍攝（也才能夠使背景模糊）。相反地，較長的焦距需要更長的最短對焦距離，攝影機就不得不離主體遠一些，如此一來，也就更難讓背景模糊了。

裝備

/

穩定器幾乎就是平穩鏡頭的同義詞，幾乎各種規格的底片及數位攝影機都能裝置穩定器。然而，只有更高端的裝備才能讓你有更多選擇去設定攝影機（例如讓攝影機更靠近地面，或提供更多支撐讓攝影師能背負更重的機器，更持久地拍攝）。一定要使用大型的監看螢幕，攝影師才能一眼就看到畫面的構圖與對焦。為了要安全地行走與跑動，他們還必須同時用眼角餘光環視周邊，或靠監看人員（攝影助理，尤其是當攝影師倒著走的時候）的幫忙。大部分 SD 及 HD 攝影機配備的液晶螢幕，畫質通常都不足以應付所需。

燈光

/

動態的攝影鏡頭對攝影指導來說總是一大挑戰，因為攝影機一移動，工作人員就會很難甚至無法隱藏電影燈。有項解決方案是先精心演練好攝影機的行進動線，避免拍到電影燈，但這對要求已經很高的拍攝來說，無異於雪上加霜。另一種作法是在整個場景內搭建許多道具，讓燈光成為場面調度的一部分，然後換上高瓦數的燈泡，再據此安排演員的走位，用這些燈來打光，使攝影機更能自由移動。在控制**景深**時，燈光的角色也很重要，尤其在穩定器攝影中更是如此，因為攝影師必須一邊對焦，一邊維持固定的拍攝距離，如果景深太淺，就更難讓主體一直對焦清晰，不過這可能正是你的視覺策略之一。

打破規則 | breaking the rules

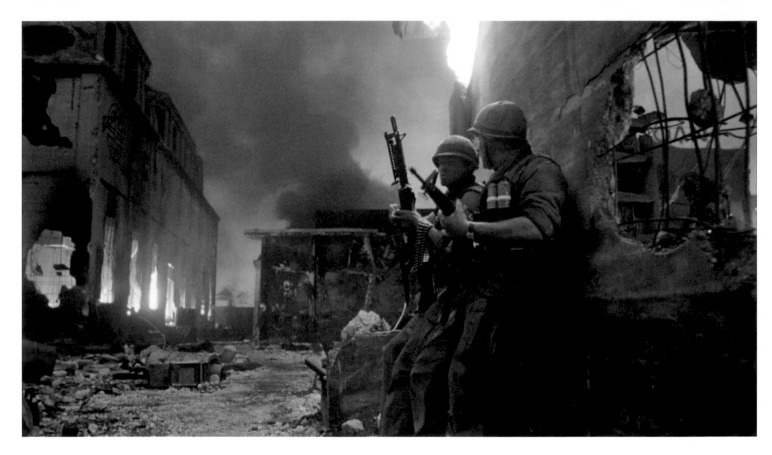

穩定器攝影的運鏡通常都是受拍攝主體驅動，因為無驅動運鏡看起來會像某個隱形旁觀者的視線，但是史丹利庫柏力克在《金甲部隊》（1987年）中，就以幾個主要的穩定器攝影畫面模糊了這個分界。他把攝影機架得很很低，一路跟在海軍陸戰隊員身後進入危險區域。這部片探討戰爭如何抹滅人性，而這些畫面成功地將觀眾帶入這些行動中，彷彿他們就是軍隊的一員。

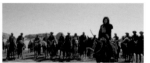

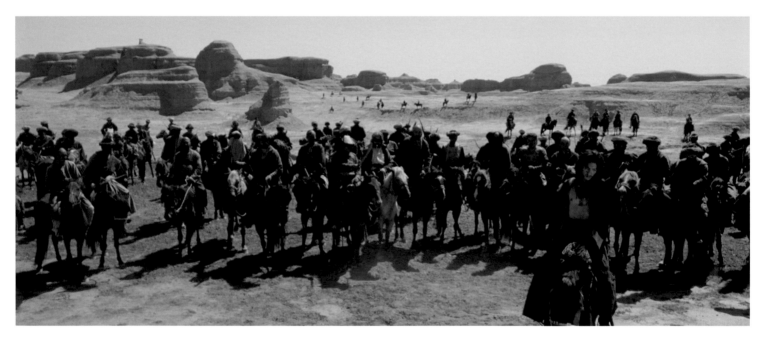

Crouching Tiger, Hidden Dragon
《臥虎藏龍》，李安，2000 年

升降鏡頭 | CRANE HOT

在升降鏡頭中,攝影機可以架設在真正的升降機上、搖臂上、高空作業車上,以及一切能讓攝影機垂直移動、水平移動,或兩種移動都能做到的器材上。不過典型的升降攝影是強調垂直移動,範圍從只高出地面幾英呎,到離地上百英呎都有。升降攝影雖然有許多變化,但是最普遍的用法就是隨著攝影機的上升,漸漸展現出場面或環境的壯闊,而攝影機的位置越高,涵蓋的細節便越多。這樣的升降鏡頭在本質上也可以是一種**確立場景鏡頭**,可能用於故事的開場,或是帶出某個重要地點時。這樣的升降移動也常用於另一種情況:先拍攝人物的滿鏡,然後漸漸改變取景,最後是某個地方的寬廣鏡頭,讓人物變得越來越渺小。這通常用在主要劇情的結尾,甚至是整部片子的尾聲。另一個極為常見的升降鏡頭,是從本質上翻轉過來:從遠景、甚至大遠景開始拍攝一大片場景,然後向下移動,直到拍攝人物滿鏡,將人物從構圖中單獨抽離。如果在前景擺設某些道具,讓道具快速通過景框,攝影機的升降移動看起來會更加明顯。但如果升降的幅度非常大,就不需要特別這麼做,因為此時任何變化都會顯得非常劇烈。然而,如果攝影機只升高幾英呎,而主體離鏡頭又相對遙遠,觀眾可能根本不會注意到鏡頭的移動,除非你在前景中放些東西。升降鏡頭也可以用來搭配其他動態運鏡,比如推軌或其他移動平台,這會讓鏡頭變得非常複雜(在**段落鏡頭**中最為明顯)。以升降鏡頭來帶出一個場景、人物或關鍵事件,是相當有力道的敘事宣告,代表某個意義重大的事件正在發生。由於構圖改變時,觀眾對敘事意涵的理解也會隨之而變,所以這種鏡頭畫面應該要保留給你想要改變觀眾認知的時刻。

李安在《臥虎藏龍》(2000 年)中運用的升降鏡頭很典型。在一個倒敘的段落中,出身顯貴家庭卻暗自熱中習武的玉嬌龍(章子怡飾),遇見了沙漠的強盜頭子「半天雲」羅小虎(張震飾),羅小虎對她一見鍾情。電影畫面以升降鏡頭介紹羅小虎登場,讓他跟他所率領的幫眾漸漸現身,同時搭配直搖鏡頭,劇烈地將攝影機的位置從仰角轉成俯角。導演以升降鏡頭來介紹這個角色,清楚顯示他在片中的重要性,以及這片土地是由他控制的事實。這是電影的常見技巧,用意是讓角色在觀眾腦海留下鮮明的第一印象。

李安在電影《臥虎藏龍》(2000 年)中使用升降鏡頭,讓沙漠強盜頭子羅小虎(張震飾)戲劇化登場。

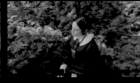

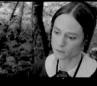

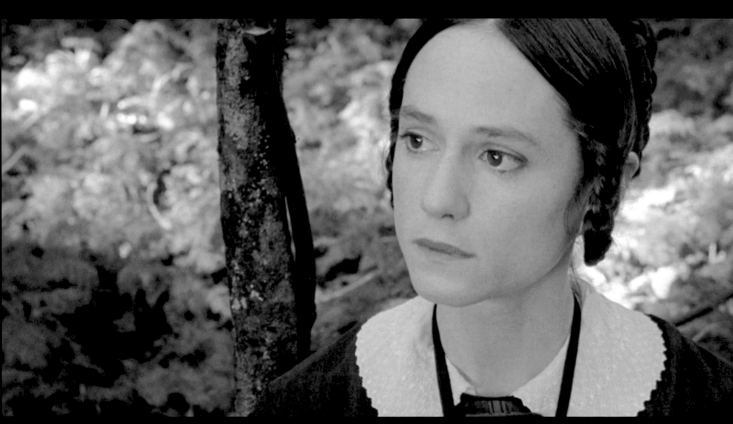

為何能發揮作用

/

升降鏡頭除了用來呈現特定人物與場景在劇情中的重要性，也能像其他動態攝影一樣強調某個辛酸的時刻。在導演珍康

夫，並教導一名男子彈鋼琴，因為她最愛的鋼琴在對方手中，而她想要拿回來。向下運鏡的升降鏡頭戲劇化地傳遞出女子

拍攝主角的中特寫。升降鏡頭結合直搖、橫搖，讓這個範圍其實並不大的運鏡，看起來比單純的升降鏡頭還要劇烈。

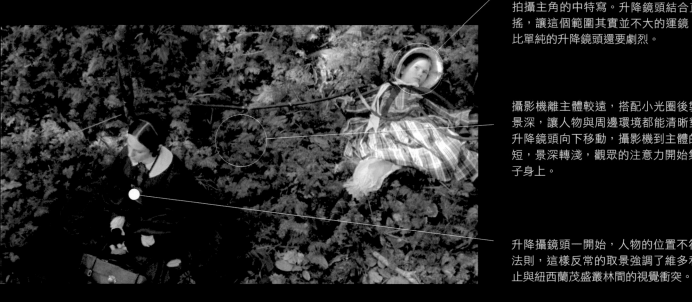

攝影機離主體較遠，搭配小光圈後製造了深景深，讓人物與周邊環境都能清晰對焦。當升降鏡頭向下移動，攝影機到主體的距離縮短，景深轉淺，觀眾的注意力開始集中在女子身上。

升降攝鏡頭一開始，人物的位置不符合三分法則，這樣反常的取景強調了維多利亞式舉止與紐西蘭茂盛叢林間的視覺衝突。

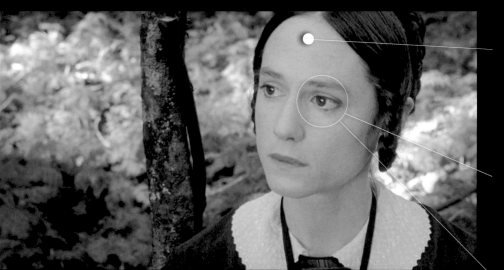

在升降鏡頭的結尾，攝影機向上直搖，使得俯角不再那麼誇張，同時稍微橫搖，依據三分法則將主角框入傳統的中特寫，在這樣的尺寸中給予她足夠的頭部與視線空間。

攝影機到主體的距離縮短了許多，需要對著主體的臉部重新對焦。拍攝升降鏡頭時，通常會搭配遙控雲台，使攝影師能夠在遠端控制對焦、橫搖、直搖、變焦等。

鏡頭

／

關於**焦距**的選擇，當然得視你的升降鏡頭類型、主體在構圖中的走位，以及你想要呈現的敘事觀點而定。比如說，升降鏡頭可以隨著攝影機往上走，將景框漸漸拉開，拍入更大場景（這是以升降鏡頭攝影為某場戲作結的常用手法），此時**廣角鏡**就非常好用，因為拍攝視野寬廣，可以讓你拍入比**望遠鏡頭**更多的場景。相反地，如果要在前景擺放物品來強調升降鏡頭的向上運鏡，那麼望遠鏡頭的拍攝效果會比廣角鏡好，因為望遠鏡頭會扭曲 X 軸與 Y 軸上的移動。其他會影響焦距選擇的因素，就包括你在拍攝升降鏡頭時想要增加或降低多少變形。以前一頁珍康萍的《鋼琴師和他的情人》為例，升降鏡頭最後來到主體的**中特寫**，使用廣角鏡或望遠鏡頭對臉部的影響就很大，會使五官出現不同變形。既然升降鏡頭可以涵蓋繁複的運鏡與主體運動，請注意如果你忽略了鏡頭會如何影響拍攝視野以及景框中所有軸線上的移動，你所選擇的焦距，將可能與拍攝目的相互牴觸。

裝備

／

升降攝影就像所有的動態攝影，即使是最簡單的鏡頭也需花費額外的時間來準備、協調、拍攝，在安排拍攝進度時一定要將這一點納入考量。你可以選擇的升降模式有上百種，從固定在三腳架上讓你能在幾英呎間升降的搖臂，到重量超過八百磅能夠讓你的攝影機離地百英呎以上的大型升降機（至少得用兩個操作員），其他選項還包括伸縮吊臂起重機、能

吊起穩定器操作員的升降機、能夠以高速公路的速度移動的電動升降機、附設平台可支撐兩名操作員及攝影機重量的升降機等等。請記住，除非你的升降機在攝影機之外還能額外支撐一個操作員，否則就需要監看裝置，你可以靠著加裝在機器吊臂尾端的螢幕，讓攝影師即時監看畫面取景，不過這樣的裝置沒有辦法讓你控制對焦、變焦、橫搖或直搖，除非把遙控電動雲台裝上升降機。另外必須永遠記得，升降攝影必須更加小心維護拍攝現場的安全（例如絕不能讓人從升降機下方經過，只讓合格人員操作機器，從不超載或超速，請演員及工作人員都注意升降機的預定移動方向，注意附近上空的電線）。

燈光

／

如果是白天在室外拍攝升降鏡頭，而人物是畫面的一部分，打光的策略就包括在人物的上方提供漫射光，同時又不能影響到升降機的起降。這個要求可能相當困難，端視當場陽光的角度及狀況而定。夜間在室外拍攝遠景或大遠景的升降鏡頭時，可能也會遇到一樣的問題，你必須在高處搭建強力的燈光，大範圍照亮場景，或是找到一個本身就有足夠光源的地點。

打破規則 | breaking the rules

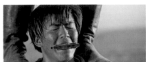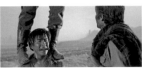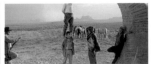

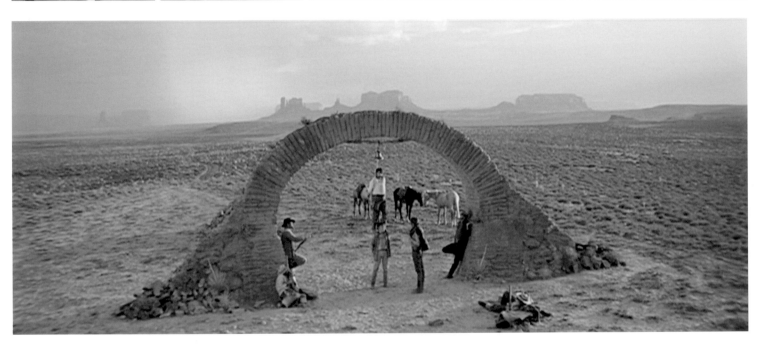

升降攝影經常搭配其他運鏡（例如橫搖、直搖），在劇情重要時刻增加戲劇衝擊。賽吉歐李昂尼的《狂沙十萬里》（1968年）在升降鏡頭拉開時，甚至還天衣無縫地加入了推遠、拉鏡以及直搖，讓拍攝變得更複雜。這一幕揭開一個男人的嗜血殺戮。本片從頭到尾，我們跟著「閻王信差」（查理士布朗遜飾）鍥而不捨地追蹤殘暴殺手群的首領法蘭克（亨利方達飾），但不明白他的動機為何。在最後攤牌的場面，法蘭克（以及觀眾）才發現，原來他們在多年前殘酷地殺死了閻王信差的弟弟，倒敘畫面便是以這複雜的升降鏡頭來傳達這個事件的巨大意義。

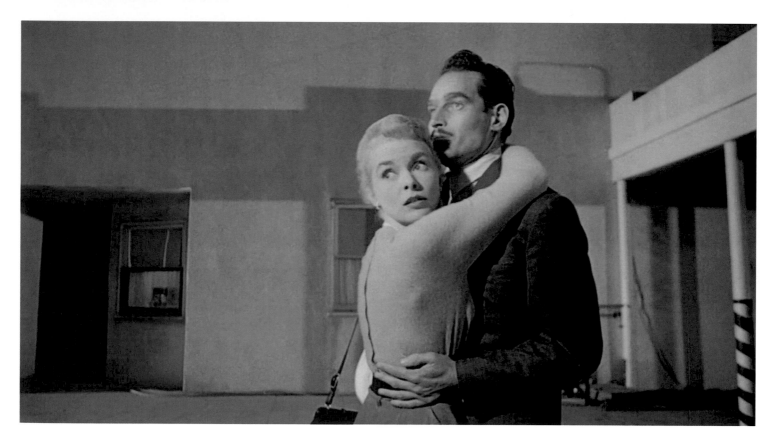

Touch of Evil, Orson Welles
《歷劫佳人》，奧森威爾斯，1958 年

段落鏡頭

SEQUENCE SHOT

段落鏡頭可以算是最複雜、最困難的拍攝方式，但成果也最為豐碩。這個名詞是法文「長鏡頭段落」的字面直譯，指一種長時間拍攝的鏡頭，精密整合一組攝影運鏡及取景，通常會涵蓋幾場戲，如果不以段落鏡頭的方式拍攝，便得剪接許多各別的鏡頭。段落鏡頭無疑具有強大的敘事能量，足以聲明鏡頭中的情節有多重要，並解釋畫面中一切元素的時空關係，所以通常都是用來呈現一組重大事性，而這些事件正是理解影片其他部分的關鍵。段落鏡頭可以同時納入**升降**、**推軌**、**變焦**、手持、橫搖、直搖、**追蹤**、**穩定器**等鏡頭，將之整合成完美無間的畫面，創造動態景框，從**大特寫**到**大遠景**都能囊括在內。段落鏡頭的運鏡通常是由角色的動作來驅動，雖然也會搭配一些無驅動運鏡，有時甚至只有無驅動運鏡。段落鏡頭都是長鏡頭（長度從一分鐘到超過一小時都有，端視拍攝規格而定），以一鏡到底保存實際的時間、空間及演員演出，為畫面增添真實性、張力及戲劇感。不過這種即時性本身並不意味著真實，因為這類鏡頭經常帶有風格化的大師色彩，觀眾一望即知。因為段落鏡頭非常複雜，所以攝製者總是會找到方法作弊，讓觀眾以為是一長段段落，其實卻是由數個獨立的小型段落鏡頭剪接而成，只是將剪接點隱藏起來。常用的技巧是在兩個鏡頭之間的剪接點拍攝沒有特色的畫面，比如一面素色牆壁，或是人物經過鏡頭前所投下的陰影，這個技巧在希區考克的電影《奪魂索》（1948 年）中最為知名，而近期的電影由於有電腦成像，可以更有效隱藏剪接點，成果幾乎無懈可擊。

奧森威爾斯《歷劫佳人》（1958 年）的開場，便是段落鏡頭最廣為人知的範例之一。鏡頭一開始先特寫一枚自製炸彈，接著有人把這枚炸彈放入車子的後車廂中，稍後一對夫妻開著這輛車來到美墨邊界，途中不斷與同樣也要前往邊境的新婚夫婦（雀爾登希斯頓與珍妮李飾演）錯身，最後新婚夫婦的浪漫接吻被車子的爆炸聲打斷，這一串事件全拍入一段歷時三分鐘的段落鏡頭中（作法是把攝影機架在卡車後方的升降機上），拍攝手法完美無瑕，令人讚歎，不但以實際時間呈現這段情節，也強化了開場那枚炸彈設定好爆炸時間後所帶來的懸疑感與緊張感。這個段落鏡頭運鏡精密複雜，同時也拍出一片廣闊的區域，暗示了這個地方稍後將會出現的道德、倫理、法律亂象，以及文化衝突，而這些正是本片探討的重大主題之一。

這段傳奇性的段落鏡頭，出現在奧森威爾斯《歷劫佳人》（1958 年）的開場片段。鏡頭的一開始是有人啟動了炸彈的定時裝置，接著以實際時間鋪陳情節，一步步加強緊張感與懸疑感。

段落鏡頭

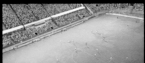
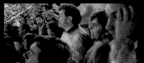

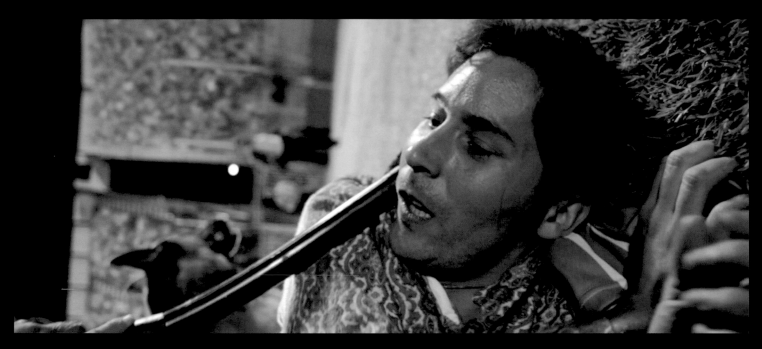

為何能發揮作用

段落鏡頭可以發出強大的敘事宣言，常用來展現一長串關鍵
事件，將過程中的時間、空間、演員演出都完整保留下來。
璜恩荷西坎帕奈拉的《謎樣的雙眼》（2009年）就是以這樣
的手法拍攝重要場景。這段令人讚歎的段落鏡頭（事實上是
七個鏡頭，以電腦成像完美串連），先從高空拍攝足球場，
接著鏡頭滑到觀眾上方，跟著法庭書記官班傑明與帕伯羅（瑞

卡多達倫與吉勒莫法蘭塞拉飾演）追緝殺人嫌犯（哈維格帝
諾飾，上圖），他們穿過體育館內部，最後在競賽場上逮捕
了嫌犯，段落鏡頭以戲劇性傳達這一幕在電影中的地位，強
調此人被抓的重要性，他們只差一步就能將他定罪。

段落鏡頭一開始是由直升機拍攝,揭開一座正在進行比賽的足球場,這樣戲劇化的開場,在故事的脈絡中是合理的,因為探員事先就發現嫌犯是狂熱的足球迷,只要是他所支持的隊伍出賽,他絕不會錯過。

若是在白天拍攝,足球場會被明亮的建築物包圍,讓段落鏡頭中的這一段失去視覺震撼。在入夜後拍攝,周邊的黑暗才能將燈火明耀的足球場從整個構圖中凸顯出來。

段落鏡頭是動態取景,所以能從幾百英呎高的空中大遠景,一直下降成只離地面幾英吋的中特寫,這個看似不可能的特技,其實是以電腦成像天衣無縫地串接七段畫面而成。

遵循三分法則,將主體放在右上方的甜蜜點上,即使是在這樣極為傾斜的鏡頭中,也能確保動態構圖,並讓演員有足夠的頭部、視線空間。

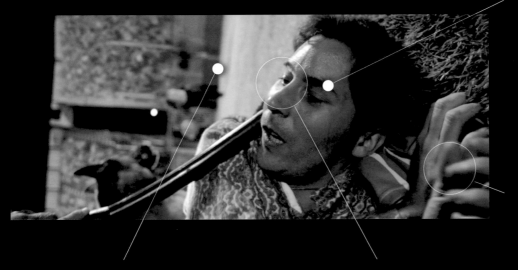

攝影機離主體很近,加上開啟了大光圈,創造出淺景深,有效地在構圖中凸顯了人物,展現他在被捕時充滿壓力的心理狀態。

在段落鏡頭的結尾,使用極端傾斜的鏡頭(幾乎是90°),暗示了這個角色變態心理,雖然只有背景是失衡的。

雖然這個人物的身上應該只有體育場的燈光,但是這裡稍微調整了打光,運用了不同強度的光源,而非運動場上平板、均勻的燈光,以符合這一幕的戲劇化張力。

鏡頭

段落鏡頭的複雜程度，將決定如何設定適當**焦距**，甚至會影響鏡頭的選擇。考量的因素包括：你預計拍攝哪幾種鏡位、每個階段所需的**拍攝視野**為何、想要凸顯還是隱藏哪些運鏡及主體運動、**攝影機到主體的距離**最短是多少、需不需要以變焦鏡頭拍出更多種動態景框、對特定最大光圈的需求等變數。威爾森的《歷劫佳人》為了強調 **Z 軸**上的距離與移動，使用的是相對較廣的**廣角鏡**，這讓邊境城市的建築產生了光學變形，也取得更寬廣的拍攝視野，讓鏡頭拍出細節豐富的場景調度。以上特質也反映了這座邊境城市在劇情中占有舉足輕重的地位，同時讓這個地方看起來像座低俗、險惡的迷宮，道德與倫理的曖昧地帶。然而，《歷劫佳人》雖然示範了視覺風格與主題可以如何完美整合，但這樣的段落鏡頭在技術上的要求很高，有時甚至會凌駕你對焦距的規畫。比如說，使用望遠鏡頭和淺景深，就幾乎不可能拍出這樣的段落鏡頭。

裝備

只要任何能夠幫助攝影機自由移動的裝備，包括升降機、搖臂、推軌、汽車、直升機、穩定器裝置，甚至手持攝影等，段落鏡頭幾乎都用得上。雖然所有動態運鏡都需要額外的時間來打光，也必須協調器材、工作人員、各項資源、出場演員等，但是段落鏡頭在技術上的要求再怎麼高都不為過。事實上，光是拍攝一個段落鏡頭，就可能耗去一天甚至更多天，端視複雜程度而定。安東尼奧尼的電影《過客》（1975 年）

有段七分鐘的段落鏡頭，就是花了十一天拍攝出來的。

燈光

段落鏡頭的打光策略其實和**穩定器攝影**以及其他動態攝影沒什麼太大的不同。不管是拍攝單一幅員遼闊的場景或數個獨立空間，只要是在夜晚的室內拍攝，道具燈都能幫上大忙（讓光源成為場景調度的一部分），因為到處移動的攝影機會讓你無法架設一般常用的電影燈。在某些案例中，工作人員會拿著燈跟在攝影機旁邊，讓移動的主體有足夠且穩定的打光，雖然這會讓拍攝工作變得更複雜，而這類鏡頭對技術的要求原本就已經夠高了。若是在白天拍攝室內場景，可以使用從窗戶引入的自然光源，讓攝影機自由活動，無需擔心燈光架設的問題。夜間室外拍攝總是嚴峻的挑戰，除非有夠大的燈光設備能夠高高充當月光，即使在真實生活中月光絕不可能如此光亮。另外的選項是找到現場光源充足的地方，就不需要太多額外的打光，但可能多少還是需要，例如坎帕內拉《謎樣的雙眼》中的例子。大部分的情況下，段落鏡頭會很難甚至不可能在每個階段都有完美的打光，所以必須事先決定哪些時刻是最重要的，才能據此編排場面、規畫打光。

打破規則

breaking
the rules

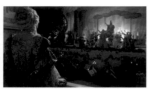

對於亞歷山大蘇古諾夫電影《創世紀》（2002 年）的非凡成就，再多的推崇都不為過。這部電影用了 91 分鐘的段落鏡頭，帶領觀眾穿越俄國 300 年歷史，回到隱士廬博物館展開探索。這一個鏡頭幾乎使用了這本書所介紹的所有技法，而且還要拜穩定器攝影及外接式硬碟錄影系統之賜，才能達成這項創舉。

THE FILMMAKER'S EYE

數字

《1984》（1984 年）	Nineteen Eighty-Four (1984)，54-55
16mm 底片規格	16mm film format
概述	overview，16-17
團體鏡頭	using for group shots，98
遠景	using for long shots，62
24p（循序式景框速率）	24p (progressive frame rate)，18
35mm 影像放大	35mm blow up，86
35mm 底片規格	35mm film format，17
35mm 轉接工具組	35mm lens adapter kits
特寫	for close up shots，38
團體鏡頭	for group shots，98
遠景	for long shots，62
微距攝影	for macro shots，122
中特寫	for medium close ups，44
中遠景	for medium long shots，56
中景	for medium shots，50
過肩鏡頭	for O.T.S. shots，74
概述	overview，17-18
雙人鏡頭	for two shots，92
變焦攝影	for zoom shots，128
180°線	180° line，11-12，71

英文

CCD 感光元件	CCD (charge-coupled device) sensors
傾斜鏡頭	and canted shots，104
象徵性鏡頭	and emblematic shots，110
大特寫	and extreme close ups，32
團體鏡頭	and group shots，98
微距攝影	and macro shots，122
中特寫	and medium close ups，44
中景	and medium shots，50
過肩鏡頭	and O.T.S. shots，74
概述	overview，16、17
雙人鏡頭	and two shots，92
伸縮鏡頭	and zoom shots，128
HD 攝影	HD (High Definition) video
大遠景	for extreme long shots，68
抽象鏡頭	for abstract shots，116
特寫	for close up shots，38
確立場景鏡頭	for establishing shots，80
大特寫	for extreme close ups，32
團體鏡頭	for group shots，98
遠景	for long shots，62
微距攝影	for macro shots，122
中特寫	for medium close ups，44
中遠景	for medium long shots，56
中景	for medium shots，50
過肩鏡頭	for O.T.S. shots，74
概述	overview，18-19
穩定器攝影	for Steadicam shots，164
主觀鏡頭	for subjective shots，86
跟拍鏡頭	for tracking shots，158
雙人鏡頭	for two shots，92

變焦攝影	for zoom shots，128
HD 攝影鏡頭轉接組	HD camera lens adapter kits，17
ND（中性灰）濾鏡，參見 ND 濾鏡	ND (Neutral Density) filters. See Neutral Density filters
ND 濾鏡	Neutral Density (ND) filters
概述	overview，16
特寫鏡頭	using with close up shots，38
確立場景鏡頭	using with establishing shots，80
大遠景	using with extreme long shots，68
遠景	using with long shots，62
過肩鏡頭	using with O.T.S. shots，74
跟拍鏡頭	using with tracking shots，158
雙人鏡頭	using with two shots，92
skateboard dolly	skateboard dolly，146
split field diopter	split field diopter
抽象鏡頭	for abstract shots，116
象徵性鏡頭	for emblematic shots，110
過肩鏡頭	for O.T.S. shots，74
概述	overview，14
SD 攝影	SD (Standard Definition) video
特寫	for close up shots，38
大遠景	for extreme long shots，68
團體鏡頭	for group shots，98
遠景	for long shots，62
中特寫	for medium close ups，44
中遠景	for medium long shots，56
中景	for medium shots，50
過肩鏡頭	for O.T.S. shots，74
概述	overview，18-19
穩定器攝影	for Steadicam shots，164
跟拍鏡頭	for tracking shots，158
雙人鏡頭	for two shots，92
搭配大特寫	using for extreme close ups，32
變焦攝影	for zoom shots，128
SD 攝影機鏡頭轉接組	SD camera lens adapter kits，17-18
X 軸	x axis
誇大動作幅度	exaggerating movement on，44
團體鏡頭	in group shots，95
概述	overview，6
橫搖鏡頭	in pan shots，134
直搖鏡頭	in tilt shots，140
跟拍鏡頭	in tracking shots，155,158
Z 軸	z axis
抽象鏡頭	in abstract shots，115
傾斜鏡頭	in canted shots，104
深度線索	and depth cues，9
推軌鏡頭	in dolly shots，143
推軌變焦攝影	in dolly zoom shots，151
象徵性鏡頭	in emblematic shot，109
在確立場景鏡頭中強調	emphasis in establishing shots，79

誇大動作幅度	exaggerating movement on, 44	
大遠景	in extreme long shots, 68	
團體鏡頭	in group shots, 95 97 98	
影像系統	and image systems, 21	
微距攝影	in macro shots, 121	
概述	overview, 6	
穩定器攝影	in Steadicam shots, 164	
直搖鏡頭	in tilt shots, 140	
跟拍鏡頭	in tracking shots, 155 158	
雙人鏡頭	in two shots, 92	

2 劃

《人類之子》（2006 年）	Children of Men (2006), 78-79
人物剪影	silhouetting of characters, 97

3 劃

《三隻猴子》（2008 年）	3 Monkeys (2008), 36-37
三分法則	rule of thirds
特寫	in close ups, 37、39
象徵性鏡頭	in emblematic shots, 107
大遠景	in extreme long shots, 65 67 69
團體鏡頭	in group shots, 95
過肩鏡頭	O.T.S. shots, 73
概述	overview, 7
橫搖鏡頭	in pan shots, 133
穩定器攝影	in Steadicam shots, 163
直搖鏡頭	in tilt shots, 137

跟拍鏡頭	in tracking shots, 157
雙人鏡頭	in two shots, 91
變焦攝影	in zoom shots, 127
三腳架	tripods
傾斜鏡頭	using for canted shots, 104
橫搖鏡頭	using for pan shots, 134
直搖鏡頭	using for tilt shots, 140
大衛林區	Lynch, David, 29,129
大特寫	extreme close up shots, 28-33
抽象鏡頭	abstract shots, 116
打破規則	breaking the rules, 33
比較微距攝影	versus macro shot, 119
概述	overview, 28-29
技術上的考量	technical considerations, 32
運用	use of, 30-31
搭配大遠景	using extreme long shots with, 65
大遠景	extreme long shots, 64-69
打破規則	breaking the rules, 69
比較遠景	versus long shots, 59
概述	overview, 64-65
技術上的考量	technical considerations, 68
運用	use of, 66-67
《千鈞一髮》（1997 年）	Gattaca (1997), 123
《大紅燈籠高高掛》（1991 年）	Raise the Red Lantern (1991), 108-109

4 劃

《厄夜叢林》（1999 年）	The Blair Witch Project (1999)，19
丹尼鮑伊	Boyle, Danny，153
丹尼爾麥力克	Myrick, Daniel，19
《巴西》（1985 年）	Brazil (1985)，99
《巴黎，德州》（1984）	Paris, Texas (1984)，93
升降鏡頭	crane shots，166-171
打破規則	breaking the rules，171
概述	overview，166-167
技術上的考量	technical considerations，170
運用	use of，168-169
升降機，類型	cranes, types of，170
日光夜景攝影	day for night shots，68
《厄夜變奏曲》（2003 年）	Dogville (2003)，81
中性灰濾鏡，請見 ND 濾鏡	filters, Neutral Density. See Neutral Density (ND) filters
手持攝影	handheld cameras，86
水平線	horizon lines
象徵性鏡頭	in emblematic shots，109
確立場景鏡頭	in establishing shots，79
主觀鏡頭	in subjective shots，85
主鏡頭	master shots，89
中特寫	medium close up shots，40-45
打破規則	breaking the rules，45
搭配升降鏡頭	combining with crane shots，169
中景	versus medium shot，47
過肩鏡頭	O.T.S. shots
概述	overview，40-41
技術上的考量	technical considerations，44
運用	use of，42-43
遠景	using long shots with，59
推軌變焦鏡頭	using with dolly zoom shots，152
雙人鏡頭	using with two shots，89
中遠景	medium long shots，52-57
打破規則	breaking the rules，57
比較中景	versus medium shots，47
概述	overview，52-53
技術上的考量	technical considerations，56
運用	use of，54-55
團體鏡頭	using for group shots
跟拍鏡頭	using tracking shots with，155
推軌變焦鏡頭	using with dolly zoom shots，152
雙人鏡頭	using with two shots，89
中景	medium shots，46-51
打破規則	breaking the rules，51
比較遠景	versus long shots，59
比較中特寫	versus medium close up shots，41
比較中遠景	versus medium long shots，53
過肩鏡頭	O.T.S. shots，71

概述	overview,46-47
技術上的考量	technical considerations,50
運用	use of,48-49
團體鏡頭	using for group shots,95,98
遠景	using long shots with,59
跟拍鏡頭	using tracking shots with,155
推軌變焦攝影	using with dolly zoom shots,152
雙人鏡頭	using with two shots,89
戶外攝影打光	outdoor shots lighting for
升降鏡頭	crane shots,170
確立場景鏡頭	establishing shots,77、80
大遠景	extreme long shots,68
團體鏡頭	group shots,98
遠景	long shots,62
中遠景	medium long shots,56
過肩鏡頭	O.T.S. shots,73
段落鏡頭	sequence shots,176
跟拍鏡頭	tracking shots,158
雙人鏡頭	two shots
比例	ratios
寬高比	aspect,6、140
伸縮比	zoom,14、128
反應鏡頭	reaction shots,83
《天才一族》（2001 年）	The Royal Tenenbaums (2001),46、47、50
《心靈獨奏》（2009 年）	The Soloist (2009),112,113
不平衡構圖	unbalanced compositions

象徵性鏡頭	emblematic shots,107
大遠景	extreme long shots,65
團體鏡頭	group shots,95
中遠景	medium long shots,53
概述	overview,8
文溫德斯	Wenders, Wim,193,141
王家衛	Wong, Kar Wai,7、12

5 劃

《四百擊》（1959 年）	The 400 Blows (1959),154、155
平衡構圖	balanced compositions
象徵性鏡頭	in emblematic shots,107
大特寫	in extreme long shots,65
團體鏡頭	in group shots,95
中遠景	in medium long shots,53
概述	overview,8
布萊恩狄帕瑪	De Palma, Brian,14
《四海好傢伙》（1990 年）	Goodfellas (1990),160 161
史派克瓊斯	Jonze, Spike,87
史丹利庫柏力克	Kubrick, Stanley,13,76,77,164,165
史派克李	Lee, Spike,32-33
史提夫麥昆	McQueen, Steve,6
史蒂芬索德柏	Soderbergh, Steven,136,137
史蒂芬史匹柏	Spielberg, Steven,144-145
《去年在馬倫巴》（1961 年）	Last Year at Marienbad (1961),64, 65
卡提亞蘭德	Lund, Kátia,94,95
《生死關頭》（2005 年）	The Proposition (2005),8

主體配置	subject placement	
打破規則	breaking the rules，165	
推軌變焦鏡頭	dolly zoom shots，152	
概述	overview，160-161	
段落鏡頭	sequence shots，177	
技術上的考量	technical considerations，164	
運用	use of，162-163	
主觀鏡頭	subjective shots，82-87	
打破規則	breaking the rules，87	
概述	overview，82-83	
技術上的考量	technical considerations，86	
運用	use of，84-85	
《末路狂花》（1991 年）	Thelma & Louise (1991)，90-91	
《瓦力》（2008 年）	WALL·E (2008)，34,35	

6 劃

托瑪斯艾佛瑞德森	Alfredson, Tomas，156-157
《艾蜜莉的異想世界》（2001 年）	Amélie (2001)，40-41
米開朗基羅安東尼奧尼	Antonioni, Michelangelo，176
《全面反擊》（2007 年）	Michael Clayton (2007)，162-163
光圈	aperture
傾斜鏡頭	and canted shots，104
快速鏡頭 V.S. 慢速鏡頭	fast versus slow lenses，13-14
概述	overview，13

自動追焦器	attachments, follow focus，10、152、158
色彩運用	color, use of，133
艾方索柯朗	Cuarón, Alfonso，78-79
吉姆賈木許	Jarmusch, Jim，88 89
《血色入侵》（2008 年）	Let the Right One In (2008)，156-157
仰角攝影	low angle shots
團體鏡頭	in group shots，99
概述	overview，9
直搖鏡頭	tilt shots，139
雙人鏡頭	in two shots，91
朱力歐米丹	Médem, Julio，28,29
朱利安施納貝爾	Schnabel, Julian，84-85
《危情十日》（1990 年）	Misery (1990)，8
安德魯尼柯	Niccol, Andrew，123
安德魯史丹頓	Stanton, Andrew，34,35
安迪華卓斯基	Wachowski, Andy，60-61
《池畔謀殺案》（2003 年）	Swimming Pool (2003)，147
行走空間	walking room，7
朴贊郁	Park, Chan-wook，20,22-27
西恩潘	Penn, Sean，12、120
伊度瓦多山查斯	Sánchez, Eduardo，19

7 劃

《阿波卡獵逃》（2006 年）	Apocalypto (2006)，15、100-101、104
《赤色風暴》（2008 年）	The Baader Meinhof Complex (2008)，11

克理斯多夫波伊	Boe, Christoffer，117
努瑞貝其錫蘭	Ceylan, Nuri Bilge，36-37
扭曲	distortion
傾斜鏡頭	in canted shots，103
升降鏡頭	in crane shots，170
推軌變焦攝影	in dolly zoom shots，151
大遠景	in extreme long shots，67
中特寫	in medium close ups，44
主觀鏡頭	in subjective shots，85
搭配望遠鏡頭	with telephoto lenses，13
搭配廣角鏡頭	with wide angle lenses，12
快速鏡頭	fast lenses，13-14
希區考克法則	Hitchcock's rule
特寫	in close ups，35
象徵性鏡頭	in emblematic shots，107 109
大特寫	in extreme close ups，29
大遠景	in extreme long shots，65
團體鏡頭	in group shots，95
遠景	in long shots，61
微距攝影	in macro shots，119
中遠景	in medium long shots，53
過肩鏡頭	in O.T.S. shots，71
概述	overview，7-8
雙人鏡頭	in two shots，89 91
《我是傳奇》（2007年）	I am Legend (2007)，66-67
快門自動控制器	intervalometer，116
《阿拉斯加之死》（2007年）	Into the Wild (2007)，120

李安	Lee, Ang，166, 167
佛南度梅瑞爾斯	Meirelles, Fernando，68,94,95
《赤裸》（1993年）	Naked (1993)，48-49
《狂沙十萬里》（1968年）	Once Upon a Time in the West (1968)，171
《沉默的羔羊》（1991年）	The Silence of the Lambs (1991)，82,83,111
伸縮比	zoom ratio，14,128
《你那邊幾點》（2001年）	What Time Is It There? (2001)，45
快速搖攝	swish pans，134,135
杜琪峰	To, Johnny，96-97、98

8 劃

抽象鏡頭	abstract shots，112-117
打破規則	breaking the rules，117
大特寫	extreme close ups，29
概述	overview，112-113
技術上的考量	technical considerations，116
運用	use of，114-115
搭配直搖鏡頭	using tilt shots with，137
佩卓阿莫多瓦	Almodovar, Pedro，132-133
奉俊昊	Bong, Joon-ho，57
迪傑卡羅素	Caruso, D.J.，148、149
法蘭西斯福特柯波拉	Coppola, Francis Ford，2-3、124、125
亞歷寇克	Cox, Alex，58、59
《臥虎藏龍》（2000年）	Crouching Tiger, Hidden Dragon (2000)，166、167

法蘭克戴瑞邦	Darabont, Frank，72-73	
法蘭斯羅倫斯	Lawrence, Francis，66-67	
法蘭索瓦歐容	Ozon, François，147	
《法櫃奇兵》（1981 年）	Raiders of the Lost Ark (1981)，144-145	
《放逐》（2006 年）	Exiled (2006)，96-97、98	
底片格式	formatsfilm. See film formats	
底片規格	film formats	
抽象鏡頭	for abstract shots，116	
特寫	for close up shots，38	
象徵性鏡頭	for emblematic shots，110	
確立場景鏡頭	for establishing shots，80	
大特寫	for extreme close up shots，32	
大遠景	for extreme long shots，68	
團體鏡頭	for group shots，98	
遠景	for long shots，62	
微距攝影	for macro shots，122	
中特寫	for medium close up shots，44	
中遠景	for medium long shots，56	
中景	for medium shots，50	
過肩鏡頭	for O.T.S. shots，74	
概述	overview，16-17	
主觀鏡頭	for subjective shots，86	
雙人鏡頭	for two shots，92	
變焦攝影	for zoom shots，128	
固定焦距鏡頭	fixed focal length lenses，14、128	

《金甲部隊》（1987 年）	Full Metal Jacket (1987)，165	
東尼吉羅伊	Gilroy, Tony，162-163	
明調打光	high-key lighting，32	
亞佛烈德希區考克	Hitchcock, Alfred，7 149 173	
林權澤	Im, Kwon-taek，69	
尚皮耶居內	Jeunet, Jean-Pierre，40 41	
長焦距鏡頭，參見望遠鏡頭	long focal length lenses. See telephoto lenses	
長鏡頭	long takes	
段落鏡頭	sequence shots，173	
變焦攝影	zoom shots，125	
夜景打光	night shots lighting for	
升降鏡頭	crane shots，170	
確立場景鏡頭	establishing shots，80	
團體鏡頭	group shots，98	
中遠景	for medium long shots，56	
段落鏡頭	sequence shots，176	
主觀鏡頭	subjective shots，86	
定焦鏡頭	prime lenses，14,128	
《刺激 1995》（1994 年）	The Shawshank Redemption (1994)，72-73	
拍攝規格	shooting formats，16-17	
亞歷山大蘇古諾夫	Sokurov, Alexander，86,177	
彼得威爾	Weir, Peter，105	
拉娜華卓斯基	Wachowski, Lana，60-61	
拉斯馮提爾	Von Trier, Lars，81	
昆汀塔倫提諾	Tarantino, Quentin，1,3,9,39	
法蘭索瓦楚浮	Truffaut, François，7、154、155	

直搖鏡頭　　　　　　　　tilt shots，136-141
　打破規則　　　　　　　breaking the rules，141
　搭配升降鏡頭　　　　　combining with crane shots，169
　概述　　　　　　　　　overview，136-137
　技術上的考量　　　　　technical considerations，140
　運用　　　　　　　　　use of，138-139
長號鏡頭（即推軌變焦鏡　trombone shots，148-153
頭）

9 劃

香特爾阿克曼　　　　　　American shots，51
香水（2006 年）　　　　　Perfume: The Story of a Murderer (2006)，42-43
美式鏡頭　　　　　　　　Akerman, Chantal，53
角度　　　　　　　　　　angles，9
侯爾艾希比　　　　　　　Ashby, Hal，106-107
約翰艾維森　　　　　　　Avildsen, John G.，3
背光　　　　　　　　　　backlights
　特寫　　　　　　　　　for close up shots，38
　遠景　　　　　　　　　for long shots，61
　中景　　　　　　　　　for medium shots，50
《神鬼認證 2：神鬼疑雲》　The Bourne Supremacy (2004)，126-127
（2004 年）
珍康萍　　　　　　　　　Campion, Jane，168-169、170
封閉景框　　　　　　　　closed frames，10-11、61
故事核心概念　　　　　　core ideas of story，22
洛夫德希爾　　　　　　　de Heer, Rolf，11
軌道車　　　　　　　　　doorway dolly，146

追焦器　　　　　　　　　focus attachments, follow，18、128、152
保羅葛林葛瑞斯　　　　　Greengrass, Paul，126-127
《英雄》（2004 年）　　　Hero (2004)，8
韋納荷索　　　　　　　　Herzog, Werner，11
約翰希寇特　　　　　　　Hillcoat, John，8
約翰麥提南　　　　　　　McTiernan, John，102-103,104
《哈拉警探》（2007 年）　Hot Fuzz (2007)，135
室內攝影打光　　　　　　indoor shots
　大遠景　　　　　　　　extreme long shots，68
　團體鏡頭　　　　　　　group shots，98
　遠景　　　　　　　　　long shots，62
　中遠景　　　　　　　　medium long shots，56
　段落鏡頭　　　　　　　sequence shots，176
　主觀鏡頭　　　　　　　subjective shots，86
《珍妮德爾曼》（1975 年）　Jeanne Dielman, 23 Quai du Commerce, 1080 Bruxelles (1975)，50-51
《怒火青春》（1995 年）　La Haine (1995)，150-151
《神秘列車》（1989）　　Mystery Train (1989)，88,89
《洛基》（1976 年）　　　Rocky (1976)，3-4
段落鏡頭　　　　　　　　sequence shots，172-177
　打破規則　　　　　　　breaking the rules，177
　概述　　　　　　　　　overview，172-173
　技術上的考量　　　　　technical considerations，176
　運用　　　　　　　　　use of，174-175
　搭配升降鏡頭　　　　　using crane shots for，167
《星際大戰》（1977 年）　Star Wars (1977)，107

《紅色警戒》（1998年） The Thin Red Line (1998)，12、114-115

10 劃

《破碎的擁抱》（2009年） Broken Embraces (2009)，132-133

特殊鏡頭 specialized lenses，14-15
特寫 close up shots，34-39
　打破規則 breaking the rules，39
　比較大特寫 versus extreme close ups，29
　微距攝影 and macro shots，119
　對比中特寫 versus medium close ups，41
　過肩鏡頭 O.T.S. shots，71
　概述 overview，34-35
　技術上的考量 technical considerations，38
　運用 use of，36-37
　搭配大遠景 using extreme long shots with，65
　搭配遠景 using long shots with，59
　搭配推軌變焦攝影 using with dolly zoom shots，152

烏利艾德 Edel, Uli，11
馬提歐賈洛尼 Garrone, Matteo，75
馬修卡索維茲 Kassovitz, Mathieu，150-151
馬丁麥多納 McDonagh, Martin，138-139
泰瑞吉利安 Gilliam, Terry，99
《娥摩拉罪惡之城》（2008年） Gomorrah (2008)，75
俯角攝影 high angle shots

傾斜鏡頭 crane shots，169
推軌變焦攝影 in dolly zoom shots，151
中特寫 medium close ups，43
概述 overview，9
高畫質攝影，參見HD攝影 High Definition video. See HD video
《飢餓》（2008年） Hunger (2008)，6
泰倫斯馬力克 Malick, Terrence，12,114-115
《原罪犯》（2003） Oldboy (2003)，20,22-27
《捕鼠人》（1999） Ratcatcher (1999)，142，143
馬丁史柯西斯 Scorsese, Martin，160,161
《鬼店》（1980年） The Shining (1980)，76,77,164
《席德與南西》（1986年） Sid and Nancy (1986)，58,59,62
《索拉力星》（2002年） Solaris (2002)，136,137
埃德加懷特 Wright, Edgar，135
眩暈效果 Vertigo effect，148-153
《迷魂記》（1958年） Vertigo (1958)，149

11 劃

桶狀變形效果 barreling effect，12
麥可貝 Bay, Michae，10
眼睛無神 dead gaze，38、169
眼神光 eyelights
　特寫 for close ups，37、38
　升降鏡頭 for crane shots，169
深景深 deep depth of field
　特寫 and close ups，35
　推軌鏡頭 in dolly shots，145

象徵性鏡頭　　　　　in emblematic shots，109、
　　　　　　　　　　110
中遠景　　　　　　　in medium long shots，56
概述　　　　　　　　overview，15-16
直搖鏡頭　　　　　　in tilt shots，140
雙人鏡頭　　　　　　in two shots，91
強納森戴米　　　　　Demme, Jonathan，82、83、
　　　　　　　　　　111
深度線索　　　　　　depth cues
　確立場景鏡頭　　　in establishing shots，79
　團體鏡頭　　　　　in group shots，95、97
　概述　　　　　　　overview，9-10
《終極警探》（1988年）　Die Hard (1988)，102-103、
　　　　　　　　　　104
疏離效果　　　　　　distancing effect，81
推軌　　　　　　　　dollies，158
推軌鏡頭　　　　　　dolly shots，142-147
　打破規則　　　　　breaking the rules，147
　搭配跟拍鏡頭　　　combining tracking shots
　　　　　　　　　　with，155
　概述　　　　　　　overview，142-143
　技術上的考量　　　technical considerations，146
　比較跟拍鏡頭　　　versus tracking shots，155
　運用　　　　　　　use of，144-145
　使用穩定器　　　　using Steadicams，161
　比較變焦攝影　　　versus zoom shots，125
推軌變焦攝影　　　　dolly zoom shots，148-153
　打破規則　　　　　breaking the rules，153
　概述　　　　　　　overview，148-149

技術上的考量　　　　technical considerations，152
　運用　　　　　　　use of，150-151
晨昏夜景攝影　　　　dusk for night shot，68,80,86
荷蘭角度　　　　　　dutch angle，101
梅爾吉勃遜　　　　　Gibson, Mel，15 100 101 104
《教父》（1972年）　The Godfather (1972)，2-3
《畢業生》（1967年）　The Graduate (1967)，70 71
麥可漢內克　　　　　Haneke, Michae，62-63
麥克李　　　　　　　Leigh, Mike，48-49
麥可尼可拉斯　　　　Nichols, Mike，70,71
麥克瑞福　　　　　　Radford, Michael，54-55
《殺手沒有假期》（2008　In Bruges (2008)，138-139
年）
《殺人回憶》（2003年）　Memories of Murder (2003)，
　　　　　　　　　　57
《終極追殺令》（1994年）　Leon: The Professional
　　　　　　　　　　(1994)，52、53
淺景深　　　　　　　shallow depth of field
　抽象鏡頭　　　　　in abstract shots，115
　傾斜鏡頭　　　　　in canted shots，103
　特寫　　　　　　　in close up shots，35,37,38,39
　推軌鏡頭　　　　　in dolly shots，146
　大特寫　　　　　　in extreme close ups，32,32
　遠景　　　　　　　in long shots，62
　微距攝影　　　　　in macro shots，121
　中特寫　　　　　　in medium close ups，41,43
　中遠景　　　　　　for medium long shots，56
　中景　　　　　　　in medium shots，49
　過肩鏡頭　　　　　in O.T.S. shots，15-16

概述	overview，15-16
段落鏡頭	in sequence shots，175
主觀鏡頭	in subjective shots，85
跟拍鏡頭	in tracking shots，157,158
張藝謀	Zhang, Yimou，8 108-109
推縮鏡頭	zolly shots，148-153
望遠鏡頭	telephoto lenses
抽象鏡頭	for abstract shots，116
傾斜鏡頭	for canted shots，104
特寫	for close ups，37-38
推軌鏡頭	for dolly shots，146
拍攝視野	field of view of，12
團體鏡頭	for group shots，98
遠景	for long shots，62
中特寫	for medium close ups，44
中遠景	for medium long shots，56
中景	for medium shots 49、50
過肩鏡頭	for O.T.S. shots，74
概述	overview，13
橫搖鏡頭	for pan shots，134
穩定器攝影	for Steadicam shots，164
主觀鏡頭	for subjective shots，86
跟拍鏡頭	for tracking shots，158
雙人鏡頭	for two shots，92
《猜火車》（1996年）	Trainspotting (1996)，153
移軸鏡	tilt-shift lenses
抽象鏡頭	for abstract shots，116
象徵性鏡頭	for emblematic shots，110

確立場景鏡頭	for establishing shots，80
大遠景	for extreme long shots，68
過肩鏡頭	for O.T.S. shots，74
主觀鏡頭	for subjective shots，86
概述	overview，14

12 劃

《無為而治》（1979年）	Being There (1979)，106-107
《無法無天》（2006年）	City of God (2002)，68、94、95
測斜器	clinometer 80，80
《黑街追緝令》（1995年）	Clockers (1995)，32-33
黑澤明	Kurosawa, Akira，130,131
《黑色追緝令》（1994年）	Pulp Fiction (1994)，38-39
景框軸，6，亦可參考 X 軸、Z 軸	axes, frame, 6. See also x axis; z axis
景深，亦可參考深景深、淺景深	depth of field See also deep depth of field; shallow depth of field
傾斜鏡頭	in canted shots，104
推軌鏡頭	in dolly zoom shots，152
確立場景鏡頭	in establishing shots，80
大特寫	and extreme close ups，31
大遠景	in extreme long shots，65、68
遠景	in long shots，62
微距攝影	in macro shots，122
中遠景	in medium long shots，55
中景	in medium shots，50
過肩鏡頭	O.T.S. shots，73
概述	overview，15-16

橫搖鏡頭	in pan shots，134
段落鏡頭	in sequence shots，176
穩定器攝影	in Steadicam shots，163
景框，構圖	frame, composition of，1-4
景框軸	frame axes，6
《象人》（1980 年）	The Elephant Man (1980)，129
象徵性鏡頭	emblematic shots，106-111
打破規則	breaking the rules，111
大遠景	extreme long shots，65
概述	overview，106-107
技術上的考量	technical considerations，110
雙人鏡頭	two shot as，93
運用	use of，108-109
搭配遠景	using long shots for，59
搭配中遠景	using medium long shots with，53
視野	field of view
特寫	in close up shots，37
大遠景	in extreme long shots，68
概述	overview，12
橫搖鏡頭	in pan shots，134
段落鏡頭	in sequence shots，176
焦距	focal lengths
傾斜鏡頭	in canted shots，104
特寫	in close ups，37
升降鏡頭	in crane shots，170
推軌鏡頭	in dolly shots，143、146
確立場景鏡頭	in establishing shots，80

團體鏡頭	in group shots，98
影像系統	and image systems，21
中特寫	in medium close up shots，44
中遠景	in medium long shots，55、56
概述	overview，12
橫搖鏡頭	in pan shots，134
段落鏡頭	in sequence shots，176
穩定器攝影	in Steadicam shots，164
直搖鏡頭	in tilt shots，140
跟拍鏡頭	in tracking shots，158
雙人鏡頭	in two shots，92
變焦攝影	in zoom shots，125、128
焦點	focal points
深度線索	and depth cues，10
傾斜鏡頭	in canted shots，103
特寫	in close ups，35、37
象徵性鏡頭	in emblematic shots，111
大特寫	in extreme close ups，31
大遠景	in extreme long shots，67
團體鏡頭	in group shots，97
遠景	in long shots，61
中特寫	in medium close ups，43
中景	in medium shots，49
過肩鏡頭	in O.T.S. shots，71、73
橫搖鏡頭	in pan shots，133
穩定器攝影	in Steadicam shots，163
跟拍鏡頭	in tracking shots，157
雙人鏡頭	in two shots，91

變焦攝影	in zoom shots，127
概述	overview，11
《惡棍特工》（2009 年）	Inglourious Basterds (2009)，9
視線空間	looking room
三分法則	and the rule of thirds，7
特寫	in close ups，37,39
升降鏡頭	in crane shots，169
推軌鏡頭	in dolly shots，145
過肩鏡頭	in O.T.S. shots，73
雙人鏡頭	in two shots，91
段落鏡頭	in sequence shots，175
喬治盧卡斯	Lucas, George，11,107
場面調度	mise en scène，104,176
畫外空間	off-screen space
推軌鏡頭	in dolly shots，145
象徵性鏡頭	in emblematic shots，109
大特寫	in extreme close up shots，31
大遠景	in extreme long shots，67
開放景框	open frames，10-11
過肩鏡頭	over the shoulder (O.T.S.) shots，70-75
打破規則	breaking the rules，75
主體重疊	overlapping objects，10
概述	overview，70-71
技術上的考量	technical considerations，74
雙人鏡頭	as two shots，93
運用	use of，72-73
中景	using medium shots for，47

《過客》（1975 年）	The Passenger (1975)，176
道具燈	practicals
團體鏡頭	for group shots，98
穩定器攝影	for Steadicam shots，164
主觀鏡頭	for subjective shots，86
琳恩雷姆賽	Ramsay, Lynne，142、143
《絕地任務》（1996 年）	The Rock (1996)，10
《創世紀》（2002 年）	Russian Ark (2002)，86,177
喬懷特	Wright, Joe，112、113
減格攝影	undercranking，116
湯姆提克威	Tykwer, Tom，42-43
視線空間	viewing room，39
象徵性	symbolism，23-24
賀克唐納斯馬克	von Donnersmarck, Florian Henckel，9、159
超 16mm 規格	Super 16 mm format
大遠景	using for extreme long shots，68
團體鏡頭	using for group shots，98
主觀鏡頭	using for subjective shots，86
超 35mm 規格	Super 35 mm format，68
超 16mm 底片規格	超 16mm film format，17
《悲歌一曲》（1993 年）	Seopyeonje (1993)，69

13 劃

《亂世兒女》（1975 年）	Barry Lyndon (1975)，13
傾斜鏡頭	canted shots，100-105
打破規則	breaking the rules，105
概述	overview，100-101

段落鏡頭	in sequence shots，175
技術上的考量	technical considerations，104
運用	use of，102-103
電荷耦合元件，請見 CCD 感光元件	charge-coupled device (CCD) sensors. See CCD sensors
裝備	equipment
傾斜鏡頭	for canted shots，104
升降鏡頭	for crane shots，170
推軌鏡頭	for dolly shots，146
推軌變焦鏡頭	for dolly zoom shots，152
橫搖鏡頭	for pan shots，134
段落鏡頭	for sequence shots，176
攝影機穩定器	for Steadicam shots，164
直搖鏡頭	for tilt shots，140
跟拍鏡頭	for tracking shots，158
預示	foreshadowing
大特寫	with extreme close ups，30
直搖鏡頭	with tilt shots，138
塞吉歐李昂尼	Leone, Sergio，171
遠景	long shots，58-63
打破規則	breaking the rules，63
結合中特寫	combining medium close ups with，41
比較中遠景	versus medium long shot，53
概述	overview，58-59
技術上的考量	technical considerations，62
運用	use of，60-61
團體鏡頭	using for group shots
中景	using medium shots with，47

跟拍鏡頭	using tracking shots with，155
暗調打光	low-key lighting，32,97
微距鏡頭	macro lenses，116、119
微距攝影	macro shots，118-123
打破規則	breaking the rules，123
大特寫	extreme close up shots
概述	overview，118-119
技術上的考量	technical considerations，122
運用	use of，120-121
跟拍鏡頭	tracking shots，154-159
打破規則	breaking the rules，159
概述	overview，154-155
技術上的考量	technical considerations，158
運用	use of，156-157
運用穩定器	using Steadicams，155
監看螢幕	preview monitors，18,32,158,170
雷利史考特	Scott, Ridley，90-91
奧森威爾斯，	Welles, Orson172,173,176
《楚門的世界》（2002年）	The Truman Show (2002)，105
跳動效果	strobing effect，134
雷納韋納法斯賓達	Werner Fassbinder, Rainer，30

14 劃

對稱性	asymmetry
象徵性鏡頭	in emblematic shots，107
大遠景	in extreme long shots，65

構圖原則　　　　　　composition, principles of，6-19

35mm 鏡頭轉接器　　35mm lens adapter kits，17-18

寬高比　　　　　　　aspect ratios，6

平衡／不平衡構圖　　balanced/unbalanced compositions，8

攝影機距離　　　　　camera to subject distance，16

封閉景框與開放景框　closed frames and open frames，10-11

深度線索　　　　　　depth cue，9-10

景深　　　　　　　　depth of field，15-16

導影取景器（導演筒）director's viewfinder，19

快速鏡頭與慢速鏡頭　fast versus slow lenses，13-14

拍攝視野　　　　　　field of view，12

焦距　　　　　　　　focal length，12

焦點　　　　　　　　focal points，11

景框軸　　　　　　　frame axe，6

HD 攝影　　　　　　HD video，18-19

俯角與仰角　　　　　high and low angles，9

希區考克法則　　　　Hitchcock's rule，7-8

ND 濾鏡　　　　　　Neutral Density filtration，16

標準鏡頭　　　　　　normal lenses，13

定焦鏡頭　　　　　　prime lenses，14

三分法則　　　　　　rule of thirds，7

SD 攝影　　　　　　SD video，18-19

拍攝格式　　　　　　shooting formats，16-17

特殊鏡頭　　　　　　specialized lenses，14-15

望遠鏡頭　　　　　　telephoto lenses，13

廣角鏡頭　　　　　　wide angle lenses，12

變焦鏡頭　　　　　　zoom lenses，14

《對話》（1974 年）The Conversation (1974)，124、125

對焦員，或攝影助理　focus puller，158

對焦距離　　　　　　focusing distance，14

團體鏡頭　　　　　　group shots，94-99

　打破規則　　　　　breaking the rules，99

　概述　　　　　　　overview，94-95

　技術上的考量　　　technical considerations，98

　運用　　　　　　　use of，96-97

　搭配遠景鏡頭　　　using long shots for，59

　搭配中遠景鏡頭　　using medium long shots with，53

　搭配中景鏡頭　　　using medium shots with，47

　搭配雙人鏡頭　　　using two shots with，89

《瑪麗布朗的婚姻》（1979）年　The Marriage of Maria Braun (1979)，30

主體重疊　　　　　　overlapping objects，9-10

《奪魂索》（1948 年）Rope (1948)，173

慢速鏡頭　　　　　　slow lenses，13-14

慢速底片　　　　　　slower stocks，74

對稱性　　　　　　　symmetry

　象徵性鏡頭　　　　in emblematic shots，107

　確立場景鏡頭　　　in establishing shots，79

　大遠景　　　　　　in extreme long shots，66

　直搖鏡頭　　　　　in tilt shots，139

15 劃

寬高比	aspect ratios
概述	overview，6
移軸攝影	in tilt shots，140
蝴蝶布，或控光幕	butterflies
中特寫	for medium close up shots，43、44
中遠景	for medium long shots，56
德意志角度	Deutsch angle，101
《潛水鐘與蝴蝶》（2007年）	The Diving Bell and the Butterfly (2007)，84-85
確立場景鏡頭	establishing shots，76-81
打破規則	breaking the rules，81
大遠景	extreme long shots，65
遠景	long shots，59
概述	overview，76-77
技術上的考量	technical considerations，80
運用	use of，78-79
搭配升降鏡頭	using crane shots for，167
搭配直搖鏡頭	using tilt shots with，137
《墮落天使》（1995年）	Fallen Angels (1995)，7、12
增感模式	gain mode，122
影像系統	image system，20-27
抽象鏡頭	abstract shots as part of，113
象徵性鏡頭	an emblematic shots，107
大特寫	and extreme close-ups，29
微距攝影	macro shots as part of，1119
《原罪犯》（2006年）	in Oldboy (2006)，22-27
概述	overview，20-22

搭配中特寫	using medium close ups，41
《影武者》（1980年）	Kagemusha (1980)，130, 131
標準鏡頭	normal lenses
抽象鏡頭	for abstract shots，116
特寫	for close ups，37-38
拍攝視野	field of view of，12
中特寫	for medium close ups，44
過肩鏡頭	for O.T.S. shots，74
概述	overview，13
主觀鏡頭	for subjective shots，86
直搖鏡頭	for tilt shots，139
寬廣的拍攝視野	wide field of view，97
廣角轉接器	wide angle converter，122
廣角鏡	wide angle lenses
抽象鏡頭	for abstract shots，116
傾斜鏡頭	for canted shots，103、104
推軌鏡頭	for dolly shots，146
大特寫	for extreme close ups，32
大遠景	for extreme long shots，67
拍攝視野	field of view of，12
團體鏡頭	for group shots，98
遠景	for long shots，62
中特寫	for medium close ups，44
中遠景	for medium long shots，56
中景	for medium shots，50
過肩鏡頭	for O.T.S. shots，74
概述	overview，12
橫搖鏡頭	for pan shots，134

段落鏡頭	for sequence shots，176	
穩定器攝影	for Steadicam shots，164	
主觀鏡頭	for subjective shots，86	
直搖鏡頭	for tilt shots，139、140	
跟拍鏡頭	for tracking shots，158	
雙人鏡頭	for two shots，92	
影像輔助系統	video assist system，32	
《慾望之翼》（1987 年）	Wings of Desire (1987)，141	
蔡明亮	Tsai Ming-Liang，45	

16 劃

盧貝松	Besson, Luc，52-53
璜恩荷西坎帕奈拉	Campanella, Juan José，174-175
燈光	lighting
抽象鏡頭	for abstract shots，113,116
傾斜鏡頭	for canted shots，103,104
特寫	for close ups，38
升降鏡頭	for crane shots，170
推軌鏡頭	for dolly shots，145,146,110
推軌變焦攝影	for dolly zoom shots，152
象徵性鏡頭	for emblematic shots，110
確立場景鏡頭	for establishing shots，77,80
大特寫	for extreme close up shots，32
大遠景	for extreme long shots，68
特寫的眼睛	on eyes in close ups，37
團體鏡頭	for group shots，97,98
遠景	for long shots，61,62

微距攝影	for macro shots，122
中特寫	for medium close up shots，43,44
中遠景	for medium long shots，56
中景	for medium shots，50
ND 濾鏡	and Neutral Density filtration，16
過肩鏡頭	for O.T.S. shots，73,74
搖攝鏡頭	for pan shots，133,134
段落鏡頭	for sequence shots，175,176
穩定器攝影	for Steadicam shot，164
主觀鏡頭	for subjective shots，85,86
直搖鏡頭	for tilt shots，140
跟拍鏡頭	for tracking shots，158
雙人鏡頭	for two shots，91,92
變焦攝影	for zoom shot，128
燈光連戲	continuity, lighting，38
導演取景器	director's viewfinders
概述	overview，19
穩定器攝影	using for Steadicam shots，164
頭部空間	headroom
傾斜鏡頭	in canted shots，103
特寫	in close ups，37 39
推軌變焦攝影	in dolly zoom shots，151
遠景	in long shots，61
中特寫	in medium close-ups，43
中遠景	in medium long shots，55
概述	overview，7

橫搖鏡頭	in pan shots，133
段落鏡頭	in sequence shots，175
穩定器攝影	in Steadicam shots，163
主觀鏡頭	in subjective shots，85
直搖鏡頭	in tilt shots，139
跟拍鏡頭	in tracking shots，157
變焦攝影	in zoom shots，127
《隱藏攝影機》（2005 年）	Hidden (2005)，62-63
《駭客任務：重裝上陣》（2003 年）	The Matrix Reloaded (2003)，60-61
橫搖鏡頭	pan shots，130-135
打破規則	breaking the rules，135
搭配升降鏡頭	combining with crane shots，169
直搖鏡頭	comparison with tilt shots，137
概述	overview，130-131
技術上的考量	technical considerations，134
運用	use of，132-133
《鋼琴師與他的情人》（1993 年）	The Piano (1993)，168-169,170
導演取景器	viewfinders, director's，19、164
《機動殺人》（2004 年）	Taking Lives (2004)，148,149
《歷劫佳人》（1958 年）	Touch of Evil (1958)，172、173、176

17 劃

| 戴倫亞洛諾夫斯基 | Aronofsky, Darren，118-119 |
| 顆粒感 | graininess，129 |

環型燈具	ring lights，122
《謎樣的雙眼》（2009 年）	The Secret in Their Eyes (2009)，174-175
縮時攝影	time lapse，119

18 劃

轉接器，亦可參考 35mm 鏡頭轉接器	adapter kits. See also 35mm lens adapter kits
HD 攝影鏡頭	HD camera lens，17
SD 攝影鏡頭	SD camera lens，17
魏斯安德森	Anderson, Wes，46-47
《藍絲絨》（1986 年）	Blue Velvet (1986)，29
擴散式打光	diffused lighting
傾斜鏡頭	in crane shots，169
推軌鏡頭	in dolly shots，145
微距攝影	for macro shots，122
中特寫	for medium close up shots，44
雙人鏡頭	two shot，88-93
打破規則	breaking the rules，93
概述	overvie，88-89
技術上的考量	technical considerations，92
運用	use o，90-91
搭配中遠景	using medium long shots with，53
中景	using medium shots with，47

19 劃

《壞小子巴比》（1993年） Bad Boy Bubby (1993)，11

鏡頭轉接器，亦可參考 lens adapter kits. See also
35mm 鏡頭轉接器 35mm lens adapter kits

 HD 攝影 HD camera，18-19

 SD 標準攝影 SD camera，18-19

鏡頭，亦可參考標準鏡頭、 lenses See also normal
望遠鏡頭、廣角鏡頭 lenses; telephoto lenses; wide
angle lenses

 抽象鏡頭 for abstract shots，116

 傾斜鏡頭 for canted shots，104

 特寫 for close up shots，38

 升降鏡頭 for crane shots，170

 推軌鏡頭 for dolly shots，146

 變焦攝影 for dolly zoom shots，152

 象徵性鏡頭 for emblematic shots，110

 確立場景鏡頭 for establishing shots，80

 大特寫 for extreme close up shots，32

 大遠景 for extreme long shots，68

 快速 fast，13-14

 團體鏡頭 for group shots，98

 遠景 for long shots，62

 微距攝影 for macro shots，122

 中特寫攝影 for medium close up shots，44

 中特寫 for medium close ups，43

 中遠景 for medium long shots，56

 中景 for medium shots，50

 過肩鏡頭 for O.T.S. shots，74

 橫搖鏡頭 for pan shots，134

 定焦 prime，14

 段落鏡頭 for sequence shots，176

 慢速 slow，13-14

 特殊 specialized，14-15

 穩定器攝影 for Steadicam shots，164

 主觀鏡頭 for subjective shots，86

 直搖鏡頭 for tilt shots，140

 跟拍鏡頭 for tracking shots，158

 雙人鏡頭 for two shots，92

 伸縮 zoom，14

 變焦攝影 for zoom shots，128

穩定器攝影 Steadicam shots，160-165

 升降鏡頭 in crane shots，169

 推軌鏡頭 in dolly shots，145

 團體鏡頭 in group shots，96-97

 遠景 in long shots，61

 中特寫 in medium close ups，43

 中景 in medium shots，49

 過肩鏡頭 in O.T.S. shots，73

 橫搖鏡頭 in pan shots，133

 段落鏡頭 in sequence shots，175

 直搖鏡頭 in tilt shots，139

 雙人鏡頭 in two shots，91

 三分法則 using rule of third，7

 變焦攝影 in zoom shots，127

21 劃

攝影機至主體距離；攝影距離	camera to subject distance
傾斜鏡頭	in canted shots，103
升降鏡頭	in crane shots，169
推軌鏡頭	in dolly shots，145
伸縮推軌鏡頭	in dolly zoom shots，152
象徵性鏡頭	in emblematic shots，110
大特寫	in extreme long shots，65、68
團體鏡頭	in group shots，98
遠景	in long shots，62
微距攝影	in macro shots，122
中特寫	in medium close ups，41、44
中遠景	in medium long shots，55
中景	in medium shots，50
過肩鏡頭	in O.T.S. shots，74
概述	overview，16
橫搖鏡頭	in pan shots，133
段落鏡頭	in sequence shots，176
跟拍鏡頭	in tracking shots，158
變焦攝影	in zoom shots，127
攝影機阻力機制	friction control, camera，140
魔幻時刻	magic hour，68,110
《露西雅與慾樂園》（2001 年）	Sex and Lucia (2001)，28,29
《鐵面無私》（1987 年）	The Untouchables (1987)，14

23 劃

《變腦》（1999 年）	Being John Malkovich (1999)，87
《竊聽風暴》（2006 年）	The Lives of Others (2006)，9,159
變焦攝影	zoom lenses
攝影距離	camera to subject distance，16
概述	overview，14
大遠景	using for extreme close ups，32
變焦攝影	zoom shots，124-129
打破規則	breaking the rules，129
搭配跟拍鏡頭	combining tracking shots with，155
比較推軌鏡頭	comparison with dolly shots，143
概述	overview，124-125
技術上的考量	technical considerations，128
運用	use of，126-127

25 劃

觀點鏡頭	point-of-view (P.O.V.) shots，83

國家圖書館出版品預行編目資料

鏡頭之後：電影攝影的張力、敘事與創意 / 古斯塔夫.莫卡杜(Gustavo Mercado)著；楊智
捷譯. -- 初版. -- 新北市：大家：遠足文化發行, 2012.11
　　面；　公分
譯自：The filmmaker's eye : learning (and breaking) the rules of cinematic composition
ISBN 978-986-6179-44-0(平裝)

1.電影攝影 2.電影美學

987.4

101021185

better 16

鏡頭之後：電影攝影的表現力、敘事力與構圖　　THE FILMMAKER'S EYE learning (and breaking) the rules of cinematic composition

作者‧古斯塔夫‧莫卡杜(Gustavo Mercado) | 譯者‧楊智捷 | 美術設計‧林宜賢 | 行銷企畫‧陳詩韻 | 總編輯‧賴淑玲 | 出版者‧大家出版／遠足文化事業股份有限公司 | 發行‧遠足文化事業股份有限公司（讀書共和國出版集團）　231新北市新店區民權路108-2號9樓　電話‧(02)2218-1417　傳真‧(02)8667-1065 | 劃撥帳號‧19504465　戶名‧遠足文化事業有限公司 | 法律顧問‧華洋法律事務所　蘇文生律師 | 初版1刷 2012年11月‧初版16刷 2023年12月 | 定價‧480元 | 有著作權‧侵犯必究 | 本書如有缺頁、破損、裝訂錯誤，請寄回更換 | 本書僅代表作者言論，不代表本公司／出版集團之立場